東台灣藝術故事
視覺篇

國立花蓮教育大學藝術學院　策劃
藝術家出版社　編輯出版

藝術家

序一

尋根探源—東台灣的藝術故事

preface

東台灣除了擁有令人稱羨的自然美景外，也是個人文、藝術薈萃之地，但卻鮮為人知。東台灣過去由於教育資源和文化資訊的不足，致使地區性之豐富藝術特色及多元樣貌都未能完整呈現，甚為可惜。有鑑於此，編者在「東台灣藝術教育資源整合」計畫裡，首先從東台灣視覺藝術故事開始，經由學術的角度，探討東台灣視覺藝術的發展性與獨特性，讓更多人了解東台灣的視覺藝術，也讓東台灣的藝術與人文能引起更多人的注意與關懷。

在書中，我們邀請了在東部多所大學裡從事視覺藝術與文化相關研究的教授，從不同的角度來剖析東台灣各類視覺藝術的發展與現況。潘小雪老師從自身的體驗論析花蓮美術史，林永發老師等人則是多面向的論述台東美術史之發展；李秀華老師從各大書家身影呈現花蓮書法發展；林永利老師從花蓮傳統的石材切入，談到花蓮特有的賞石文化及石雕產業的近況；黃琡雅老師則以視覺設計的角度解讀花蓮的城市文化語言；羅平和老師跳脫眾人所熟知的蘭嶼印象，深入介紹達悟族製陶文化形成藝術化形式的演變；張金催老師廣泛的介紹花、東二地的藝術場域；而許功明老師則深入探討台東都蘭山展演場域的影響。

本書今能順利出版，除需感謝參與撰寫之八位教授外，還要特別感謝藝術家雜誌出版社創辦人何政廣先生的支持，以及專案助理邱苙芳小姐的聯繫與校正。編者才學有限，若有不盡周延之處，尚祈方家不吝賜正。東台灣的視覺藝術包羅萬象，並非一書可羅括，尚有許多向隅之藝術明珠有待推介，本書內容僅為滄海一粟，仍待有心人士能提供更多有關東台灣藝術的史料和研究，來豐富東台灣藝術相關資料的內涵！

國立花蓮教育大學藝術學院　院長　徐秀菊　2007.11.5

序二

後山日先照，白雲清風來

當前改變世界面貌的一個基本力量就是全球化（globalization）。全球化影響我們的價值觀、政經文教體制、生活方式與態度。在政治的全球化方面，民主制度與其相關理念已成為普世價值，並影響教育與家庭的民主化取向；社會生活的全球化，形成認同歧異與混亂，人際間的關懷與合作愈形重要；經濟活動的全球化，造成知識的開發與競爭的壓力，也使得創意的培養、壓力的紓解與人文的蘊涵，成為當代人甚為重要的課題；文化的全球化，激起許多國家在地球村的氛圍中，從事在地化或強調在地特色的活動，這些活動以在地藝術或生活特色為差異之主軸，進行本地人文精神的營造與永續發展；再者，教育服務的電子化及普及化，使終身學習與藝術文化活動的推展更為便捷。

藝術教育的思潮與實施，也有此全球化趨勢。台灣的藝術教育深受西方學生中心思潮、學科本位思潮、社會取向思潮，以及視覺文化藝術教育思潮的影響，在藝術教育意識型態、課程設計與實施、藝術教育著述等，顯現出符合藝術教育全球化的趨勢，惟其成效仍然有限。近年來，台灣藝術教育隨著「台灣主體性」運動的風潮，積極省思藝術教育的現況與未來，並企圖建構較具「在地觀點」的藝術教育理論體系，以對治全球化之下的主體性模糊現象。

在全球化趨勢影響之下，且在資訊化、多元化、疏離化、高齡化、休閒化的台灣社會變遷之中，以「文化主體性」與「在地觀點」論述與建構台灣藝術，藉此推展以核心文化與人文素養為主軸、以人為本源、以生活為內涵的藝術教育，實為刻不容緩的課題。由花蓮教育大學藝術學院所策劃的《東台灣藝術故事：視覺篇》，即在於把握此時代之脈動，並以獨具自然與人文之美的花東藝術文化為論述對象，萃取與日照、白雲、清風同具活力的人文精華，直指台灣最為純樸與多元的核心，在台灣文化主體性的建構及藝術教育的永續經營上，誠然已做出卓越的貢獻。

文藻外語學院教授
（傳播藝術系及創意藝術產業研究所） 謹識 2007.11

目　錄 CONTNENTS

前言

遊藝於心：解讀東台灣的藝術文化

一、令人驚豔的自然人文景觀

　　當葡萄牙人航經台灣時，第一眼即為這座島嶼感到驚豔，而呼之為「福爾摩沙」。有人認為葡萄牙人所驚豔的第一眼應該就是台灣的東海岸，碧海藍天稱著蒼翠蓊鬱的綠色大地，從十六世紀的紀錄開始，歷經漫長的歲月，東部予人的自然印象並未有太大的變化，依然是個純真自然的樸實之地。即使在這交通便捷、商業發達的年代，東部的悠閒步調，依然讓遊子們眷戀，不捨離去。

　　東部的大山好水、東部的豐美人情，不斷地讓人傳頌著，也不斷地吸引著遊客前來。太魯閣的波瀾壯闊、蘭嶼的與世無爭、綠島的清淨澄澈，綠野仙坡般的縱谷風情；十六石山亮麗金黃的夏天；彷如時間靜止般的193縣道；陽光豔麗、微風徐徐的七星潭，花蓮、台東永遠有著訴說不完的自然美景，令人讚嘆不已。

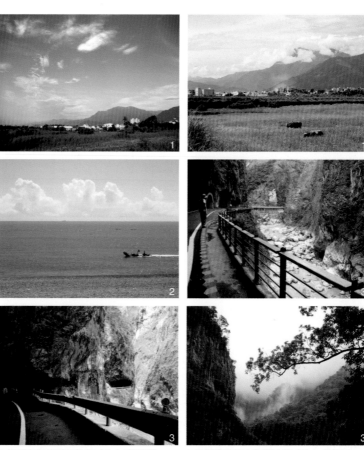

1.悠然自得的縱谷風情（林大成攝影）
2.美麗的七星潭（林大成攝影）
3.壯闊瑰麗的太魯閣風情（林大成攝影）

4.亮麗金黃的金針花田（林大成攝影）　　　5.獨具歷史魅力的松園一角（林大成攝影）

二、不容忽視的藝術文化

　　然而談起藝術文化，「花蓮有藝術嗎？東部有藝術嗎？我知道花蓮有很多石頭，東部有很多原住民會唱歌、跳舞，僅此而已，但那稱的上是藝術嗎？」相信談到東部的藝術，很多人的心中都會產生這樣的疑惑。沒錯！與交通便捷、人口眾多、資源豐富的西部相較之下，東部的藝術資源與軟硬體設備確實不足，再加上東部的自然美景的名聲太過響亮，使人更加忽視了東部的藝術文化！

　　雖然東台灣擁有豐富的多元文化特色，然而在資源有限，文化設施、專業人才不足的情形下，不僅在藝術教學上面臨了嚴苛的挑戰，也使得一般人對東部的藝術文化寞然所以。事實上，在社區文化及族群意識的抬頭下，有越來越多藝術工作者返鄉創作，或是受到東部純樸自然的環境所吸引的外來藝術創作者，在花東地區默默從事著藝術創作，努力提升東台灣的文化層次。無論是在地成長的本地人，或是對東台灣擁有濃烈情感的新移民，其灌入的心力，都同樣地豐富了東台灣這塊土地。

　　從漢文化的觀點觀之，東部地區的藝術文化之發展，確實起步較慢，不如西部蓬勃發展，如傳統書法、繪畫等藝術創作，但許多藝術家始終默默耕耘，東部純淨的天然環境同時也為創作者帶來更多靈感，更產生許多佳作，開展了花東藝術的精采歷史。在書中，潘小雪老師即從自身的體驗論析花蓮美術史，李秀華老師則從各大書家身影呈現花蓮書法發展，而林永發老師等人從多面向來論述台東美術史之發展；本書將帶領大家一起解讀東台灣藝術文化發展的歷史。

　　另一方面，隨著族群意識的抬頭，原住民傳統文化也隨之復甦，同時注入更多時代的新元素，從單純的文化傳承，到藝術創作，進而發展成文化創意產業，不僅提升原住民的產業競爭力，同時，原住民的文化藝術也成為相當獨特的一群，並已形成一股新文化力量向四周擴散。這股文化藝術的力量是不容忽視的，其逐漸形成了無可取代的在地文化藝術。書中，還有羅平和老師跳開眾人所熟知的蘭嶼印象，深入介紹達悟族製陶文化形成藝術化形式的演變；此文章讓大家一起體驗東台灣原住民藝術文化的采風。

三、文化再造的場域與產業

　　近年來，東部閒置空間的再利用蔚為風潮。讓廢棄的公共產業空間再利用，重新規劃成為各地區的新興展演空間，都為當地注入新的活力、新的氣象，並為藝術創作者增添展演的新舞台，此不僅讓具有歷史意義的空間魅力再現，更讓遊客多了一個認識東部歷史人文的機會，也給當地居民多了一個欣賞藝文的空間，在無形中更提升當地文化生活品味。書中，張金催老師廣泛的介紹花、東二地的藝術場域；而許功明老師則深入探討台東都蘭山新興展演場域的影響，帶領大家一起邀遊東台灣獨特風格的文化再造場域。

　　藝術不僅存在於畫廊、博物館中展出的創作品中，它其實是存在於我們的生活之中。藝術不僅美化環境與心靈，亦可提升人們的生活品味。在傳統產業之中，加入藝術創作元素，相對地提升產業的形象與競爭力。然而在時代巨輪的轉動下，產業形式不斷地變遷，人們的生活形態也不停地改變，文化藝術相對地也不斷的再創新，不論是將舊有的傳統產業賦予新意，以全新樣貌重新再現，或是加入創意的元素，都將使得傳統產業更加活絡。一顆麻糬加上好的包裝設計與行銷手法，即可成為花蓮的特色產品；沒落的傳統石材業，灌入藝術創作的新意，打響花蓮石雕藝術的名聲。書中，黃琡雅老師從視覺設計的角度論述花蓮傳統產業在時光巨輪下的變遷；林永利老師則從花蓮傳統的石材切入，談到現時花蓮石雕產業的近況；這些文章帶領大家一起解讀與體驗東台灣文化產業的創意與變遷。

6.國立花蓮教育大學於今年 10 月在花蓮創意文化園區舉辦 2007 亞太藝術教育國際研討會相關之各式展覽與創意工作坊（連正芳攝影）

7.花蓮秀林國中於參加 2007 亞太藝術教育研討會創意工作坊於花蓮文化創意園區進行口簧琴演奏示範（連正芳攝影）

8.第七屆花蓮國際石雕藝術節（蔡佳玲攝影）

花蓮新興的展演場域－松園別館（蔡佳玲攝影）

四、文化藝術的傳承與創新

　　隨著交通建設的進步，生活需求的不同，東部地區的地景、地貌亦隨著時光流轉產生些微的變化。相對地，在文化藝術上，也藉由舊經驗的累積與創新，而逐漸地使得東台灣的人文風貌更加鮮明。就像有人認為「文化」一詞最佳定義：「文化像是流動的符徵，本身意義的不確定性易於融入不同的歷史脈絡，因而產生了迥然不同的風貌。」

　　回顧東台灣文化藝術的歷史，老一輩藝術家與藝術教育者開啟了重要扉頁，中生代則扮演著文化的傳承與落實紮根的角色，而新生代嘗試做文化的創新與再造並建立文化場域的新的氛圍，從歷史中都可看出藝術家與藝術教育工作者對文化藝術傳承與創新的努力。雖然東台灣的文化藝術資源與西部相較，依然匱乏，但東台灣藝術的成長與變化，在台灣藝術環境中，仍不容忽視。由於以上的原因，我們有了「東台灣藝術故事」的構想，並邀請了在東台灣從事藝術教學的專家學者，分別從美術史、石雕藝術、視覺設計、藝術場域、原住民藝術等不同角度，介紹東台灣視覺藝術的發展情形，期望能讓大家從全新的角度認識東台灣的藝術文化，並從東台灣藝術文化的解讀中獲得不同的體驗。

花蓮隨處可見的石雕創作（林大成攝影）

東台灣藝術故事 視覺篇

花蓮篇

1 生活・美感・花蓮

撰文◎潘小雪

一、時光流逝中的花蓮印象

我生長在花東縱谷中的一個小鎮——玉里，舊名「璞石閣」，「璞石閣」原意為「風塵之巷」或「灰塵世界」，據說原住民深居山林，忘形打獵之際，不知不覺走出森林邊緣，望見一座小鎮，其間風塵飛揚，景象荒疏，異於山林。又說玉里有一個未經琢磨的奇石，有靈有精神，曾留傳一段離奇的故事。

每年仲夏初秋之際，秀姑巒溪的沙河總是一片風沙滾滾，偶爾還會吹起小龍捲風。下午坐在半山腰上，望著無人出沒的小鎮，只有載甘蔗的黑火車，無聲無息地冒著白煙從山腳下緩緩駛過，縱谷中大塊的雲朵，山形色彩的變化，都輕如它們自己的影子。

縱谷裡的人的童年多半都是孤獨的，在滿眼盡是無人的荒山野地裡，沒有目的地遊蕩著，隨地探索隨時玩耍。東部花蓮向來人跡罕至，任由四季刮蕩的山河，有史以來便緩慢地自我毀滅的大地便是東部人的憂鬱。

這裡只有單一的景象與它自己最真實的面貌，沒有理念、沒有結構。陽光下蒸騰發散的植物、黯自枯榮的杪欏、木麻黃破碎的暗影、天上成群結隊的走雲。偶爾細碎的絹雲像是山坡上的相思林緩緩吐出的話語；更多的是純粹兀立的物象，而累累的荒山召喚死亡，逐漸黑暗無聲的黃昏不禁令人想哭……。

在花蓮，幾乎每一個村鎮都有不同的族群混居，當時年紀雖小，早已有種族的觀念。每日生活中，和夾雜著不同語言腔調及不同生活價值的玩伴同遊。嚴謹保守的客家人，三代同堂地住在一起，用客家話跟牛說話；大眼睛的阿美族同學，下課便聚集在一起合唱聖歌，假日則盲目地跟隨他們走在沙河上，尋找他們的村落；外省人的水餃蔥油餅永遠那麼好吃，跟他們說話時，總會聞到蒜頭味；中學的校長老師清一色都是廣東梅縣人，上課鄉音太重，把「海洋的秘密」說成「太陽的妹妹」；父親和他的老朋友們，總愛說日本話，好像在進行什麼計畫，又像故意與人區隔，不願別人瞭解他們的思想似的。群居的生活是豐富的，在相互扶持中，又相互排斥著，到了吵架

時，彼此用最惡毒的話傷害對方，那時最能感受到日常生活中彼此的印象。

長大以後離開黏稠的故鄉，到台北讀書，那時候第一次看到海。所有的詩歌，沒有不歌頌海洋的，但我對海的最初印象並不詩意。大學四年，每學期都要來回兩次搭乘「金馬號」汽車，顛簸在蘇花公路上，當時北迴鐵路尚未開鑿，太平洋不是大玻璃窗背後美麗浩瀚的海景，而是暈車的前兆。搭「金馬號」沒有人不暈車的，一路上總有幾次車子急轉至峭壁頂上，所有的人頓時感到一陣噁心與不安。有一次颱風來臨，公路坍方，所有的乘客必須下車步行至前方兩公里處搭接駁車，中途穿過一個隧道，隧道出口處有山澗像瀑布般沖下來，每個人都要經過兩次洗禮，濕漉漉地回花蓮。

大學畢業以後在花蓮市的花崗國中任教，那是面山靠海的小山崙，在操場上可以看見海，我和海的關係不再那麼緊張，從崇德、七星潭、南濱、鹽寮、磯崎、大港口到石梯港，太平洋美麗的裙擺，輕鬆自由地搖搖盪盪，每年夏天，我以全黑的皮膚去換取它最真實的情感。八年以後我又北上唸藝術研究所，後來任教輔大，這是一段艱苦的歲月，在自我發展的過程中，從沒有像這段日子那般用力，與過去閒雲野鶴般的生活大異其趣。每次從台北回花蓮，北迴鐵路上，火車開離台北盆地的雜亂群山，進入花蓮時，壯闊的太平洋、清新的山影，使我疲憊的心靈漸漸有了活力，在緩緩的走雲與透明的空氣中，時間變慢了，心情也為之放鬆，這種時空轉換的經驗常使我流淚，那是一種覺醒與獲救的喜悅。由於在自己工作環境的氛圍中認定一個價值目標，意志全力投入，便一廂情願地忙碌起來，當耗盡所有的精力能量時才發現生命的品質與性靈卻原封不動，沒有精進地停在原地，每深思至此便覺害怕。

花蓮的風物、太平洋的性情，用它最原始的召喚把我從另一個極端中拉回。任何一個遊子的心中都有一棵井旁的菩提樹、蘇連多海岸，我也不例外。當火車衝出黑暗的隧道，海洋突然乍現，無人的山谷、乾涸的河川，清楚地留下它的痕跡，靜靜的小村落，深深的山澗，遙遠的垂天之雲，都是我最深的記憶。

二、在地思考

在台北任教十年後，我回來花蓮定居，不再有全黑的皮膚，也沒有田園牧歌的生活，所思索的是一種本真的存在與真實的觀點。在我「風景與記憶」個展自序中開始批判說：「我只畫風景，在花蓮，我感受不到人的力量，只有原始的風景像無聲電影或夢一般，不斷自我拼貼；故鄉的人，如四季花草，枯榮由他地活著，自在而沒有理念，我感受不到人的存在，從遠方到近處，只有風景的記憶。」

接著，我痛恨人們在做大敘事時，把花蓮人模糊成一個無傷的整體印象，說「花蓮民風純樸」、花蓮是「台灣最後一塊淨土」，而背後真正的看法是「一群沒有個性主見的人」、「一群無知的倖免者」。花蓮人自戀於許多美名但不自覺於背後的隱

喻。於是，我走向社會運動，在許多環境議題及政治選舉中，我憤怒、猙獰地謾罵，搖旗吶喊走在街頭上，有時候也常對著發亮的天空、柔媚的樹影思索著到底怎麼一回事。奇怪的是，以前我賴以慰藉的山川大地總是讓我思想真空。

康德在他的《判斷力批判》中提及崇高與壯美，他說由於自然對象的巨大體積或力量超過想像力所能掌握時，於是在人心中會喚醒一種要求對對象予以整體把握的「理性理念」來掌握和戰勝對象，從而對對象的恐懼、畏避的痛苦，轉化為對自身（即人）尊嚴、勇敢的肯定而產生快感。這種審美特性在於它不是和諧優美的那種，而是在愉快中包含著痛苦，痛苦中又含有愉快。

在花蓮，也許我們永遠降服在巨大的自然之下，不曾喚起整體的「理性理念」，我們缺乏豪狂格調與浪漫思潮，在無形式的壓抑下，不曾有實踐理性的力量提高人的道德與位格，動人的藝術，正有賴於這種力量才能產生，否則都是虛飾自憐，徒勞無助地重複風格而已。有趣的是花蓮並不是可以如此要求的，人們並不是不懂崇高與壯美，但他們無需豪狂與浪漫。多颱風的花蓮，居民早已習慣各種災害，甚至可以在其中尋找不同的樂趣。不信的話，試一試在颱風天裡到海邊走一趟，岸上擠滿了車子，有人留在車中，有人乾脆冒著風雨走出來，為的是要欣賞巨浪拍岸，激起千堆雪的奇景，偶爾還不時傳來陣陣歡呼的聲音，過足癮之後再回家收拾災情。

花蓮人不曾把事物給「對象化」，而是不斷沒入對象之中，使之合而為一。在花蓮，民主運動、現代思潮一向不發達，但是靈修生活、宗教志業、精神療養卻很成功。於是我問：藝術創作在這裡如何存在？花蓮的文學藝術一向是台灣文學界的重鎮，但有些嚴謹的文學評論家並不認為其中有所謂的「花蓮意識」，即缺乏主體客體的辯證統一，所謂的「花蓮」，只是山水之美及山水鄉情的抒寫罷了。（第一屆花蓮文學研討會）至於視覺的、造形的藝術又如何呢？

有些學者輕蔑地問：花蓮有藝術嗎？花蓮有文化嗎？其實他更想說而沒說出來的是：「我不知道這種論述怎麼寫，除非你是自戀狂、花蓮痴！」更無助的是，打開任何一本有關台灣美術史的書，東台灣總是一片空白，沒有一位藝術家或藝術品在相同時空中值得論述。另外是關於我個人藝術史的認知與評價的問題，只幾位文藝復興的巨人或當代叛逆狂怪的天才，比較下手中之筆就寫不出甚麼來，我知道這是一種思想上的魔咒，是論述的最大困境，但我又如何能解除魔咒，無中生有呢？

所有的價值都是經過詮釋和論述而來的，花蓮不是沒有藝術、沒有歷史，而是缺乏論述。這裡和世界各地的任何一個角落一樣，有大地與世界、自由與文明，在她的時間流程裡，必定有她發生的事件，也必定有人類的精神活動，因此，沒有詮釋便沒有價值，沒有論述便沒有歷史。這便是我寫這篇文章的初衷，也是我在寫「花蓮美術發展史」的基本精神。

三、蕭條寂寞的美

　　台灣日治時代美術運動大都活躍於西部，1919 年日本內地的「帝國美術院展覽會」與 1927 年「台灣美術展覽會」造就了台灣第一批西洋畫家，以及東洋畫家，他們以台北城為中心，殖民政府官辦美展為主題，東京「帝展」畫風為典範，西歐的繪畫為依據，展開了美術脫離過去傳統時代文人畫的因襲作風，步入近代的「新美術運動」（謝理法《日據時代台灣美術運動史》）。

　　日本官方所舉辦的展覽本來就有文化殖民的意味，當時台灣畫家大多是社會中的少數新文化人，他們有民族意識，同時也有文化動力，但是他們不得不每屆都要把作品往官展送，這是唯一能讓知識份子往上發展的機會，因此在日籍畫家的評審下，能獲選得獎的必定是符合日人之審美取向，這是當時畫家難以妥協但卻又必須努力爭取的。這種被輕視的苦，只有在民間自己創設的美術社團中才能獲得抒解。但無論如何，這些都造就了台灣西部美術運動的動力。

　　1945 年日本結束在台灣的殖民，同時也結束日本文化體制在台灣所主導的美術運動。第三年，中國開始陷入長期內戰，1949 年國民政府從內戰中潰敗撤退來台，台灣美術活動開始另一次的劇變。次年韓戰爆發，美國第七鑑隊開進台灣海峽，美國政策、美國文化逐日影響台灣。於是， 50 至 70 年代之間，台灣藝壇是日本風格、中國來台人士審美情調及傳統水墨風格、西歐印象派、野獸派、美國抽象表現主義的相互衝擊造成沒有交集的風格大雜燴，也是戒嚴時期人們與土地隔閡，藝術家苦悶和躁進的時代。

　　1971 年台灣宣佈脫離聯合國，造成朝野強烈的激盪，形成台灣人的危機意識，鄉土文化運動興起，洪通、吳李玉哥等素人畫家被報導與評價。 80 年代後期民間畫廊紛紛成立，形成蓬勃的草根性情感與國際風格的美術運動直到如今。

　　反觀花蓮美術運動則顯得寧靜而緩慢，發展過程中，早期藝術家（19 世紀末至 20 世紀中期）如張采香、駱香林等，他們的活動不似西部藝術家那般活躍，主要他們都是從外地來花蓮避亂隱居的，並以傳統中國文人審美情調為依歸。在溥心畬寄給駱香林的書信中，稱他為「處士」或「隱君」，友人亦多稱他「長隱高蹈」、「海東高士」、「東海逸老」等。張采香則自稱「冷情道人」或「紅葉山人」，隱居在瑞穗。

　　即使是 21 世紀的現代，這裡的藝術創作者，畢生只對內在的生命探索感興趣，對於外在藝術形式之革新、是否成為時代的先驅者沒有太大的野心。比較起來，花蓮的藝術家傾向隱藏、遮蔽自我，不喜歡競爭。其他領域的藝文創作者亦如是。水漣的阿美族歌手「檳榔兄弟」，寧願在花蓮當板模工人、賣鹹酥雞維生，也不願意到都會灌製唱片，賺取更多的名利，只要生活自由沒有壓力就好。若不是在偶然的機緣下買到一捲澳洲藝術人類學者所製作的音樂帶，收集從紐幾利亞到台灣的音樂中，「檳榔

兄弟」的音樂和他們的名字不會引起我的注意。凡是欣賞過「檳榔兄弟」歌聲的人，
都感受到「撼動靈魂」的美好經驗，但也很少人勸他往高處發展，歌手迴谷自我調侃
說：「不要發展甚麼啦！我們已經被檳榔西施打敗了啦！」這就是花蓮的生活氣氛與
幽默，這個氣氛也許造就了許多不為人知的藝術故事，畫家葉世強就是其中之一。

　　葉世強與其他從外地遷移到花蓮的藝術家或作家，與過去歷史的每個階段移居到
花蓮來的人一樣似曾相識，他們或許為了避開狂亂的時代，或逃離都會的混濁魅影，
或僅為逃避國民責任，或由於極私密的厭離感，或因緣巧合，他們來到花蓮，其中有
些人來來去去，捨不得走又待不住，成為完全的個人。

　　葉世強在戰亂時期從廣東來到台灣，因為版畫家黃榮燦老師的幫忙，就讀台灣師
範大學美術系，後來黃榮燦因228事件被槍斃冤死，他所疼愛的學生便四處逃亡。葉
世強為棄亂保身而隱藏自己，直到老年。

　　一向獨居的葉世強，從新店灣潭移居九份時已六十二歲了，不到幾年，在九份屋
中生病，昏迷好幾天被鄰居從窗口偶然發現才送醫救治，後來經學生的協助，搬來花
蓮吉安養病，那是1995年初春的事了。葉世強隨著命運的大船、太平洋的鼻息吹送他
來到花蓮，他很安心的定居了下來，跟過去一樣，隱姓埋名，生活低調，我曾告訴
他：葉老師！威權時代已經過去了，沒有人會來找你麻煩了，你知道嗎？他說：我知
道。但是他早已習慣這種隱居的生活了，而花蓮的生活氣氛正好符合這個情調。如今
已過了十幾個年頭，這段期間他畫了三千多幅畫，其中不乏巨幅水墨與書法作品，可
以說是他一生當中創作力最旺盛、作品最豐沛、風格臻至完善的時期。他的作品一向
令人震驚，使人立刻超越世俗徒勞無功的汲汲營營，以及當代雜亂的藝術生像，把人
提升至沉默無言的本真當中。他的快筆，呈現一種瞬間決定存在的準確痛快，同時也
讓人經驗到與世界作最原初性的接觸的純淨自然。

　　2004年那年，我邀他參加CO4台灣前衛文件展，他一口答應了，我很驚喜，因為
他一生從不展示他的作品。從此以後他便經常在台北各大展覽展出，似乎跳脫過去的
恐懼，開始正視這個世界似的。更令人驚訝的是他八十歲那年結了婚，現在定居新店。

四、花蓮美術發展的基調

　　花蓮藝術的發展與台灣普遍的現象相似，但有一個特殊的情形值得探討。花蓮美
術的發展較少透過「運動」的方式形成風格上的轉變，不像西部那般自由活躍，一般
創作的狀況就像四季榮枯的草木般，適時逢生者枝葉茂盛，否則任其消亡。早期日據
時代的畫家如張采香、駱香林等，他們都是外地來避亂隱居的，並以傳統文人的美感
為基調。中期國民政府來台期間的民間畫會，大都由救國團或黨部統籌規劃或提供資
源，以大型文藝團體，總會分支的情況下組織而成，活動性質以傳統畫家主導之比

賽、聯展、當眾揮毫為主，較少個人獨創的空間，創作者也很難站到官方的準則之外發展其他風格的可能性，即使有小型而純粹的藝術社團，畫會畫室形成，卻因資源不足，或環境醞釀之條件不夠而告夭折，如西畫協會、青谷畫會、五人畫展等。至今花蓮美術一直處在官方或半官方的形式中發展。近期由於私人畫廊、畫室、工作室成立，提供較多的藝文空間，而新政府的文化政策造就勇續發展的更大可能，自由風氣才逐漸形成。

在花蓮，與土地、生活最接近的創作要算是先住民的生活藝術與石雕藝術。在先住民的藝術（原住民族藝術）方面，解嚴之前，原住民族一直是弱勢族群，在生活困苦及污名化的環境下掙扎，他們特有的工藝與祭典歌舞，僅只是被當成文化觀光的消費對象，尤其在現代工商社會的衝擊下，部落崩解、語言喪失，文化歷史的傳承考驗著族群的生存。儘管如此，仍然看到許多原住民菁英、知識份子對於部落文化的保存不遺餘力，他們大都是學校的教師和校長，在漢人社會結構中佔有一席之地，具有改變政策的可能權力，他們經濟穩定，可以專心論述、紀錄、教學、創作，在極困苦中，保存一線生機，是不可忽視的一股力量。

解嚴之後，社會中的人權概念、民主素養逐漸提升，政府提倡多元文化價值，族群之間的歧視減少，進而能夠互相學習和欣賞。現階段，原住民的生活藝術在各項政策之下，已有嚴謹的學術方法加以保存、紀錄、發揚光大，許多部落設立各種社區協會，喚醒存在自覺、強化族人的力量、進行民族文化復興。有些年輕的原住民創作者，夾帶現代藝術的基本認識，以及創作上的自我表現之要求，呈現藝壇上的獨特風格，突顯了原住民在藝術創作的優勢。例如，雕刻者拉黑子‧達力夫、畫家安立‧給怒、表演者阿道‧巴辣夫、影像工作者楊明輝、劉康文、馬躍‧比吼等，這個新的局面，不但對原住民文化本身的價值提升，也對當代藝術深具意義。一般人以為原住民藝術以歌舞為主，但是，年輕一輩的原住民創作者在影像、雕刻方面有極高的天份，對於素材的運用也有獨到之處。

關於花蓮的石雕藝術與工藝，雖然有人反對政府政策性地把石雕指定為花蓮重點藝術的發展，而忽視其他類型藝術發展的可能。但是，石雕在花蓮發展是很真實地與生存結合在一起的，這裡有原料、技術、人力、產業。

早期石雕家為了生存什麼都做，他們不排除實用的、商業的，他們鍥而不捨、剛毅堅強，他們也自我教育、努力學習，這與其他領域的藝術家把創作當成是一種精神世界的範疇不同，其他領域的藝術家認為自己的藝術沒有市場也沒有關係，他們從別的職業求得生活，最後也可能變成可有可無的游藝者。當然，精神世界的開拓相對於他們而言是最真實的，他無所謂市場的問題，也不拘泥表現形式。然而，當時代往前奔流，日子消失在虛空中，那日以繼夜不斷在刀鑿石屑中穿梭的雕刻者，他們的技術逐漸純熟，語意豐富，自我的面貌也鮮明起來，許多當年是代工的技術階級，現在逐

漸以藝術創作者自居。

花蓮石雕藝術的風格發展，早先以寫實的鄉土、親情、族群之題材為主，也有作為地標作用的立體圖案，接著就是偉人雕像、佛教雕像盛極一時，代表藝術家有林聰惠、許禮憲，以及早期榮民大理石公司的雕刻者等。現在偉人雕像在花蓮縣境內已所剩無幾，也沒有人再雕刻了，佛教雕像尚且保有它的市場優勢。1998 至 2002 年，台中中台禪寺的巨型佛雕，皆由詹文魁工作室帶領縣內各石雕工作者集體創作。

自從 1990 年花蓮石雕協會成立，以及花蓮歷經四屆國際石雕創作營，這些因素對風格發展具有極大的衝擊，現代主義的抽象風格，或各國多樣的文化語意、形式、符號逐漸造成影響，而活動本身亦有激發創作情緒的作用。整體風格有轉向「純粹造型」的趨勢，脫離立體圖案、寫實的鄉土題材或其他實用目的約束，幾位較有原創潛力者，如甘丹、蔡文慶、柳順天、黃清輝等。

由於石雕藝術是地方政府之「重點藝術發展」政策，對於石雕藝術團體與個人的獎勵、展覽、推薦不遺餘力，加上 1992 年實施公共藝術法案以來，花蓮的石雕藝術的市場比十年前為佳，許多創作者成為富有的藝術家了。然而相對出現的危機，在於為了迎合市場需求，減少了藝術的探索，這個問題在世界各地的每一個時代不停地發生著，恐怕要等待時間的淘練，才能出現偉大的藝術家。

其實，石雕的發展可從它在表現上的不夠自由，看見它的創作困境。由於一種素材難免會限定它自身的可能形式及有限的思想，因此，在花蓮發展藝術的關鍵時期，無論官方體制或創作者個人，必須警覺這個宿命，唯有超越材料的限制，創作才能自由。例如國際石雕創作營，後來成為各國藝術家在自己工作室構想草圖，再到花蓮「當眾揮毫」的局面，花蓮人不再感受到「創作」的精神了，這是值得警惕的地方。

無論如何，十五年來的國際石雕雙年創作營，讓花蓮的景觀環境具有地方特色，七星潭海岸風景區、鯉魚潭風景區和東海岸沿岸地區，都可以看到國際知名雕刻家的作品，這是其他縣市所沒有的文化特色。

其他領域的藝術，如繪畫、攝影、書畫仍然在自己的科目中進行著，由個人去面對大地與世界。他們不像石雕創作者般具有集體性。他們多半是孤寂的、獨語的。值得期待的是「文化環境創造協會」的成員，他們在 2000 年「看見花蓮海岸」裝置藝術展之後，藉著「閒置空間再利用」的議題，以「松園」、「舊酒廠」為對象，一方面嘗試開闢展演空間，一方面從事個人的創作，是花蓮前衛藝術無形的潛能。

當年 7 月在「松園」舉辦「漂流木環境裝置藝術展」，與全國閒置空間的展演活動連結，9 月在台北華山藝文特區的「驅動城市 2000」，「花蓮館」的四件作品與台灣其他各地藝術同時展出。花蓮獨特的美學觀點與區域文化，首次呈現在全國的舞台上。

五、前衛藝術與在地藝術的相容

近十五年來花蓮地方藝文團體增加，逐漸形成「美術運動」的規模，如「花蓮國際藝術村協進會」開創第一屆的國際石雕創作營，「環保聯盟花蓮分會」以社會運動的精神舉辦各種藝術與環保結合的活動，如「雲、海、麻雀與鯨魚」裝置與表演、「看見花蓮海岸」裝置藝術展等。「花蓮縣文化環境創造協會」結合各領域藝術創作者，策劃「漂流木環境裝置藝術展」於松園，開創閒置空間再利用的先例，並以前衛藝術的姿態，繼續展開各種美術運動。

過去，當地藝術家個人的展覽與論述，引不起關注和反應。許多當代藝術的展示方式也引來極大的爭議，例如1995年「環保聯盟花蓮分會」的「雲、海、麻雀與鯨魚」裝置與表演，這是藝術與環保結合的活動，然而，這個活動裝置藝術的部分卻引起地方媒體及文化局的撻伐，一般人不知裝置藝術為何物，「怕新主義」的作祟在展期結束後，現代藝術也就不了了之了。

1999年，十餘位花蓮藝術創作者在七星潭，以及北193縣道旁的防風林海岸所舉行的「看見花蓮海岸」裝置藝術活動，結合大自然、生活作息、環境思考及當代藝術思潮，形成了一些可貴的觀點和內聚能量，於是，「花蓮縣文化環境創造協會」於焉誕生，結合各領域藝術創作者，策劃「漂流木環境裝置藝術展」於松園，開創閒置空間再利用的先例，並以前衛藝術的姿態，繼續展開各種美術運動。

1.2000年花蓮松園漂流木環境裝置藝術展

2000年7至8月間，花蓮藝術創作者在松園舉辦了一場「漂流木環境裝置藝術展」，此次展覽聚集三十一位創作者，除了展出作品之外，期望花蓮境內具有歷史價值及場所潛力的建築空間，透過藝術的力量加以活化和再造，進而推動人文歷史、生態環境、「歷史空間再利用」之議題。此次展覽是以策展人理念發展出來的，但是這個理念並不限於一個主題內容，而是企圖引發創作的動力與文化的反省。策展理念已然是一個完整的地方美學，值得在此提出：

「漂流木是花蓮海邊的奇特景象，每當颱風豪雨過後，不同的樹木從山上沿著溪流衝撞而下，折去枝葉，刷開樹皮，在海面漂流多日，隨後又被衝上岸來，任憑風吹日晒，最後呈現出美麗的紋理、豐富的質感、抽象的造型，好像一個人經歷了一趟奇異的精神漫遊之後無言地喟嘆，又像一個人記憶的殘餘，古怪的符號或難解的隱喻。人住在花蓮，來自各地，就像漂流木一般，任由自然的刮蕩、事件的衝擊、春夏秋冬的過，卻也活出一種奇形怪狀的美麗。

花蓮的歷史向來就是移民、殖民的。早期，西部罪犯、逃債者、流民常躲藏在村落裡，大人們小心地說著閒話。國民政府來台形成的族群大遷徙，外省人、榮民與大

陳人在此定居下來，兩岸開放以後，大家急急切切地回故鄉，隨即又失望地回來花蓮。

在地子弟到外地求學、就業，夢想著都會的繁華與發展，而後因為厭倦疲憊而回到家鄉。或是外地人羨慕如此的淨土，紛紛搬遷到花蓮，又因無法忍受無聊單調而來回奔走於都會鄉鎮之間，都說明了漂流真正的內涵。

花蓮多颱風，颱風過後，有陽光的好天氣，居民開始到河岸海邊撿漂流木，有些材料做成家具，有些則是盆景植栽的好素材，有些則是順著它雕刻起來，或直接擺設在家中，逢人便解釋說，看，那是一條龍，這是一尊達摩……。

這個展覽希望藉著「漂流」的多重意象，表現這瀕臨海洋又比鄰山脈的城市之存在風貌：從山脈、溪流、城市到海洋的大地意象，從泥土、文明到遙遠的夢想之國度，離開故鄉，漂泊各地，又回歸家園的生存現象，以及歷代的族群大遷徙、移民、殖民、逃難……來到這裡，或又離去、散落、聚集或來來回回的時間意象。如此漂流而又歸於平靜的、無言的來到原初的隔絕。藝術創作者將按照自己的詮釋，為這種存在命名，企圖把「漂流的」、「無目的的」、任由自然發散、沉落的韻律，創造成為「確定的」、「有意味的」新價值。或者，只是單純的回到與世界最原初的接觸，表現屬於這裡的泥土、濕度、光線、色彩、空間、生活作息、風情樣貌所蘊含的個人存在類型。

「漂流木環境裝置藝術展」展期近一個半月，展出內容包括裝置藝術、表演藝術、繪畫、雕刻、影像、版畫。除了展演之外，尚有相關的配合活動，如「文化環境座談會」、「創作對談」、「民眾參與活動」、「夏日、松林、哼唱的身體」、迴谷——達克達演唱會、洗耳朵搖身體——音樂遊樂園。在這期間，許多未在規劃當中的活動陸續推出，如花蓮青年管樂團、原鄉舞蹈團的表演，阿美族夏日的野宴等。

這個展覽激起極大的迴響，新的藝術風貌展現出來了，一般人比過去較能接受，對裝置藝術抱著好奇的態度，對於整個活動所帶來的活力與藝術的氣氛，都有幾分的嚮往。最初只是單純的一個展覽，後來發展出各種藝文活動，並且從事口述歷史、社區參與、問卷調查、環境診斷、行為觀察等，準備將來整建再利用的依據，或者是設計準則的參考。沒多久，各地民意代表、文建會官員來到松園勘察，一年之後，松園成為台灣閒置空間再利用的一個定點並獲文建會補助，如今已完成重建整工程並開放民間經營管理，成為花蓮市內最美的自然人文空間。

2.洄瀾國際藝術家創作營（松園）

2003 年「花蓮文化環境創造協會」與英國「三角藝術基金會」合作辦理「Triangle mode」國際藝術家創作營，「英三角」的創辦精神在於邀請世界相互鄰近的三大洲藝術家進駐創作營，引導不同國籍、區域文化、族群文化的藝術家進駐花蓮，透過不同

媒材創作、美學對話、經驗互換而形成全新的創作活力，這是一個藝術實驗工廠，深受在地藝術家的喜愛。

評論者黃海鳴於 2004 年 1 月《藝術家雜誌》「藝評廣場」一篇〈國際藝術交流活動成果計算──從松園別館 2003 洄瀾國際創作營談起〉中，有具體的評價。文中提起花蓮松園創作營的經驗可以提供國內各類型藝術活動的借鏡，尤其是在創造交流對話方面。黃海鳴認為交流創作營與大型展覽之間的差異在於，後者未必有對話機會，因為這些展覽有策展人的預設目的，是策展人的意義建構方式讓大量作品進入那個脈絡當中。然而，像洄瀾創作營除了提供大量的異質文化藝術家交流對話、相互學習的機會、透過異文化的眼睛來反觀自己之外， 2003 花蓮松園類型的創作營是健全藝術生態的促成者。

這個創作營，在藝術家的互動、異文化的交流方面的效應不可限量，參預本創作營的藝術家，無論本國或他國，其中不少是策展人，創作營結束之後，由於互相欣賞的藝術家會彼此邀請至他國參加其他創作營，例如，亞美尼亞的亞薩（Azat Sargsyan）邀請國內藝術家至他國參加 Gyumri 雙年展，俄羅斯藝術家唐雅亦受邀至台中國家美術館為期三個月的修補古畫之工作等。這一切鼓舞了協會的創作者，在 2004 年的 CO4 台灣前衛文件展中，與台北都會藝術創作者相互交流，互別苗頭。

3.2004 年 CO4 台灣前衛藝術文件展

由花蓮文化環境創造協會所策展，邀請藝術家以花蓮創作者為主，其他有兩位德國、一位英國藝術家，展覽地點則在台北東吳大學城中區的「游藝廣場」，本次展覽從準備到結束歷時半年左右，由於空間場地的隔閡，效果上有些「陌生而混亂」的感覺，有一種隔閡是來自內在的，即原住民藝術、漢人風格及前衛藝術的奇異結合，回想起來覺得這是一個值得思考的現代議題。

4.2005 年洄瀾國際藝術家創作營（石梯坪與港口部落）

花蓮文化環境創造協會延續 2003 在松園的創作營理念與方法，在美麗的花蓮東海岸石梯坪與港口部落石梯灣與港口村舉行，這裡是阿美族歷史起源之地。一個部落生存的始源之地，必有它原始的能量，來自天、地、人、神共同醞釀的精神在其中。當現代藝術不斷返回與世界作最原初性接觸時，我們是否可以從中獲得啟發並且認識和掌握這個力量？創作營希望透過藝術的創作方式，與這個原始的力量相連結，開展自己的創作新生命。

東部海岸風景管理處提供優質空間，供創作營使用。石梯灣與港口村一帶，有許多室內及戶外、海岸空間，藝術家可以自由選擇空間作為工作室。藝術家住在石梯灣民宿中也可以露營，由生火工作室，以及項鍊工作室負責餐飲。創作營設有餐廳、酒

吧、討論室、聯誼廳等。

參與的藝術家大都知道這是與「英三角」合作的創作營，用極少的經費，在現實中建構一個藝術烏托邦。藝術家人數、進駐日期、地點等有一定的限定，這是它特殊之處。例如人數在二十至二十五人之間，國內外各半，時間是十五天，多和少都不適宜，地點應遠離市區，工作人員必須是創作者不是公務人員。

石梯坪是個美麗而奇特的地方，如此清朗寧靜，壯闊優雅，一個個白色巨大焦岩，躺在沉靜的藍色海上，是有始以來最具禪味的（枯）山水，也是一個可提供藝術家沉思之地，我這樣想。有時候更像是一個大舞台，見維巴里的表演令人出神，馬穆卡也找到他另一個新的顛倒世界。仲夏滿月的那天晚上，布魯斯和馬穆卡在海邊的「Table」晚宴上場了，蕉葉圓桌、月華、人影、歌誦，空間變得神祕起來……。

大港口、石梯坪一帶，是台灣阿美族最具文化潛力的部落，拜訪頭目家族的那天，大家圍在戶外吃傳統的阿美族餐，聽著他們說委屈的歷史、幽默自娛的民族笑話，當然，歌舞是最令人振奮和快樂的。小林史子和部落的老人家用日語交談，沒有人知道他們談了甚麼，我們看到的是小林紅了眼眶掉下眼淚。

海風汗漫，歌聲不絕於耳，阿美族人像靈魂附身一樣，開口吟唱，世界就打開了，人也變得神聖起來，悲傷與快樂、酒醉或清醒都不要緊了。

我們集合三大洲有經驗的藝術家，透過一個有助於藝術探索的環境，鼓舞藝術家在公眾領域中，討論不同文化的藝術，提供不同藝術創作脈絡之氣氛，以及各類藝術創作的更大可能之實驗。第一個星期的每天晚上，我們坐下來欣賞、談論每位藝術家的創作歷程，藝術家一生創作的驕傲與不安，令人印象深刻；每位創作者的作品如此特殊而又令人激賞，於是不安停止了，我們完成了認識，成為親密的朋友。

有趣的是，在鳳美和她的娘子軍們所做的編織上，所有的人隨處或坐或躺，投影機打開一頁一頁的神話，小孩不懂，先睡了，有人一直踩到狗尾巴，有人進入沉思，有人在問問題，一隻蒼蠅飛到螢幕上，停在作者影像的鼻子上動來動去，大家笑了。小容英文翻譯一流的，洪導演有默契的放著音樂，啤酒喝完了再去買……這一切都不像台北的國際研討會，但卻是非常有內涵的研討會，我敢說。

這種交換所帶來的刺激是由不同文化背景的藝術家，在公開的情境中一起討論和工作的結果，這裡沒有展覽主題，沒有美學教訓，藝術家完全自由。對外國藝術家（本國外縣市的藝術家亦然）而言，這是一個完全陌生的空間，他們感官全開地探索著，每件事都是全新的，在兩個星期的短時間內，有些奇異的經驗發生了，鼓舞創作者冒險和勇於實驗，而這些經驗在自己工作室中是從不會發生的。

這種創作營的展覽並不重要，有些相同類型創作營的國家只用三天的時間展出。因為新的藝術觀點或想像，在短時間內有時無法以完整成熟的形式呈現在展覽中，它所提供的應是藝術家往後的創作力量。局外者無法用客觀方式一探究竟，也無法從展

覽中做任何評價，只有參與的藝術家懷抱著一個難於言語的秘密，回到自己的生活或國家，或者又生出另一個創作營，或者招喚同好在另一個國度再相聚。所以，它在推動一個國際藝術家創作、藝術家進駐、藝術工作室之網絡，讓藝術家能夠一起工作，交換觀念和經驗，這就是它的目的。

　　比較我們周圍的藝術活動，在許多大型展覽中，是由策展人的意義建構方式讓大量作品進入那個脈絡當中。我們對於這些藝術家作品所生起的美學想像，往往是策展主題先於創作者思想。另外，藝術家要不斷嘗試各種命題，不斷要把意念誇示成為具體的空間的張力，用來與他人角力，也由此獲得藝術的政治版圖，藝術創作理所當然成為這種事業，這個生產機制也只產生這類型的藝術。然而，我們看出，真正思考者是策展人而非藝術家，藝術創作也不應只有這種策展模式的作品。於是我們在想，要如何平衡這個藝術生態呢？

　　創作營結束後，尤其是一陣十七級風力的海堂颱風橫掃過後，一切輕如我們自己的影子。將來不知道還會再發生甚麼，就寫到這裡吧！

（本文作者潘小雪為國立花蓮教育大學藝術與設計學系暨科技藝術研究副教授）

2 以城市情境彌拼花蓮的文化生活圖像

撰文◎黃琡雅

　　根據「花蓮縣志」，花蓮古稱「奇萊」，稱花蓮始見沈葆楨奏疏：花蓮溪東，注其水與海濤激盪，迂迴澎湃，狀之以其容，故曰洄瀾，後之人諧為花蓮，至今沿襲之。不過，日據時期，日人曾有以「奇萊」字音與日語討厭之意相同，於是捨棄「奇萊」取「洄瀾」（花蓮）。

　　花蓮市開發極早，相傳清朝咸豐元年，當時淡水人黃阿鳳招集十六人出資，募墾民二千二百餘人自淡水經太平洋乘船東來奇萊開墾，他們在美崙溪出口的拔便港登陸，順溪拉船向上而行，至「復興庄」（十六股）安紮，建立碉堡……。而吉安鄉昔日是阿美族同胞蟠居之地，清光緒四年方有漢人移入居住，這地區原稱七腳川，七腳川譯自阿美族語之「知卡宣」，意思為柴薪很多之地，日治時期還曾設「吉野村」，並施行過大規模日本移民政策，雖然族群的分佈十分多元，但是居住在這塊土地上的人們長期以來卻都能相處融洽。

　　從早期繁華興榮的中華路、溝仔尾一帶所衍生的街路文化，那些著名的玉石藝品、花蓮薯餅、阿美麻糬……是許多中外遊客流連難忘的記憶，而今都會向外拓張，秀麗的海岸風景線提供了人們單騎、漫步、戲水的最佳場景，晨昏皆宜的「美崙山公園」，更是都會人難得一見的綠色休閒空間。此外，美崙坡上古色古香的松園別館，蒼勁的老松經年俯瞰著溪畔的花崗山遺址、菁華林苑……無言的訴說這城市的悠遠歷史；由花蓮縣文化局延伸出的石雕藝術園區，將花蓮妝點成最美麗的石頭城……沿海岸公路南行，無論是南北濱公園或壯闊的花蓮溪出海口，都一一見證花蓮「洄瀾」美名。新舊的大花蓮都會區，有過往與未來的路徑，有文化與商業的交融，也保留著幽雅的鄉野傳統，它正以愉快的腳步向前邁進。[1]

　　花蓮縣轄區內人口結構有閩南、客家、外省籍與原住民四大族群。花蓮地區的原住民具有很強的文化自明性，雕刻裝飾屬於部落生活的一部分，是從生活故事裡面找題材，而將這樣雕刻文化轉變成為一種產業，就是所謂的文化產業。在地產業藉由地方獨特的文化特質拓展其經濟領域，成為地方文化經濟及文化記憶的重要資源。所有來到花蓮的人，都能感受到花蓮獨特的風格，是一個具休閒生活的模式，輕鬆無壓力

的城市，觸目所及就是美的感受，充耳所聞就是輕鬆的音樂，本文就從花蓮的食、
衣、住、行、育、樂開始介紹。

一、走在花蓮的街道

城市其實是一個很特殊的人造物，一個人造的地方塑造出一種很特殊的生活，也
包含某種意識與看法。從生存狀態的角度看人與人的關係或是人與環境關係，都市人
口密度高，需要很多細緻的控制才能讓這個都市的生活可以運轉。城市的核心就是在
消費符號、消費美感、消費影像、消費資訊，也是一個充滿象徵、地域化、符號化的
地方。時代的美塑是把人們轉型成「文化的新城市人」，建構成為另外一種人類。美
感經驗是一種很重要的因素，也是令人過得快樂的基礎。[2] 交通科技讓人們可以在
很短的時間內穿流在城市與鄉村之間，城鄉關係改變了，城市間的競爭也更劇烈。新
的經驗不斷向人們湧來，選擇成為最大的考驗。現在美感已經入侵在生活每一環節當
中，成為一種生活的感受，生活都開始「美學泛化」，美學變成現代生活的一種消
費，人們一天到晚只是希望變的更漂亮，包括餐廳、身體、樣貌。從踏入花蓮的第一
步你就可以感受得到，街道上充斥的是一間又一間各具品牌特色的商店（圖 1），而
這些商店維持著一種競爭的態勢，隨時都想放手一搏。由於人們所感知的外部資訊
83% 是通過視覺到達人們心智的。也就是說，視覺是人們接受外部資訊的最重要和最
主要的通道。企業形象的視覺識別，即是將 CI 的非可視內容轉化為靜態的視覺識別
符號，以無比豐富多樣的應用形式，進行最直接的傳播。

CI 也稱 CIS，是英文 Corporate Identity System 的縮寫，一般譯為「企業視覺形象識
別系統」。是指導整個企業運行的行為準則，是一種企業的發展規則。這種準則與規
則，通過一系列的行為操作，廣泛向社會公眾傳達，以便在公眾中建立良好的名牌商
標形象，它是一種策略。企業 CI 戰略是由企業的經營行為（Behavior）、經營理念
（Mind）、經營哲學（Philosophy）、發展戰略、生產規模、技術實力、產品及服務、
社會責任等各種實體性和實用性資訊統一整理，這些資訊以名牌商標形象為核心，通
過各種可以利用的傳
播媒體進行宣傳，並
以各種形式對企業內
部、社會大眾作完整
的傳達，以便獲得企
業員工、社會大眾的
瞭解、認同、喜愛和
信賴，建立起良好而

圖 1　王記茶舖

鮮明的企業名牌商標形象，以便在激烈的市場競爭中立於不敗之地。概括地説，CI有如下幾個方面的功能：

(一) 識別功能

CI 最基本的功能是識別功能—理念識別、行為識別，尤其是視覺識別。CI 能夠促使企業產品與其他同類產品區別開來。現代社會商品生活中，各企業的產品品質、性能、外觀、促銷手段都日趨雷同，唯有企業導入 CI，樹立起特有的、良好的企業形象，從而提高企業產品的非品質的競爭力，才能在市場競爭中脱穎而出，獨樹一幟，取得獨一無二的市場定位，最終在消費者心中取得一致認同，建立起品牌的偏好和信心。同一性是 CI 識別的功能，它包括如下三個基本的識別要素：

1.語言識別：語言識別是指企業用象徵本企業特徵的語言，包括企業精神口號、企業產品廣告語、企業制度宣傳語等，達到識別的目的。其中，最富魅力、最具鼓動意義的是企業精神口號語，國外稱之「關鍵語」（Keyword），即用簡練的語言來表達企業形象，測定某種象徵行為，代表企業的思想、精神。

2.圖像識別：圖像識別是指企業用象徵本企業特色的圖形，如標誌、標準字體、標準色等圖案、形象達到識別的目的。因為圖像識別比語言識別更有效，所以，CI傳播要配合蓬勃發展的視覺傳播媒體，以具有個性的視覺設計系統傳達企業精神與經管理念，是為建立企業知名度與塑造企業形象的最有效方法，這也是中外企業導入 CI都重視企業標誌、標準字體、標準色的原因所在。比如麥當勞的大寫「M」標誌。

3.色彩識別：色彩識別指企業用象徵自己特徵的色彩明（即企業標準色）達成識別。人們都有這種審美心理，看到漂亮的色彩容易引起愉悦的心理，並能很快記住它，這説明色彩具有非常強的識別性，這是因為：色彩能造成差別，色彩能引發聯想，色彩能渲染環境。

(二) 管理功能

在開發和導入 CI 的進程中，企業應制定 CI 手冊，作為企業內部法規讓企業全體職工認真學習並共同遵守執行，以保證企業識別系統的統一性和權威性。CI 就好像給管理者一個思維的目錄單，它提供一整套處理紛繁雜務的既定原則，使管理人員迅速果斷地作出正確的決定。CI 不是孤立存在的，而是與企業的經營管理、品質管制、成本管理和財務管理等方面結合，相輔相成，二者缺一不可。

(三) 傳播功能

企業形象作為社會公眾對企業活動的印象和整體評價，離不開企業資訊的傳播。如何使資訊傳遞達到準確、有效、經濟、便捷，一直是企業家所追求的，CI 的傳播

功能在這方面具有無比的優越性。

1.有效的傳播：在這些公眾的資訊管道中，以 VI 系統的傳播最為直接，效果最明顯。開發透過視覺符號的設計系統以傳達企業的經營理念，是提高企業知名度最有效的方法。CI 通過統一的視覺設計，又經過系統化、一體化、集中化的處理方法來傳達企業資訊，可造成差別化和強烈的衝擊力，容易在公眾心目中形成深刻的印象。CI 傳播的資訊富有情感。

2.經濟、便捷的傳播：視覺識別系統的建立，各關係企業和企業各部門即可遵循統一的設計形式，應用在所有的設計專案上，一方面可以收到統一的視覺識別效果，另一方面可以節約時間，減少設計製作成本，尤其是識別設計手冊制定後，可使設計規範化、程式化、簡單化，並可保證較高的設計水準。

（四）CI的內容

CI（Corporate Identity）作為一個整體機制，是由三大要素構成的（圖2）：這三大要素是 MI 理念識別（Mind Identity）、BI 行為識別（Behavior Identity）、VI 視覺識別（Visual Identity）。MI 設計的重點在心，在精神，是 CI 系統的原動力。BI 設計的重點在人，著眼於企業中人的主觀能動性的充分發揮。VI 設計的重點在物，是一種傳播媒介或載體。所以 VI 是 CI 的表現層，直接聯結著社會公眾。BI 是執行層、實踐層，而 MI 是決策層，最高最深層次，發號施令。

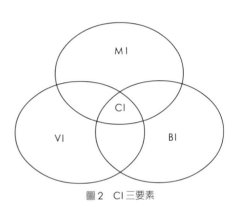

圖2　CI三要素

1.MI：理念識別企業理念，對內影響企業的決策、活動、制度、管理等等，對外影響企業的公眾形象、廣告宣傳等。MI 的主要內容包括企業精神，企業價值觀，企業文化，企業信條，經營理念，經營方針，市場定位，產業構成，組織體制，管理原則，社會責任和發展規劃等。

2.BI：行為識別，置於中間層位的 BI 則直接反映企業理念的個性和特殊性，是企業實踐經營理念與創造企業文化的準則，對企業運作方式所作的統一規劃而形成的動態識別系統。包括對內的組織管理和教育，對外的公共關係、促銷活動、資助社會性的文化活動等。包括對內：組織制度，管理規範，行為規範，幹部教育，職工教育，工作環境，生產設備，福利制度等等；及對外：市場調查，公共關係，行銷活動，流通對策，產品研發，公益性、文化性活動等。

3.VI：視覺識別，以標誌、標準字、標準色為核心展開的完整的、系統的視覺表達體系。將上述的企業理念、企業文化、服務內容、企業規範等抽象概念轉換為具體

符號，塑造出獨特的企業形象。在 CI 設計中，視覺識別設計最具傳播力和感染力，最容易被公眾接受，具有重要意義。VI 系統包括：**A.基本要素系統**：如企業名稱、企業標誌、企業造型、標準字、標準色、象徵圖案、宣傳口號等。**B.應用系統**：產品造型、辦公用品、企業環境、交通工具、服裝服飾、廣告媒體、招牌、包裝系統、公務禮品、陳列展示以及印刷出版物等。

（五）VI 應用要素系統設計

以花蓮柴魚博物館為例，圖 3 為其包裝案例，其中廣泛應用了企業標誌、企業標準字體與企業標準色彩，圖 4 是其外觀設計。

圖 3　花蓮柴魚博物館週邊商品包裝

圖 4　花蓮柴魚博物館外觀

圖 5　遠傳公司在花蓮中山門市的櫥窗廣告（黃琡雅攝）

1.商品及包裝類商品包裝設計、包裝紙、包裝箱、包裝盒、封套、粘貼商標、膠帶、標籤等。

2.公司名稱招牌、建築物外觀、招牌、室外照明、霓虹燈、出入口指示、櫥窗展示（圖 5）、活動式招牌、路標、紀念性建築、各種標示牌、經銷商用各類業務招牌、標示。

3.文具類：專用信箋、便條、信封、公文紙、公文袋、介紹信等。

4.男女職工工作服、制服、工作帽、領帶、領結、手帕、領帶別針、傘、手提袋等。

5.大眾傳播類：報紙廣告、雜誌廣告、電視廣告、廣播廣告、郵寄廣告等。

6.SP 類：產品說明書、廣告傳播單、展示會佈置、公關雜誌、促銷宣傳物、視聽資料、季節問候卡、明信片、各種 POP 類。

7.交通類：業務用車、宣傳廣告用車、貨車、員工通勤車等外觀識別。

8.證件類：徽章、臂章、名片、識別證、公司旗幟。

（六）VI的基本要素設計

包含：標誌設計、標準字設計、企業標準色、企業造型（吉祥物）、企業象徵圖形等。

1.標誌設計

企業標誌即從事生產經營活動的實體的標誌，產品標誌即企業所生產的產品的標誌，又叫商標。其特點有：獨特鮮明的識別性、精神內涵的象徵性、符合審美造形性、具有實施上的延展性。在標誌設計過程中，應充分考慮時代色彩，並在以後的實施過程中隨機據情修訂。從造形的角度來看，標誌可以分為具象型、抽象型、具象抽象結合型三種。「具象型」標誌是在具體圖像（多為實物圖形）的基礎上，經過各種修飾，如簡化、概括、誇張等設計而成的，其優點在於直觀地表達具象特徵，使人一目了然。「具象抽象結合型」標誌是最為常見的，由於它結合了具象型和抽象型兩種標誌設計類型的長處，從而使其表達效果尤為突出（圖6）。「抽象型」標誌是由點、線、面、體等造形要素設計而成的標誌，它突破了具象的束縛，在造形效果上有較大的發揮餘地，可以產生強烈的視覺刺激，但在理解上易於產生不確定性，例如花蓮縣的LOGO（圖7）意味著以花蓮舉世無雙、亙古恆存的中央山脈（清水斷崖）與浩瀚無邊、海天一色的太平洋為基礎設計起源，於中央山脈中間開鑿出一道蜿蜒的公路造形，象徵花蓮縣民均係克服地理險障移居此世外桃源，而本縣獨特之地理景觀，亦值得所有的人不斷到此桃源重遊。「蓮花」象徵純淨與和諧與本縣地名結合採擷作為元素之一，而於太平洋（台灣東部）升起的「朝陽」之元素，則象徵花蓮縣縣民生生不息的活力。本圖案運用多種的造形及繽紛色彩來表現獨特的地理景觀並營造出本縣洋溢之豐富、活力與現代感。

圖6　豐興餅舖企業標誌（黃琡雅攝）

2.標準字設計

即將企業（產品）的名稱，通過創意設計，形成風格獨特、個性突出的組合整體。其特徵有：識

圖7　花蓮縣的LOGO

圖8　花蓮柴魚博物館標準字

圖9　花蓮柴魚博物館周邊商品之標準字（黃琡雅攝）

別性、易識性、造形性、系列性。有的採用書寫字體，有的採用電腦字體，或是多媒體組合字體（圖8~11）。

3.標準色

　　意指一個企業體專用色彩體系，包括標準色彩、輔助色彩。（圖12）

4.企業造型（吉祥物）

　　吉祥物是近代廣告設計中的工具，意指一個象徵性的幫忙促銷角色，也有人稱之為卡通代言人。一般來說，最有名也最廣為人知的吉祥物可說是米老鼠，它做為迪士尼公司的吉祥物已有六十年之久。然而，吉祥物並非全是虛構的卡通人物，儘管在平面設計上，吉祥物不免會因為印刷術的限制、親和力的加強而卡通化，但有許多吉祥物是真的

圖10　一心堂餐廳企業標準字

圖11　ART DECO 裝飾藝術禮品專賣店之企業標準字

動物，例如知名的美國職業籃球隊公牛隊的吉祥物就不是卡通人物。除了促銷外，吉祥物也有讓某一團體凝聚向心力及討吉利的作用。圖13花蓮阿美燒企業選用具原住民形象之阿美族姑娘為其企業吉祥物的代表。圖14為2008年夏季奧林匹克運動會吉祥物福娃。由五個形象組成，分別是：貝貝（鯉魚形象）、晶晶（大熊貓形象）、歡

歡（奧林匹克聖火形象）、迎迎（藏羚羊形象）、妮妮（北京燕子形象），是「北京歡迎你」的諧音，其顏色也是奧運五環的顏色。

圖 12　花蓮阿美燒
　　　之企業標準色

5.企業象徵圖形

二、花蓮影像風景

圖 13　花蓮阿美燒之企業造形

李新富[3]將傳統招牌之定義描述為：「招幌」，原意乃是指行業店鋪用以告示、招引顧客「廣告招牌」和「幌子」的統稱，國內一般亦常援用日語用法而稱之「看板」；或者一概通稱為「招牌」。現在人們通常將我國傳統行業店鋪所使用之「招」、「幌」視為一物；認為「招牌」即「幌子」，也有人將「招牌」看作「店鋪幌子」的一種。

圖 14　2008 年北京奧運之吉祥物福娃

「幌子」主要表示經營的商品類別或不同的服務項目，可稱為「行標一行業標記」其做法是以實務或模仿商品的形狀，抑或以某一特出的象徵物，來表示所販賣的物品或營業內容。加藤繁（1981）「招牌」則多用以指示店鋪的名稱字號與經營特性，可稱為「店標、店鋪的標記」，其做法主要是以文字來表示商店的名號等。「招牌廣告」以招牌作為廣告，有用文圖表示的，也有完全用文字的。除書名商店名稱之外，更有專指執業的某種詞句。根據我國於內政部對於「廣告物」之種類與定義如下：

1.張貼廣告：指張掛、黏貼、粉刷、噴漆之各種告示、傳單、海報等廣告。

2.招牌廣告：指固著於建築物牆面上之市招等廣告。

3.樹立廣告：指樹立或設置之廣告牌（塔）、電腦顯示板、電視牆、綵坊、牌樓、電動燈光、旗幟及非屬飛航管制區內之氣球等廣告。

4.遊動廣告：指於車、船或航空器等交通工具設置之廣告。

廣告招牌的設置除了具有美化市容、塑造地區特色之外，對商家業者而言，更是吸引顧客上門、創造商機的功效。廣告招牌是否能讓消費者看見並吸引顧客，位置的設置是非常重要的，李新富（2000）曾將設置位置分為融合型、附加型、獨立型與其它型等四類型（表1）。其次，廣告招牌所使用的材質也與其視覺效果的呈現息息相關（表2）。

（表1）依招牌設置位置分類表

融合型	整體正立面	將招牌與建築物融合為一件整體設計，建築物本身即為一座大型的廣告；傳統街屋建的正面設計，可說是此類做法極佳的典型範例。
	局部片面式	招牌於建築規劃時即一併作整體設計，使兩者造型語彙、風格形式得以融合一體；或建築再增加招牌時採局部、片面的方式予以融合處理。
附加型	牆面式	附加於牆面的招牌，如壁面式、橫掛式、帆布式、立體字式等。
	側懸掛	以豎掛或懸吊方式附加招牌於建築物上，又可分為豎掛（直落）式、懸吊式等。
	立體式	正立面全部或局部採立體化方式處理，以兼具牆面式與懸掛是兩種位置的視覺角度。
	頂蓋式	在建築物屋頂上設立招牌或裝飾美化，如屋頂看板、廣告牌、立體標記。
獨立型	騎樓式	在簷下騎樓廊道內附加廣告招牌，例如柱面式包覆、廊道橫樑式等。
	移動式	獨立形式單獨設置於建築物式內外的廣告招牌；其中屬移動式者可機動性地放至於不同場合，如旗座、置地式看板、店面立地式造型物等。
	固定式	指獨立於建築物而另以樹立或固定方式設置的招牌廣物，如霓虹廣告物、電視牆、電子看板、只是標識牌、廣告柱等。
其他型	雷射光束	通用雷射光數據斂集中的傳輸特性，投射於天際以產生神奇華麗的宣傳及視覺效果。
	高空氣球	高空上附有訊息的漂浮廣告物體，用以增添商業活動或各類場合的熱鬧氣氛。
	牌樓	似古代綵樓、牌坊的特性，現今則多用於廟會、慶典、或大型造勢活動等。
	懸垂幕	採用由上而下、直落懸垂的布帛、布幕、旗幟等方式處理的廣告宣傳物。
	吊掛布條	設置於店鋪門面入口具有廣告效用的橫列布條，多屬較為臨時性、短期性的訊息。
	其他	如遊動性廣告、小型突出物、窗上貼紙、遮篷、雨庇、吊掛等廣告招牌。

（表2）招牌材質分類表

材質種類	各種材質之主要特徵
木質	運用此類材質頗能營造思古幽情，視覺感受是親切與溫暖的，而在處理上亦多配合名家書法題字，常以厚黑的底字、金色的字體，形成傳統老店所謂的「金字招牌」，並且多分佈於較為舊市的古老商業街市。
石材	以天然石材一刀一斧鎸刻雕鑿而成的招牌，與建築風格、視覺品味有著密不可分的特殊情感表現，多見於傳統街屋建築門面或較精緻優雅的飯店餐飲業等，在繁忙的現代生活中，選用此類材質可營造厚實而別緻的視覺印象。
鉛片	此種金屬材質用於正面橫掛式招牌居多，係直接在鉛片上漆寫或塗繪該店號名稱、經營內容及行業類別等；製作上雖單純、簡便而樸素，但視覺觀感卻略顯平淡無奇且較易於剝落退色，多分佈於早期的一般商街市集。

鋁片	這類新興的金屬材料多用於較為現代的招牌上，材質特色為輕快、亮麗而節奏鮮明的質感，通常都出現在辦公大樓或金融商業區，充分反映現代人追求前衛、講求效率的個性，但若是設計不當卻易於顯得生硬而冰冷。
塑膠布、帆布	通常是將塑膠布、帆布編織在鐵管框架上，其熱鬧有勁、質輕、容易拆卸與即時方便等優點；但強光反射及炫目易造成有礙觀瞻，國內商家喜好大面積與浮濫粗糙的表現，亦嚴重危害景觀與降低傳播效益。
壓克力	特色為使用期限長、尺寸具彈性、不怕潮濕退色、易更換、價格合理、可加裝夜間照明或跳動閃光物、顯眼耀目的視覺效果等，是目前最普遍被採用的製作材質，但設計上若是僅以一成不變、單調貧瘠的陳列方式，卻往往淪為徒增街道視覺景觀上的感官疲憊與庸俗無趣之後果。

　　都市意象的塑造於都市環境中扮演了重要的角色，其不僅能對場所產生認同感，更能進而確定指認的品質，包括人的活動，而凱文·林區（Kevin Lynch）所提出的「環境意象」中可解構為自明性、結構與意義三種成分，一般而言，「自明性」和「結構」是由型態而產生，「意義」則是由社會、歷史、個人，以及其他各種成分產生的，故「自明性」可代表能提供辨識，展現與眾不同的特徵；「結構」則是存在於物體間所產生的關聯性；「意義」則解釋為實體或形式上所呈現的精神或現象。Lynch 抽離出各部分的結構與自明性形成一連貫的模式，並賦予其意義，以藉此獲得方向感、組織活動、提供群體對環境的共同記憶與情緒上的安全感，而「可意象化」可被稱為「可辨識性」（legibility）或「可辨別」（visibility），就是指都市形式在人們腦海中形成意象與記憶之清溪與自然的程度，也試涂爾曼（Edward C.Tolman）所謂的「都市個性」，其實指的就是「地點感」、「地方性」與城市的「特殊性」，簡而言之就是「個性」[4]。

　　因此，這三項因素往往會在環境中同時出現，在意象的形式上，即可區分為五要素，包括通道、邊緣、地域、節點與地標。凱文·林區與諾伯舒茲(Christian Norberg-schulz)所提之理論，在意象與自明性上提出了許多深切的討論，以花蓮都市空間角度出發，可歸納出環境因子與視覺因子兩大類：**A.環境因子**：主要為城市活動、城市空間延伸、城市節慶等。**B.視覺因子**：主要為城市視覺形象之顏色、形狀、輪廓等。

　　都市意象（The Image of the City）是指對都市環境的認識所形成之「記憶」與產生的「意義」（蔣曉梅，2001）。就如街道景觀經過瑞士建築大師柯比意的鬼斧神工，塑造了浪漫巴黎藝術之都的意象。現今招牌除扮演傳遞商業訊息外，在都市景觀上已成為重要視覺焦點。而廣告招牌，代表一種語言記號，除了傳達訊息，具有指引方向的功能外，提供大眾辨視簡而易懂的圖形符號，現今更為國際間溝通的最佳代言人。看圖識意，解決了語言的隔閡，指引方向。因此辨別行為引導的簡單圖形，已成為呈現都市街道景觀的一部分，亦成為亞洲特殊景觀。市街的街道不僅具有方向感（direction）且有認同感（Identity）。[5]

　　Moughtin（2002）認為街道並非一般單純的通道，它是一連串接續型場合的總合，

圖15　花蓮柴魚博物館之企業象徵圖形（黃琡雅攝）

圖16　花蓮市區到處可見競爭激烈的麻糬商店招牌廣告：曾記麻糬（黃琡雅攝）

圖17　花蓮一處具後現代台客風格的商店設計

圖18　花蓮甚具地方特色之阿美燒專賣店（王姵茹攝）

圖19　花蓮獨具原住民風采的宗泰食品專賣店（王姵茹攝）

圖20　花蓮具現代流行風格都會氣息的巴士公園（王姵茹攝）

圖21　觀光客喜歡追逐的購買聖地之一（王姵茹攝）

圖22　花蓮頂著百年老店光環的商家之一（王姵茹攝）

圖 23 花蓮木造房舍住宅之外牆（黃琬雅攝）

圖 24 花蓮黑潮曼波專賣店特殊的招牌設計（王姵茹攝）

除了穿越的功能，尚可供停留。（林欽榮，1985）透過「街道」，讓來訪的旅行者，輕而易舉地發現城市外部與內部的生活剪影。就像台北市有許多商業區的衛道景觀，更因為實質環境的複雜及多樣性，使得街道景觀更富變化極具吸引力，除了讓人們購物方便外，也是商業街區給人的都市意象。都市建築與招牌問題彰顯了都市街道景觀在集體特色與個別特色之間的辯證。都市的景觀反映了都市居民的集體與個別價值。透過都市景觀認識都市文化，也透過都市文化的重建來再造都市景觀。

花蓮這個城市中的街道景觀上的一盞路燈、一塊告示牌、一個垃圾桶乃至紅綠燈、廣告招牌、公共座椅、候車站、公用電話亭、交通運送站的出入口、公園綠地、人行徒步區、港灣、廣場、停車場、圍牆、寺廟、特殊的店鋪門面等都市細節，與人的關係是對應、一致，而非代表、象徵。細心的觀察者一旦看到這些地標便能永誌不忘，人們常常利用這類小東西作為證明某一地點的線索，而人們認識越多這種地標，在這個城市裡的熟悉度與親切度就越強，街道景觀與人們的心理關係相當微妙，可能利用一些情境引起人們放鬆、幽閉、正直、壯麗、安全、逸樂等反應，將身體轉換成石頭：權勢、笑聲、力量、恐懼、沉靜等精神狀態便沿著街道的邊界一個個轉化成可見的形。圖15至圖24是花蓮街道中展現所出來令人印象深刻的人文地標。

三、與自然相遇的文人記憶

建築與每個人的關係是生活日用，是身體、心理、情感，每個人的生理與心理結構都積澱了感受力之美的能力，建築的美學規律不在從實用品的外部造形、色彩、紋

樣去模擬事物，再現現實，而在於使其外部形成、傳達和表現出一定情緒、氣氛、格調、風尚、趣味，使物質經由象徵變成相似於精神生活的有關環境，它的特點正在於它的量，其巨大形體的美學影響遠大於工藝品。建築可作為包容人類生活和文化的容器，雖然隨物質文明，社會進化，以及精神、文化要求而世代更新，卻一直不脫開所謂「實用」的向度。這使得它具有異乎所謂美術的審美特性，也使之成為與人最接近、又與所有人共處的藝術。（吳玉成，1993）建築形式都是經歷長時試誤，之因應天候及機能，逐步改善演變而來。對我們來說建築物或者完整的建築元素，都存在特定的滿足感。套用一句哲學術語：我們追求、享受的是完形（Gestalt）。它之所以吸引人係來自結構上的努力，與人體的自然、沉靜成對比。通常最簡單的量體或是空間最吸引人，但是這些熟悉的基本型之外還有更多、更神奇的東西，那些形勾起人情感上的回應，燃起我們的想像，甚至具有偶像的神祕力量。或許我們未見過這些形，而他們之所以具有極大的魔力，正因為它們特殊。建築師利用形的組合或重複給人深刻印象，也可將兩個極不相干的形疊置以引人驚異。【6】

有時外牆處理的極粗糙，不只是為了增加視覺趣味，其中由光影所塑造的豐富質感，更告訴我們陽光的強度。就裝飾而言，光影本身就是一種語言，是天候條件促成的圖案。不同的裝飾圖案傳達不同種類的訊息，材質也帶來想像的人性品質，所有的建材都有特定的溫度範圍，對建築來說，材質和裝飾效果一樣，既是潛在的決定因素，也是有價值的東西。建築訴說的不是它的未來，而是它的過去，不是它的可能用途，而是它的來源。如果繼續追究語言的隱喻，或許會發現這些潤飾並不訴說什麼特定的東西，卻可能代表一種訴說的方式。建築挑動我們的情緒，讓我們看到的是和形式整合，同時召喚出形式的深刻意味。

閒置空間再利用在歐美國家是都市空間改造的主流。這種空間改造的緣起有兩個因，其一是古蹟與歷史保存：以讓老建築活化的保存方式取代凍結為展品的保存方式：其二是社會經濟產業結構之改變：原屬某種特殊產業類型的建築，因無法生存於劇變的社會而逐漸被閒置，這些建築在某些面向上若稍加改善，仍可重生於城鎮之中【7】。閒置空間再利用意味著新機能需求的體現，當舊換新不單純用拆除重建來取代時，舊換新這個過程將成為一種高智慧的創造活動。這種活動本身絕非傳統古蹟保存式的經驗，而是要求規畫者要有新的視野、新的創意、新的價值觀，同時能反映當前的審美趨勢、現階段的工藝技術，並融入高度的想像力與情感，結合地方特色與產業，提出一種具體的新生活方式【8】。閒置空間基本上是一個全球性、跨時性的空間轉化現象，它可能是廢置的政府辦公室、軍事設施、宗教設施或教育設施，其背後各有其不同的社會及歷史發展過程。花蓮有幾處是閒置空間再利用的好案例，例如松園別館（花蓮市水源街）為日據時代軍事建築物，歷經荒廢，2000 年經花蓮縣政府整建後，編定為「歷史風貌特區」。其約建於 1943-1944 年，為日軍在花蓮最高軍事指揮中

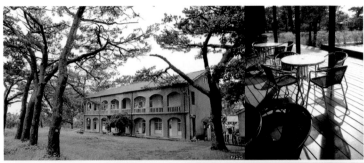

圖 25 松園別館展示之文
化生活與美學面貌
(上圖)(黃琡雅攝)

圖 26 花蓮舊酒 2007 年
開園活動(下圖)
(黃琡雅攝)

心「兵事部」辦公室，松園別館屬於仿洋樓式建築，拱廊為其特色。現在的松園別館
被規劃為一個藝術園區，館內常常展示著藝術作品、舉辦藝術活動，並提供咖啡雅
座，來這裡可以享受日式庭園喝咖啡的樂趣（圖25）。廢墟狀的建築往往讓人著迷，
牽動人的想像力去填補失蹤的楣樑，去幻視殘破的列柱，想像其中的生活。它展現了
不同階段與形式的建築與空間，及其所構築而成的環境紋理，是生活方式具體的展
現，也是表徵地方特色與氣質的憑藉。以其所擁有豐富歷史意涵，結合現代性生活方
式的再創造，成為人文城鄉環境營造最佳的素材，也是展現城市競爭力的最佳途徑。

　　花蓮舊酒廠（圖26）在日據時期原為民營宜蘭振拓產業株式會社花蓮港稻住工
場，民國46年正式定名為台灣省菸酒公賣局花蓮酒廠，以迄於今。酒廠有著高挑的
充滿日式風情之木造建築，保留了倉庫、日式辦公廳、以及具有地標性質之鍋爐及煙
囪，拱形的屋頂，寬闊的空間，變化的格局及特殊的歷史價值，於2007年6月2日開
園，委由營運單位橘園試營，正式對外開放。外觀維持著舊時木造建築的古樸素雅，
內部更新為具現代展覽與表演功能，而舊酒廠閒置空間再利用就是一種文化性的創
造。另外圖27是舊公共澡堂建築與新青少年塗鴉文化之表現形式，這些閒置空間的
形成是社會發展變遷轉型的產物，這些空間的形式與內容紀錄著當時生活的軌跡、品
味、情感、社會的集體想像，以及各種能彰顯當時生活經驗與能力的線索。空間被閒
置是原本「舊」使用功能的終結，再利用則意味著「新」功能需求的存在。當「舊」
轉換到「新」不是用拆除重建的「取代」方式時，舊到新的「轉化」本身就是一種高
難度的「創造」，這種創造本身並非傳統古物保存式的經驗，而是要求了新的視野與
承擔、新的價值訴求、要求反應當前的品味、現階段的技術能力、想像與情感，這種

圖 27　舊公共澡堂建築與新青少年塗鴉文化（黃琡雅攝）

圖 28　鐵道文化園區一隅（黃琡雅攝）

具現代訴求文化經驗的創意表現，也是閒置空間再利用行動的精髓。

　　花蓮市舊鐵道是昔日花東鐵路穿過花蓮市區至海邊火車總站的一段鐵道，全長約
1.8 公里，1979 年北迴鐵路通車後，交通重心轉移，舊鐵道失去原有功能而逐漸沒落。
2003 年花蓮市成功街 18 公尺長的鐵路道路打通，儘管這是全花蓮市最短的道路，卻扮
演舊商圈重現往昔風華最關鍵的角色。這條連接花蓮市鐵道觀光商圈及光復街的道
路，全長 18 公尺、寬 6 公尺。在舊鐵道文化商圈，可體驗花蓮的市集摩肩接踵，在這
尺度小巧而人情味濃厚的山海小城市裡，在人的步行距離內便很容易品味花蓮的市集
趣味，擁有許多個性商店，是一個可以探索與駐足品味的街區（圖 28）。

四、處處可見巧思的生活美學

　　不同的民族各自分佈在環境與天候各異的條件之下，以各自的社會組織、生活行
為和活動場所交織出風格特質迥異的聚落、山城、鄉鎮與都市；而穿插其間的場所與
空間，是經過居民長時間的生活經驗與行為互動自然成形，或因實質的需求而規劃出
來的結果。當一個空間或場所的形成是由於居民長期日常生活的自發性行為而營造出
來時，場所的自明性與文化特質就會自然顯現，這就是一種場所精神。城鄉風貌與都
市景觀愈來愈有人文氣息，許多隱身在都市角落、具有人文價值的舊建築一個個被私
人發掘出來，讓花蓮市民重新再認識、再使用，不但成為民眾駐足欣賞回憶的好地
方，更成為都市環境景觀的新據點，也使得歷史文化不再那麼遙不可及，而是可以貼
近民眾生活的場景。花蓮市區有許多日式建築，這些老木屋在主人的巧思創意下，經

圖29　陳記狀元茶樓內外景觀（王姵茹攝）

過一番變裝改造後，建築物不但保留住歲月刻畫的幽雅也充滿生機，位在市區明禮路兩端「陳記狀元茶樓」與「思想起」兩家餐廳，便是舊屋新裝的極佳範例。古色古香的「陳記狀元茶樓」，精緻小巧的中國風店面，每一轉角迴旋都保存了房舍原有的風味，從屋樑、牆面、燈飾到每件畫作、雕塑的陳列，都具有很好的質感與意境（圖29）。

　　「思想起」，是另一處維持日式屋舍主架構，外有流水佈景的小庭園、內部陳列各式古董收藏藝術品的精緻藝文空間，舊日式平房改建的茶樓，保留了木造、紅磚地板和矮平房結構，散發古樸韻味。成功的融合了日本與中國兩種東方風格，門前庭院的旅人蕉與小噴泉水池，透著綠意與清涼，矮籬入口兩旁題著「誰非過客，花是主人」，饒富玄意的對聯點出餐廳不俗的情調，舉凡門把、書架、地板、桌椅……甚至是洗手間的設計，都非常精緻典雅；玻璃窗外的山水造景更添了幾許浪漫氣氛。

圖30　多桑餐廳的外觀

　　多桑鄰近美崙溪畔公園，這間古老的木造房舍裡外都散露出一股台味，刻意不做精緻裝飾的店面，完全保留了原木日本宿舍的格局，從木門板及滿屋子的電影海報、老唱片、老式唱機、櫥櫃、農具等各種民間古董零零總總佈滿店面，讓人彷彿回到了50年代的台灣社會，「多桑」方形木桌配上長條板凳，從屋內貫通到騎樓下的桌席，來點清涼啤酒加上幾碟小菜，呈現「好漢剖腹來相見，杯底嘸通飼金魚」的台灣男兒豪邁本色，昏黃的燈光下，享受美酒佳餚，靜靜欣賞著對面美崙坡下公園夜色，是台灣人抒

圖32 花蓮慈濟靜思堂

圖31 花蓮福園仿閩南式的建築（王姵茹攝）

懷解壓的極佳方式。（吳采璋）（圖30）

福園花蓮民宿，源自萬石雅堂，原是國寶級玫瑰石收藏家蔡子盛的舊居。受名於已故國畫大師姚夢古，為專門典藏玫瑰石之私人宅第[9]。坐南朝北，朱門紅瓦，為一仿閩南式三進廂房四合院。一磚一瓦，亭池迴廊，處處可見主人之用心及對傳統閩式建築空間之熱愛，愛石及屋，園主得石惜福，造園建堂以納之，取名福園。福園，惜石之緣，惜福之園也（圖31）。

花蓮慈濟靜思堂（圖32）的興建主要是在實行四大志業（慈善、醫療、教育、文化）中文化的部分，希望藉由靜思堂傳達佛教的精神，無論是外觀及內涵均能呈現出一種「無聲的說法」，讓每個有緣人皆能感受到佛教的精神及慈濟教化人心的事蹟。靜思堂屬於多功能、多用途的建築物，主要空間包含：國際會議廳、感恩堂、講經堂、展覽空間、展覽廊、藏經閣、辦公室、研究室等。可滿足社會性、文化性、藝術性、宗教性的各類型活動。靜思堂的主立面主要來自於靜思精舍的放大版，外觀上所追求的是樸素的美及反應出時代性。屋頂的三疊造型象徵著佛教三寶「佛、法、僧」之意象，八根立柱象徵著八正道，正面主入口的銅門會有十二個不同故事的浮雕，象徵十二因緣。屋頂的架構為鋼架，屋面的弧度是由四個弧面所組成的，正面的屋頂與大屋頂之交接線，是三度空間的曲線。主屋頂是以兩萬片銅瓦所構成，因銅瓦質輕、耐久，且約十年後因氧化作用銅片會變綠色，極具古意。石作的欄杆，以功德會會徽及蓮花造型取代傳統設計。內部的裝潢多以木材及大理石為主，以靜素典雅的風格為主，沒有多餘的雕龍畫鳳，在展示場的規劃上頗有禪意。[10]

位於靜思堂及慈濟大學間的「靜思竹軒」（圖33）是全省唯一採用插榫擠籠古法搭建的竹屋，在設計上除了保有正身、兩側護龍的台灣本土文化，也融合了中原文化，加入迴廊並將三座屋連結成一體，在竹軒上可以自在的小憩喝茶，並舉目欣賞綴飾在靜思堂上方，那些人字簷、樑緣上精製的「飛天圖騰」，飛天又名「香音神」，

圖 34　花蓮巴耐公園巨型石雕象徵各類族群融洽

圖 33　花蓮慈濟靜思堂竹軒展露莊嚴樸質的建築特色
（黃琡雅攝）

在佛國司散花、歌舞、供獻，象徵自由快樂的天神，源於印度神話的乾達婆和緊那羅，隨著佛教理論和藝術創作的需要，由原來猙獰面目逐漸演變為雍容俏麗、眉清目秀的飛翔天人。它的形式傳入中國後，不再用翅膀飛翔，而是憑藉飄帶衣裙凌空飛舞，慈濟靜思堂的飛天造型，總長度約 1360 公尺，由四十六組人物，構成一個環繞建築四面的立體飛天群，千姿百態，氣勢恢弘，這是慈濟委託大陸敦煌美術學院杜永衛教授精心設計的，三百六十二個人物每身飛天都是在人體寫生的基礎上創作繪製，一身一種造形，體現出不同民族、不同人物及不同飛天類型的特點與特徵，氣韻暢達、清新樸厚，相當具有時代感。

　　三百六十二身浮雕飛天的排列方式，依經典及許多石窟的慣例，從化生童子飛天、菩薩飛天、散花飛天、奏樂飛天、歌舞飛天、供養飛天逐層而下。（吳采璋）

　　位於花蓮市教育大學側門的巴耐花園，集結石雕、藝術噴泉及花園美景，巴耐花園中央高達 10 公尺、象徵族群融合的「我們都是一家人」巨型石雕柱、周邊噴水池及美綠化工程，象徵花蓮地區的各類族群都很融洽。【11】（圖 34）

五、真實生活的感知

　　許多城市背負著歷史意義的印記，訴說著屬於那個年代的價值觀，讓建築留下自己的聲音與未來對話。人們用感官知覺感受城市空間的延展性及複合性，更用另一種

方式傾聽城市空間的呼吸聲，營造一個具有獨特認淑同性的場所精神，保存生活的真實性。當你開始懂得閱讀城市裡每一塊磚塊的詩意，越能體會出各類建築背後的場所精神所衍發的豐富人文意識，空間所傳遞的意境也愈發能激起潛藏內心那種品味建築美學的樂趣。

　　（本文作者黃琡雅為國立花蓮教育大學藝術與設計學系暨科技藝術研究助理教授）

註釋

註1：吳采璋等，花蓮文化美食印象，花蓮文化局，2002。

註2：曾旭正著，鄭晃二編著，城市散步，田園城市文化事業有限公司，台北，2005。

註3：李新富，台中市區招牌現況問題分析及其改善建議之研究，商業設計學報第4期，台中，2000。

註4：楊子葆，街道家具與城市美學，藝術家出版社，台北，2005。

註5：李素馨，環境知覺和環境美質評估，規劃與設計學報，1995，1(4)：53-74。

註6：史坦利‧亞伯克隆比（Stanley Abercrombie）著，吳玉成譯，建築之藝術觀，建築情報季刊出版，台北，2000。

註7：傅朝卿，國立成功大學光復校區的歷史建構：從軍事到高等教育之空間演進，2001閒置空間再利用國際研討會，台南，行政院文化建設委員會，2001。

註8：沈芷蓀，閒置空間活化再利用之設計思維，2001推動閒置空間再利用國際研討會會議實錄，行政院文化建設委員會，台北，2001，頁2-3.1-2-3.5。

註9：http://www.website.to/fuyuan/（搜尋日期：2007.08.28）

註10：徐群倫，無聲有言、素樸莊嚴，台灣建築雜誌，1997，頁18-27。

註11：陳玫均 http://hk.epochtimes.com/7/1/10/38117.htm（搜尋日期：2007.08.28）

3 「倚大石為居」東部花蓮石材藝術產業的故事

撰文◎林永利

一、前言

　　在地理上，台灣是由歐亞大陸板塊與菲律賓海板塊相互擠壓造成，形成一高原狀地形，高原之走向略與島軸平行，隆起之數條平行山脈構成台灣山系，較高山系偏於東側，成為台灣島脊樑，脊樑山脈稱為中央山脈，脊樑也成島上水系分水嶺，中央山脈起點自蘇澳南方往南經花蓮、台東至屏東半島為止（圖1），東部地形聳立險峻溪流急湍沖積平原狹長。

　　而花蓮縣位於台灣島東部中端，上方有宜蘭，下方有台東。從花東縱谷北端，由中央山脈與海岸山脈南北走向平行夾峙，構成狹長縱向河谷平原，花蓮面積約佔全省總面積的八分之一，平原甚少，山丘地帶約佔87%，其間有立霧溪、花蓮溪、木瓜溪、馬蘭鉤溪、秀姑巒溪等主要溪流及數十條支流貫穿。另外，海岸山脈東有太平洋沿岸，讓花蓮能融入山、河、海相互交響。

　　花蓮原住民族族群多元，昔日以阿美族居多、平埔族及泰雅族次之、布農族再次之；現在則加入河洛人〈福建系〉、客家人、外省人（國民政府遷台後移入各省人），還有近年從泰雅族分離得到正名的太魯閣族（德魯固族），各族群匯聚在花蓮，構成獨特的自然與人文交織的清淨地。

　　花蓮境內層層峰巒擁有得天獨厚的礦石資源，已開發礦石計有大理石、白雲石、雲母石、蛇紋石、石膏、石綿、滑石、水晶、台灣玉、藍寶石、石灰化石、薔薇輝石等非金屬礦石，蘊藏豐富的石材資源，以及金、銅、硫化鐵、鎳、錳、鐵等金屬礦（圖2）。其中產量最巨首推大理石，促進本地大理石工業及工藝品的興盛，近年各種礦石造型引起賞石活動熱絡，收藏雅石普及，商家林立，形成本地產業特色。

　　花蓮縣石頭文化產業目前約可分為石材加工、手工藝、奇雅石、石雕藝術等四項，結合本地產業界、公部門、學術界，建立合作的機制，共同思索未來的發展才能永續經營。觀光立縣成為花蓮縣未來的發展目標，石頭文化產業的發展也須建立在這一個基礎上，整體規劃加上居民自主參與，必能營造花蓮縣石頭文化產業未來的願景。

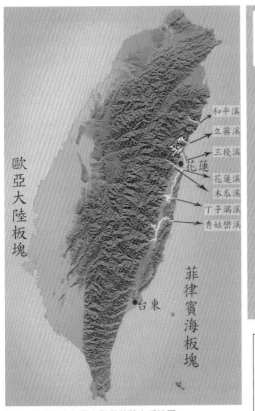

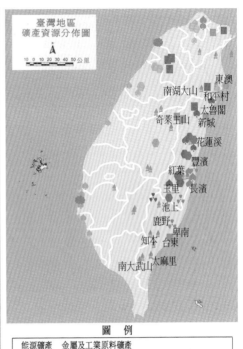

圖 1 板塊造山台灣山形與花蓮水系地圖
圖 2 台灣地區礦產資源分布圖（右圖）

二、花蓮的名稱

花蓮名稱由來眾多，最早泰雅族人稱「哆囉滿」；葡萄牙人稱「李奧特愛魯」；阿美族人讚美居住東台灣稱「崇艾」，又稱其居地為「奧奇萊」，後人又稱「奇萊」或「歧萊」；另有別名乃因花蓮溪東流入海，溪水與海濤激盪產生迂迴澎湃便稱「洄瀾」，後來入居的漢人因語言及口音相近而稱為「花蓮」，久而久之已成為大家習慣的名稱。另外，在文書記載上，「花蓮」首見於清朝沈葆楨奏疏；光緒十一年（1885）台灣建府，首任巡撫劉銘傳於光緒十三年（1887）將府改為省，改卑南廳為台東直隸州，下置卑南、花蓮港二廳；甲午之戰台灣割讓給日本，花蓮港廳仍續用，所以此名稱相傳沿用至今。

三、東部石頭裡的金脈故事與根源

台灣中央山脈的金礦床歷史悠久，自 13 世紀初宋朝趙汝適《番薯志》即有提到，

稍晚元朝汪大淵《島夷略志》一書也補述產土金或砂金事實。只是未受當時宋、元政府重視；到明朝甚至因倭寇肆虐據台灣為巢穴，於是洪武二十年間引起明朝政府下令將台灣島民遷徙回福建漳州。長達二百年台灣島處於無政府的化外蠻夷之地。

另一方面，歐洲正是海上強權興起的時代，葡萄牙、西班牙、荷蘭開始注意台灣產金的傳聞。日人伊能嘉矩《台灣文化志》上卷及中卷中提到：「台灣東海岸有一處名為 Rio Douro 的砂金產地，Rio Douro 是葡萄牙語中的金河之意……」，可見葡萄牙人在 1500 年時就知道台灣產金。

當知道台灣產金後，西班牙與荷蘭不久也加入爭奪台灣黃金礦產的行列。 1632 年西班牙在台傳教士 Jacinte Esquivel 著《台灣島備忘錄》述及：「蛤仔難為四十個以上，龐大良好村落之聚集，其地有聖大加利納（Santa Catariha）灣（指蛤仔難灣之地）及聖老楞佐（San Lorenso，為荷蘭國內 St Laurens）村。該地對於吾人之保衛城十分重要……」[1]，文中有提到有關黃金產地；1639 年另外一位 Teodoro Quiros de la Madez Dios 寫信給菲律賓馬尼拉修道院的信中提到：「在哆囉滿及拔子，有三個產量豐富的的金礦，其地距本港(雞籠)六或二十 Legua，船一日可達，但此地之金，非水流之處不能採取，若能像西班牙之所採行者，當可大量收穫。」[2] 其中蛤仔難指的是宜蘭，而哆囉滿指的是花蓮與宜蘭之間海岸地區，拔子則指現在瑞穗、富源、富興、富民等地。歐洲人採金活動直至晚明鄭成功登台趨走荷蘭人為止告一段落。明末（1682）年鄭克塽遣陳進輝至哆囉滿採金，揭開漢人開發花蓮的序幕。

東部中央山脈金礦根源於：「新生代始新世板岩中含金石英脈，這些石英脈的厚度自數公厘乃至一公尺不等，礦脈之延長，亦自數公尺至數十公尺，脈中除乳白色石英外，常有黃鐵與綠泥石等伴生礦……。」[3] 東台灣砂金分布由立霧溪口到台東 200 公里的海濱區域及平原，範圍包括：「大南澳三角洲、立霧溪三角洲、加禮宛平原……。」[4]

砂金探勘較具震撼的資料首推日治時期，橫堀治三郎於昭和四年（民國 18 年）橫堀治三郎在大阪朝日新聞上，發布宣傳東台灣埋藏沙金量值 40 億日圓。

此後日本治台總督府派大量地質技師廣泛的調查，「全台灣探查出三十六條發源於中央山脈的主要河流，含有不等量的砂金，全台灣共發現含金高位段丘一百零四處，其中立霧溪三十一處、木瓜溪十八處、大濁水溪〈現稱和平溪〉十四處、大南澳南溪十處、霧社溪三十一處」[5]，金礦分布可以參考圖 1。

不論是任何時代以經濟或政治或軍事的理由，對砂金貴金屬礦都很重視。而周邊的伴生礦石英與其他礦石，就顯得不重要，但是經過多年演變，近年人事費高漲，金礦脈的產量不敷成本，砂金脈逐漸在淘金人的記憶中褪色，隨之而起是周邊的奇石、雅石被雅好者收藏，以及建築用途上的石材建材開發。

四、石頭的故鄉

花蓮縣石材加工產業現況依據經濟部礦業統計年報資料顯示，1995-2000年花蓮縣境內石材用大理石之生產量達9,023立方公尺，石材用石灰石之生產量達374立方公尺，石材用蛇紋石之生產量達24,266立方公尺，如表1所示。

（表1）1995-2000年花蓮縣石材用大理石、石灰石、蛇紋石產量

年代＼項目	石材用大理石	石材用石灰石	石材用蛇紋石
1995	89,479	2,890	60,569
1996	89,032	523	62,671
1997	87,347	206	56,836
1998	69,780	422	39,441
1999	11,751	462	24,071
2000	9,023	374	24,266

資料來源：經濟部礦業司（單位：立方公尺）

花蓮縣石材加工產業就經濟部礦業司統計年報，針對石材加工產業部分進行分析與彙整，可以瞭解花蓮縣境內石材加工產量增減變化。

花蓮縣內具有豐富的石材藏量，各種性質的石材用途甚具生活美學內涵。而石材藏量中最大宗首推大理石。

大理石是台灣本島最豐富的地下資源，在東部地方向西瞭望，到處可以看到大理石礦山。據前美國駐華安全分署地質專家盧申保〈Mr.S.Rosemblum〉在民國四十年初來台進行初步大理石礦床之調查估計，儲量當在三千億公噸左右……，堪稱世界三大大理石產區之一。……台灣東部大理石平均的硬度約2-3度，比地中海北部所產的大理石還硬，當然硬度高或結晶粒粗的大理石，使用於建築材料方面，是個優良條件，但是用在石雕方面，則因硬度與脆性成正比，晶粒大小與韌性成反比的特性，雕刻性能自然較差。石理方面，片狀平行的沈積岩特性，也比國外出產者要顯著，由國外產的大理石板厚度最薄可切0.8公分，台灣所產的石版僅能切到1.2公分，可見本省大理石的硬脆與石理性質均較差。所幸現代的石雕機具及石雕技術的進步，這些問題皆可以克服。 [6]

大理石

就大理石的顏色、紋理特色說明產地：「1.顏色：台灣大理石主要分為黑白兩系統，依其顏色概分為單色與複色兩大類。〈1〉單色大理石：①白色；②灰色；③黑色；④純白色；〈2〉複色大理石：①白灰混色；②白黑混色；③灰黑混色。」[7] 主要分布地點在清水、大濁水溪（和平溪）、和仁、崇德、橫貫公路、三棧、花蓮市郊、銅門、萬榮、西林、馬鞍溪南岸、瑞穗、玉里、玉山國家公園、海端等。其中純白大理石為上等良材。

世界各地所產之大理石，多屬灰花紋或黑色，純白者極少。台灣東部擁有龐大存量之純白大理石，可說是得天獨厚。據省礦物局最保守的估計，最少蘊藏五十億公噸以上，為純白大理石皆埋藏深山，如無道路相通，即使開採亦無法外運。因此開發這批良材，礦業道路的興建是第一要件。根據台灣省礦物局資料，目前已知的純白大理石蘊藏經實地探勘，比較大的地區除台東縣海端鄉新武礦區外，花蓮縣尚有和平、西林、萬榮、馬鞍溪南岸，和在玉山國家公園範圍內的瓦拉米礦區等五個地區蘊藏頗多的白大理石，而且愈向南品質愈佳，結晶細粒精緻，晶瑩剔透。[8]

2.花紋：複色大理石，常呈各種不同之花紋，底色以灰黑兩色較多。紋線有平行片理面者，斜交片理面者，或呈現不規則之流紋狀者。概因方解石或白雲岩細脈川流充填其中而成。以其紋路形狀之不同，可以分為下列數種：〈1〉直線紋；〈2〉曲線紋；〈3〉網線紋；〈4〉斑紋；〈5〉其他紋。[9]

主要分布地點在大濁水溪（和平溪）、和仁、崇德、橫貫公路、三棧、銅門等，各種紋理都有其特殊成因，可遇不可求，大理石加工業者常將就其特殊紋理，巧思因應設計出佳作工藝品。

蛇紋石

台灣蛇紋石的蘊藏，大部分分佈在中央山脈東側變質岩之中，亦有少部分分佈在海岸山脈南段之利吉層中，一般呈不規則帶狀或凸透鏡狀。色系以墨綠色、灰綠色、淺綠色等，含有不規則粗細不均的淺白紋理，主要產地有豐田、西林、瑞穗、玉里等地，因為顏色典雅近年有逐漸增加使用在建築石材上。

化石石灰岩又稱介殼岩、貝殼化石、珊瑚化石，台灣介殼岩因未經變質作用，質地中含有完整的貝殼與珊瑚化石，品質較佳的可以與義大利的洞石相媲美。主要成分含碳酸鈣，其顏色可分為棕色、紅色、乳白色、黑白相間等，這些是本省石灰岩系中色彩種類，品質最佳的石材產自東部海岸山脈。主要分布於海岸山脈中段及南段東麓都蘭山頂層，產地有花蓮豐濱、大港口、三富橋、台東成功、東河地區。

結晶石灰岩

結晶石灰岩所受變質程度不同，由白雲石與結晶石灰岩共生，可分為粗粒與細粒。粗粒質地鬆脆，細粒組織細緻是很好的石雕材料，觀察顏色與結晶顆粒則雪白結晶石灰岩最粗，灰色或灰白色帶條紋屬中粒質地尚細密，黑色屬極細粒質地緻密是難得的良材。分布在中央山脈東部，北起大濁水溪，南至台東，藏量估計約 4000 萬公噸，儲藏量雖豐富只可惜都分布在崇山峻嶺中，交通不便開發困難。現在開發地點集中在大濁水溪、和仁、崇德、三棧一帶，提供水泥、石灰、煉鋼、建築與其他工業原料，作為專供雕刻用的採石場很少。

花崗片麻岩

花崗片麻岩分布在中央山脈東側，由宜蘭的南澳至台東瑞穗以北，大部分與大理石、石英片岩、片岩、基性火成岩的岩層共生，其中含鐵礦、黑雲母的量高，品質不佳，目前在和平、立霧溪的礦區有開採，作為雕刻材料在耐風化程度上並不理想。

因此，從（表1）可以發現石材用的石礦產量，並不因為本地有豐富藏量就大量開發，各種影響因素如人事費高漲、交通不便，使花蓮天然的原石開採減少，改為進口石材所取代，或許對工業用加工石材更具有競爭力，同時能夠保護花蓮自然環境，留下更多資源。

除了運用在工業用途的石材外，欣賞石頭美麗上紋理、色澤、造型或質感如玫瑰石、紅石、金瓜石、西瓜石、蛇紋石、竹葉石、黑石、風化石、圖案石、風景大理石、雲母石等，還有玉石類如豐田玉、東海岸有色玉石，林林總總都是充實生活陶冶性情，很好的石頭文化美學活教材，認識花蓮縣的石頭，成為熱愛這塊土地的居民們的生活重心，許多人更能利用這些俯拾皆得的美麗石頭當作瑰寶欣賞，甚至稍事巧飾即能成為鑑賞的收藏作品。

五、石材產業的褪色光環——榮民大理石工廠

中華民國從大陸撤退遷台，百廢待舉，台灣回歸祖國後，50、60年代，花蓮雖然擁有豐富藏量的石材礦源，當時，沒有充足的財力，缺乏優良的開採機具，很難發揮工業潛能點石成金的挹注。社會急需安定的前提，榮民便是新注入的人力。

(一)安置榮民與成立礦場

行政院國軍退除役官兵輔導委員會為了安置榮民就業，於1961年3月成立花蓮榮民石礦場，以開發東部大理石資源，初期以提供木瓜溪裡大理石碎石給台肥公司製造肥料；1962年4月花蓮市建廠在北濱街設立大理石工藝品工廠，隨後拓展外銷通路，民間也逐漸追隨設立加工廠，大理石成為花蓮一支獨秀的加工品工業，不久也帶動觀光消費。肇始花蓮觀光業因工藝加工的興盛而蓬勃發達起來。

(二)更名與改隸屬打造花蓮大理石加工城

1963年4月，退輔會花蓮榮民石礦場奉令改名為榮民大理石廠，隸屬榮工處。業務展開多元經營，開採原礦石，初級加工生產工藝品及少量建材供應國內外市場，添增開發和平及大濁水溪新礦場穩定石料來源。由於業務快速擴充，翌年12月遷移至美崙工業區新建廠房內，該廠房佔地16公頃，石材切割磨光機具設備更新，講求系統化生產，加工品精緻包裝陳列，設置展售門市，園區花木井然優美，一時成為花蓮

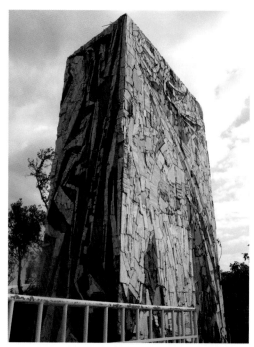

圖3　雕刻大師楊英風於 1967 年為大理石工廠大門製作景觀作品〈昇華〉（林永利攝）

圖4　雕刻大師楊英風的景觀作品〈昇華〉說明牌（林永利攝）

觀光最佳景點，帶動花蓮縣內加工業，宛若成為大理石加工城，城門於 1967 年邀請雕塑家楊英風設計，施工完成如圖3、4。中外貴賓凡到東部遊覽，必光臨廠區參觀並選購大理石產品，無形中為政府宣揚國民外交。

（三）參與日本博覽會再接再厲迎接盛況

在 1970 年參加日本大阪博覽會，展出大理石工藝產品打響國際名聲；隨著國內經濟蓬勃成長，民間大理石工廠櫛比鱗次，設立最多時總計約有五百家。1975 年間，榮民大理石廠改良大理石加工裝飾安裝工程，由此厚植安裝工程的實力，承接陽明山中山樓及台北市榮華大樓外牆；1980 年更突破舊工法率先以乾式安裝法，完成台北中正紀念堂大理石裝修工程，建立新的精神地標。1985 年底，籌建花崗石加工廠，隔年增設機械設備，並由國外進口各類原石原料，於 1987 年完成台北中正紀念堂園區第二期工程國家劇院、音樂廳二棟外牆之花崗石加工裝飾安裝工程，榮民大理石廠的經營正式邁向多元新里程，並在台北設立石材供應工場，長期為經營北部地區石材市場，開拓大理石及花崗石加工、完整性安裝施工與多元化工程。

（四）改良工法與提升產量迎接最高業績賺進大量外匯

1978 年初，採集石礦原料開發工法上改為台階式開採法，開發三棱石灰石，以供應中鋼煉鋼媒材，平均年產量約 30 萬公噸，成為榮民大理石廠重要營業單位收入項目。

1980 年開始，榮民大理石廠實施五年機具更新計畫，分三階段完成，共自行研究

裝設毛板切割用金鋼拉鋸三組、地磚切割用自動切割機三組、十字剪四台、補板設備二組、鋼砂拉鋸機八台、自動燒板機一台、橋式剪三台、臂式研磨機五台，及平面磨光用自動磨光機二組，另外還有小剪、倒角機、弧面機等，這些機具都是當時先進機器，大幅提高產量與生產品質，建材與地磚一貫作業生產線技術，也創新領導民間技術。

1989 年又從義大利引進索鋸工法，對和平礦區白大理石原石的開採技術樹立新里程碑。同年自榮民石礦廠接手經營西林白雲石礦，提高開採品質規劃地下開採，以配合未來市場需求，供銷中鋼與台玻公司生產煤材，年產白雲石約 12 萬公噸。在工廠經營最興盛時期，大理石工廠員工約近四百名，同時為花蓮石材加工、手工藝、奇雅石等相關業界，含家庭代工人數將近五萬人，其盛況榮景蓬勃帶給花蓮經濟繁榮。

（五）經貿與景氣危機

1990 年開放大陸花崗石原石開放進口，原料價格低廉，造成國內石材加工產品滯銷，另外也因環保意識高漲與礦權續租問題、國內人力成本提高，尤其在 1993 年後房地產不景氣每下愈況更形嚴重，使榮工公司大理石工廠經營出現困境。十餘年以來，政府開放大陸政策，赴大陸設廠的花蓮石材加工廠外移尤為明顯，花蓮石頭加工業已褪色。1998 年榮工處大理石工廠因應變化，再改制為榮民工程股份有限公司大理石廠，為未來民營化推進。

（六）功成身退，還利與民

榮工公司大理石工廠從安置榮民到今已經歷四十餘年，被安置的榮民都全部榮退，甚至有些已凋零，完成歷史性任務；但是，留給曾經一起渡過這段時光的年輕人終生難忘的回憶。

2003 年 10 月 22 日下午 5 點，東台灣廣播電台「就事論事」現場採訪大理石廠代理主任況先生，談及榮民與榮工處大理石廠對花蓮大理石業的貢獻，讓每位受訪問人感受深刻。同時以電話採訪方式聯絡前任廠長陳先生，訪談中得知陳廠長服務大理石廠十九年，對工廠內部熟捻，敘述大理石廠因榮民公司改制後，遵照政策準備未來民營化，所有不符合經營政策項目，必須縮編限時完成裁減，工作人員於 2003 年 11 月 30 日止裁員僅剩下六名基本看管人力。隔年正式結束花蓮大理石工廠，並拍賣掉所有機器。榮民大理石廠正式走完生產歷史，卻也培養花蓮石材業界長大。

（七）石材加工產業人力分布

根據台灣地區石製品工業同業公會統計，以 2003 年為例，全國正式立案登記有關石製品（含石材製品，奇石，玉石，觀賞石，石頭手工藝及藝術創作團體等）會員廠

家共計一七三家，從業人員約一萬一千五百人，產值約新台幣 280 億元。其中在花蓮縣境內登記之廠家共有一二三家，佔全國 71.1%，顯見花蓮縣的確為全國石材產業的重鎮。

圖 5 奇聖石業觀光工廠石頭拼圖製作（林永利攝）

台灣面對生產成本急速上升，中國大陸市場開放與加入 WTO 後的衝擊，人力密集加工產業已加速外移，花蓮縣石材加工產業也不能倖免，花蓮縣石材文化產業的未來要如何走下去的問題，又如何從量產的加工產業轉型成為創意產業，思考經政府輔導轉型朝觀光工廠發展，提升對人的服務，研究產品的質與美的高附加產值產品開發，才能找回石材產業的春天（圖 5）。

台灣經歷每次國際景氣循環的波動，產業界就受到劇烈淘汰的痛苦，經驗中得到了深刻的啟示，產業發展會遇到環境保護問題、人事費高漲、訂單外轉、傳統產業人才後繼無人等，這些都是業界刻不容緩必須面對的問題，而接受嚴厲淘汰後得以留存下來的廠家，應變能力敏捷已能調整步伐整裝再出發，唯有建構地方的產業文化特色才能再創新榮景。

六、賞石美學的建構充實生活文化

台灣賞石文化原本只是欣賞雅石或愛石者私下互相交換石頭，交流聯誼賞石心得，如今因賞石人口激增普遍化對奇雅石需求，已成另一種文化產業。

1947 年林岳宗隨政府來台，致力推動雅石，風氣傳揚日開。依據資深賞石會友林庭賢撰文敘述，1966 年春，花蓮賞石耆老駱香林在花蓮市中正堂舉辦本省首次個人奇石展，乃引發個人收藏風氣之先，並號召同好於 1967 年，發起第一個民間賞石社團誕生於花蓮，社名為「花蓮縣奇石聯誼會」，10 月於花蓮市中正堂舉辦大型規模奇石展。1969 年 10 月 1 日成立「中華民國樹石藝術協會」並舉辦樹石聯展，每年印行樹石特刊一冊。

1970 年 8 月 6 日正式立案成立「花蓮縣愛石協會」，是年 9 月舉辦第一次奇石特展。發展至 1986 年更名為「花蓮縣奇石協會」至今，該會於 1994 年印行賞石集中序言

敘明，成立旨趣「世人所難者唯趣，於是賞石以為清，寄意玄虛，脫跡塵紛以為遠，設若茶熟香清，三五知己，談『石』說道，更能轉增意味，以此不難想見賞石對人們生活層次之影響，如何提升賞石文化內涵，是我同道者所必須共同努力的方向。」[10] 可見該會成立將近四十年，言中流傳石友間相互勉勵，以提升生活中對石頭美的鑑賞能力為職志。另外，還有於 1990 年更名為花蓮縣樹石藝術協會，原名花蓮縣盆景藝術協會，它成立於 1976 年；因推廣本土雅石與盆樹是一家的觀念，於是跨多元素材整合樹石的生活美學。

在賞石社團中不乏飽學之士，如春秋雅石會雖成立較晚，於 1987 年創刊《閒談雅石》，對賞石文化深入淺出引經據典，並對當時東亞國家如日本、韓國等同好的社團出版刊物，介紹相關賞石觀點之同異處，分析彼此收藏者觀點，可謂文石並茂精采富學養。尚有自行出資印行賞石講座，如林庭賢於 1985 年 4 月《觀賞石之認識》分送全省各地愛石人士，分享賞石經驗，都是開拓雅石欣賞風氣先行者。

中國人崇尚自然的化育，對石頭的發現與欣賞已有悠久歷史，「舜之居於深山之中、與大石居之」，於書齋案頭置雅石、或佈於園林庭園，由小見大，北宋米芾獨創品評石頭以「瘦、皺、透、漏」為賞石理論，體會自然生命的法則，藉收自然於生活中，凝鍊圓融的生活美學，超越環境限制，進而豐實整個人生，表現出圓融關照思想美感。近年經濟社會安和樂利，年輕一輩玩賞雅石者與雅石協會的成立、展覽、交流，甚至交易是越來越多，收藏的內容和欣賞的角度也趨多元，落實台灣本土賞石收藏文化，具有特殊的意義。

(一) 產業新秀奇雅石

石藝類型繽紛多樣，已成為花蓮普羅大眾的文化之一，從玫瑰石、圖案石、西瓜石、金瓜石、風化石、蛇紋石、風景石、黑石、竹葉石、雲母石等奇雅石之種類；另外，還有豐田玉石、東海岸有色玉石，皆發展於不同時期店家林立各領風騷。

1. 奇雅石文化產業

玫瑰石是花蓮奇雅石產值大宗之一，以其出神入化的自然紋理，形成有如中國山水的畫境，因此被視為「上天賜予的禮物」，玫瑰石因此孕育出其藝術與收藏價值，玫瑰石的藝匠創意也日漸推陳出新，由最初的原石琢磨只看外表，演進到切片試探石中的風景，並將石片裱框，形成為藝術珍藏。

最近更有玩家創造出玫瑰石版畫畫冊，利用照相製版的方式，將玫瑰石上的圖案，透過收藏者的眼光加以截取，然後經照相製版，限量印刷發行。簡單來說，即是將石片裱框的做法，更進一步延伸到版畫複製增加發行量分享愛好者。也有收藏家邀請水墨畫家，將具有天然潑墨圖像之玫瑰原石或切片，由畫家參考後再創作出一幅具

象水墨的玫瑰石畫，甚受愛好者收藏，其中較著名者為黃少奇，他於 2000 年在花蓮第一信用合作社展出，當年度該金融機構並以展出玫瑰石水墨畫印製成月曆分享會員。

奇雅石的玩賞種類繁多，花蓮近幾十年對玫瑰石情有獨鍾，不但欣賞其顏色、圖紋模樣、造型，還以切片賭石頭裡面花紋變化，讓收藏者獨到辨識能力與運氣相較量，因為任一切刀位置不同時，出現的圖紋也是不一樣，沒有人可以事先選擇一個最美的方向，使得雅石收藏家特別喜愛切片圖案，發現特殊圖案有命名為黃金玫瑰石者，只因圖紋中具有金黃色系半透明瑪瑙質，這種趣味只有樂在其中的人才能品味的出來。

玫瑰石是台灣東部中央山脈特有的奇石，其礦物學名為薔薇輝石（RHODNITE），化學成份為矽酸錳（MnSiO3），其特性是屬矽酸鹽類輝石群，成結晶體者少見，一般為緻密至細粒塊狀，石質堅硬，硬度 5.5-6.5 度，已呈半寶石，質地具玻璃光澤，半透明至透明，顏色為玫瑰紅、粉紅或棕色，當中常帶有黑色氧化錳斑紋；由於與空氣接觸易產生氧化作用，故其原石未加工前，外表呈現為黑色，須以鑽石磨片磨去表皮後，才能展現其瑰麗多彩顏色及風景圖案意境，主要產於立霧溪、三棧溪及木瓜溪，其中以立霧溪所產的玫瑰石最為收藏者所鍾愛，乃因石質色彩佳且景色富於變化之故。另外，若以觀賞分類的標準來看，玫瑰石是屬於「色彩石」的一種。[11]

成分方面：

玫瑰石是含錳的的礦物質，而錳這元素在地球上多在海洋地殼環境，以礦脈形式出現於海底中洋脊或火山附近，或以錳殼形式沉積於海床之上。這美麗粉紅的薔薇輝石（Rhodonite），在幾百萬年前台灣第二次造山運動稱為「大南澳運動」，由海底地殼湧起揮灑在奇萊大山以東各山脈，想像那是多麼壯觀激烈的場面。海水挾帶整個海底板塊擠壓上「古台灣島」，造就今日中橫公路的壯麗大山，又有立霧溪及其上游各支流的下切侵蝕，大理岩層露出地表，造就世界罕見的雄偉溪谷。由於原岩受到強烈的擠壓破碎後，會形成一種粒度較細的變質岩，因此花蓮便成為台灣變質岩最多的產地，變質岩的主要成份為石英、長石及少量的新生礦石，因其含有氧化程度不等的鐵質，故其顏色常呈金、綠黑、紅、粉紅、黃、白色等；具體而言，玫瑰石的成分依其性質可分為石英質玫瑰石、瑪瑙玫瑰石、粉質玫瑰石、混合質玫瑰石。

變質岩因經過高溫高壓變質，所以組織質地緊密堅硬，加上顏色變化豐富，因此很適合雅石條件；花蓮的雅石色感高雅，有氣質，甚具觀賞性，故其價位一直居高不下。

加工方面：

玫瑰石因含有玫瑰紅色具寶石般色彩而得名，且易受氧化而呈現黑色的二氧化錳，所以很難從原石的表面看出其內涵。早期玫瑰石的玩法是著重其紅色濃度及色彩上的變化。如今，必需景色俱佳才是上品。玫瑰石在製作流程上有：原石研磨、噴

砂、雕刻、切片及切薄後裝框等不同方式。
[12] 也可作為印材或飾品等。居家環境中如放
置或懸掛玫瑰石，不僅充滿吉祥之氣，更可提
昇生活品味，基本上玫瑰石加工一般分為兩
種：

(1) 磨原石：係用整顆的玫瑰原石，放在磨石
機上，琢磨使其外表光滑。然後加以拋光，並
噴上亮光漆，呈現它美麗抽象的紋理如圖6。

(2) 切片：係用切石機器加以切成數片薄片，
然後加以拋光，並噴上亮光漆，裝飾裱於框
內，請善書法者寫詩題字，如國畫一般詩情意
境如圖7。

　　然而2002年則出現新的加工方式，名為玫
瑰石版畫畫冊，這部新出版的畫冊收集花蓮六
位收藏家的作品，利用照相製版的方式，將玫
瑰石上的圖案，透過收藏者的眼光加以截取，
然後照相製版，限量發行，簡單來說，即是將
石片裱框的做法，更進一步延伸到版畫製作裱
框，不同者在於石片只能有一片，版畫則可以
重複印製，不過這種玫瑰石版畫製作方法至今
仍有爭論。

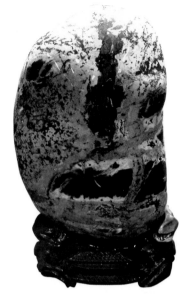

圖6　磨光玫瑰石之原石（林永利攝）

分佈方面：

　　玫瑰石出產地概況如圖8，據花蓮縣
壽豐鄉葉勝光指出，約在日據時代
初，日本人為取得檜木，從天祥經
綠水旁之步道上科蘭山，開路炸山
途中並發現錳礦，其石塊屑隨水流
沖下，經長期溪間琢磨顯露出石面
內之色澤，並受日人重視；另外錳
礦（日文發音モンガン）日人取回日
本島內作為製作軍用砲管煉鋼之媒
劑原料。

　　花蓮空氣清新，風景迷人，不
論是山溪或是海邊均有甚多的奇岩

圖7　玫瑰石切片（林永利攝）

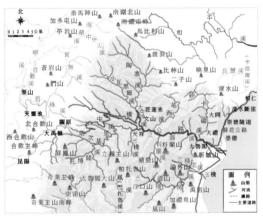

圖8　花蓮玫瑰石產地分佈圖

怪石：然而由於山礦已明文禁止開採，玫瑰石採集方面受到很大制約。花蓮縣內主要玫瑰石礦脈分佈與溪流相依存關係，由於每個山脈溪流產地都有其不同的特性，如（表2），因此使其加工方式也略有不同。

（表2）花蓮縣內玫瑰石產地源頭山脈及溪流，由北至南分佈狀況及特色説明

順序	山脈及礦脈點	溪流	質地特性	顏色與加工用途
1	南湖大山南峰山下	和平溪，原名大濁水		咖啡條紋、紫色、紅色
2	清水山，原名千里眼山	清水溪		量較少，白色
3	清水山，原名千里眼山，向西南之山脈	砂卡礑溪		紅色、白色，白色較多
4	科蘭山，山脈零散	塔次基里溪（日名），現名立霧溪	變質及氧化作用較三棧溪明顯	疤狀相間的黑色及紅褐色
5	朝敦山以東山腳下西邊	陶賽溪		量較少，粉紅色
6	豬股山左岸，江口山向東	三棧溪北溪；南溪，又名布拉丹溪	變質及氧化程度不夠	1.特紅、七彩色（紅、黃、白、紫、青、褐、黑） 2.原石使用
7	帕德托魯山山下	科蘭溪		
8	盤石山、天長山、奇萊連峰	木瓜溪	產量很大，有瑪瑙質，變質及氧化作用明顯，夾雜多種岩石及礦物，加上地層擠壓造成褶曲	1.景色變化豐富 2.切片加工
9	二子山	壽豐溪，原名清昌溪	零散分置	
10	林田山脈下	萬榮溪，原名摩里沙卡溪或森榮溪	零散分置	
11	丹大山脈下	馬太鞍溪	零散分置	

一般來説，三棧溪石因變質層及氧化的程度不夠，但是近年發現玫瑰原石色彩變化卻較大，大多呈深淺相間的桃紅色、特紅、七彩色（紅、黃、白、紫、青、褐、黑），圖紋景緻較豐富，坊間以研磨原石來呈現較多。木瓜溪石則深受變質及氧化作用，因而夾雜多種的岩石及礦物，加上地層擠壓造成的褶曲，故其景色變化多種類，所以用來切片成功率較大，立霧溪石大都呈疤狀相間的黑色及紅褐色，所以也以切片較多。

玫瑰石具有豐富的色彩，有一種玫瑰石，甚至有七種以上的顏色參雜其中，所以被稱為七彩玫瑰。但玫瑰石真正的可貴之處是石頭中如國畫山水般的意境，所以常有人説，玫瑰石是大自然的彩繪，實在是很貼切的形容。

猶如其他產業一般，玫瑰石的產業興衰也有起伏波濤，所不同的是收藏者都是愛石成痴，因此玫瑰石有別於其他雅石，不斷想辦法發展出新的呈現方法，延續欣賞的美感，有自行出版專輯者；有成立單一石種玫瑰石賞石會，如吉安鄉永安村玫瑰石玩

家聚村；或有石友成立玫瑰石文化藝術推廣基金會。可見在花蓮縣對玫瑰石已然形成自然文化財，期間累積出發展事紀紀錄如（表3）。

（表3）玫瑰石產業大事紀

年代	大事紀事由	說明
1970	玫瑰石著重原石琢磨使其外表光滑	
1985	玫瑰石切片買賣	一才工錢1800元
1990	花蓮第一座玫瑰賞石館—福園萬石雅堂	負責人蔡子盛
1990～1996	七星潭海底覓玫瑰石興盛，又稱星潭石	
1989～1994	三棧溪玫瑰石大量開採	
1995-1996	蔡子盛找石材加工廠切玫瑰石片入框，玫瑰石畫的濫觴	
1997	1.玫瑰石交易走下坡 2.八月蔡子盛自行出版《玫瑰石專輯》	
1998	三月台灣省立博物館出版《台灣玫瑰石特展專輯—施勝郎先生典藏珍品》展覽專書	
2000	九月蔡樹育自行出版《洄瀾美石精選專輯—典藏珍品》	
2002	1.玫瑰石版畫畫冊，將玫瑰石產業由原石、切片轉成為「石畫」，強調可複製性 2.花蓮縣玫瑰石文化藝術推廣基金會出版《國寶花蓮玫瑰石畫六大名家創作集》	
2003	1.花蓮第一座玫瑰石賞石館—福園內玫瑰石已被財團收購 2.十二月曾泰源、沈廷憲共同出版《玫瑰石的沈思》	
2004	手工藝協會聚石藝商成立石藝大街於花蓮舊火車站舊址	至今
2006	花蓮縣玫瑰石協會出版《花蓮玫瑰石藝術季》展覽專輯	

奇雅石種類繁多，玫瑰石以實質的色彩紋理形成圖文案形，石態風景象徵情境，令愛石者傾心沈醉。其他圖案石、抽象石、新象石等石種則由探石、養石、觀石、選擇原雕造形，「石不能言最可人」，石頭任意由愛石者想像領悟，最能賦予淨化心靈構成生活昇華，賞心與悅目就成為愛石者對雅石最可人的魅力追求。

2. 東部有色玉石

台灣玉石種類多，玉質好、硬度高，色彩豐富多變，不論將原石切割打磨成飾玉，或原石把玩、或仿古玉雕刻，都能發揮其特質。尤其東部玉石是台灣主要產地，從礦區到溪流沖刷的玉石產業概況略作敘述。

豐田玉石在1961年間，於壽豐鄉豐田村，發現豐田礦區下荖溪河床裡有軟玉，玉屬半寶石閃玉又稱台灣玉或青玉，分佈在壽豐鄉一帶，屬鶴田山礦脈，範圍大抵北至白鮑溪，東到樹湖溪，南至清昌溪（現名壽豐溪）。經探堪後發現礦脈位於蛇紋石與黑色片岩的接觸帶，色澤呈翠綠色，主要礦區在半山腰的理想礦業公司的礦場，才於

圖9 東部海岸山脈玉石產地分佈圖

1965年正式開礦生產，1975年達到最盛期，產量高達1600萬公噸，為壽豐鄉及豐田村帶來可觀的經濟規模與財富。其生產的產品有裝飾性玉雕工藝品，豐田村以玉為業達近百家，興起手工藝的技術開發能力，奠定現在玉石手工藝從業人員的基礎。

東海岸玉石產於花東山群礦脈裡，礦源大致可以分為山礦、溪礦、海洗礦，產有質地良好的藍寶石、紫玉、白玉髓、年糕玉、虎斑碧玉、總統石等；頗受玉石界喜愛。海岸山脈玉石的產地大致上可分為四個山群：山礦分布於海岸山脈間台東縣的都蘭山群、秀姑巒溪流域及溪流北側花蓮縣豐濱的八里灣山群、長濱瑞穗的花東山群、富里成功的成廣澳山群礦脈，玉石質地堅硬，體積很少有大型者，因此山礦的原石體積較大，外形有稜有角，適合用來切割加工，製作大型的產品；少數直接作為雅石擺設；溪礦分布苓雅溪、泰林溪、阿眉溪、九岸溪、鱉溪等地點；海洗玉礦石主要分布在東部海岸線，可參考圖9。溪礦與海礦體積較小，多數因豪雨或颱風沖流下來，自然界提供愛玉石者撿拾，是玉石收藏者更多元的選擇，也是手工藝生產材料的另一種來源，愈豐富花蓮石頭種類的多樣性。

各種玉石來源皆需經過去皮、選材、加工、鑲嵌等程序，方能表現玉石的美感……。一般玉石進行加工研磨，常見的加工方式有平面加工、浮彫、立體彫刻、藝術創作等，視玉石的特色而定。

以下就各種加工方式簡述之：

（1）平面加工：磨成凸面的戒指面，如圓形、橢圓、馬鞍形、馬眼、桃心形等，……依
　　　　　　　興創作沒有限制。

（2）浮雕：用鑽石針以手工或自動模具浮雕各式墜子或佩飾。

（3）立體彫刻：用鑽石針以手工方式彫刻，可做佩飾、把玩式的珍品與陳列觀賞用的藝
　　　　　　　術品。

（4）藝術創作：近來有藝術家以現代藝術觀，將東海岸玉石的特色表現在作品上，其想
　　　　　　　像空間與創作領域相當廣泛，值得藝術工作者參考運用。

（5）珠寶設計：隨著海岸山脈玉石的推廣與收藏者的需求，各式加工品的推出已琳瑯滿
　　　　　　　目，儼然成為台灣自產玉石的特色。平面加工的半成品，常利用各
　　　　　　　種金飾、碎鑽、寶石鑲嵌製成首飾其款式隨潮流變化而有不同，目前常
　　　　　　　見的成品有戒指、手鍊、項鍊、胸墜、耳墜、皮帶頭、錶鍊、胸針等，
　　　　　　　開發的空間相當廣闊。」[13]

　　經過上述加工程序之後，接著是粗磨、細磨與拋光(或稱霧面)處理，這些玉石成
品中除了用於擺設者外，通常還需要後加工，才能用來佩戴懸掛。

常見的後加工方式如下：

（1）裝鑲：裝鑲是把寶石與金屬結合在一起的方法，寶石的形狀大致分為凸形光面與刻
　　　　　面兩種，東海岸玉石中除了少數色彩均勻的單色玉髓有刻面加工之外，多以
　　　　　凸形光面來顯現其紋理豐富、色澤多彩多姿及質地溫潤的特色；選用的金屬
　　　　　則有黃金、Ｋ金、白金、銀與銅，一般以使用黃金、Ｋ金最常見，可能與國
　　　　　人較肯定黃金之價值有關，實際使用應以搭配玉石之色澤來考量，才能得到
　　　　　最佳視覺效果。以下簡介幾種裝鑲方法：

　　　　•包鑲法：適用於凸形光面的玉石裝鑲，其法先用一圓圈型金屬片圍上(俗稱包
　　　　邊)，再焊上底邊，底邊鑽一小洞以防玉石在試合時取不出來，待金屬托架完成
　　　　後，再安放固定玉石。

　　　　•爪鑲法：這是一種古老的裝鑲法，首先是固定底邊使玉石不滑動，然後依玉
　　　　石的造型大小不同來決定加爪的多寡，底邊則有滿底和空底之分，爪要粗牢、
　　　　尖部要光圓，方不致鉤著衣物而鬆動。

　　　　•卡裝法：適用於一些造型較特殊的玉石，金屬可牢牢卡住玉石，又不損傷玉
　　　　石的鑲法，呈現出與一般裝鑲法不同的風貌。

　　　　•鑽孔裝法：直接在玉石上鑽孔，再以金屬（或皮帶、繩線）製成的扣環來
　　　　固定。

（２）結飾：傳統玉石飾品常使用中國結搭配，其編結方法坊間有許多專書介紹可供參
　　　考，其形式變化萬千寓意深刻，用來搭配東海岸玉石，能彰顯中國風味與地
　　　方特色。有關結飾與玉石之配合原則有下述數端：

　　・色彩：黑年糕玉等低彩度的玉石，適合搭配高彩度（如：紅色、綠色）的繩
　　　線與圓珠；紅碧玉等高彩度的玉石，適合搭配低彩度（如：黑色、暗褐色）的
　　　繩線與小圓珠，以收畫龍點睛之妙。

　　・比例：玉石面積與中國結面積比最少要等於三比一，以免產生喧賓（中國
　　　結）奪主（玉石）的情形；玉石長度與中國結長度比需呈明顯的比例差別，以免
　　　有曖昧不清的感覺。

　　・繁簡：中國結不宜太過繁複；造形簡潔色彩單純的玉石如配以簡單的中國
　　　結，更見素淨之意；造形繁複色彩豐富的玉石如配以簡單的中國結，則有襯
　　　托之功。

（３）其他後加工：除了前述兩種常見的搭配方式之外，還有許多別出心裁的組合，諸
　　　　　　　　　如：以金屬線、繩線纏繞，不同玉石膠合，與木、竹、藤等材料結
　　　　　　　　　合等等。總之，為了使東海岸玉石成品多樣化，以豐富其藝術性，任
　　　　　　　　　何可能的嘗試，都是玉石界朋友值得去探討的課題。【14】

　　台灣玉石文化歷史久遠，從史前出土文物中得知前人愛玉成性；今日機具發達提
升玉石加工美感更有收藏的魅力，或親手 DIY 探究玉石設計的趣味，在東部海岸俯拾
原石機會良多，民眾很容易親近體驗玉石之美。

七、花蓮與石雕創作

大師的期勉：

　　楊英風先生因緣際會到花蓮參與榮工處大理石工廠的創意開發，及利用工廠下角
料的石材運用製作數十件作品，並關心花蓮語意深遠的期勉花蓮藝術工作者能深入了
解本土文化特質：

　　我於 1966 年由羅馬返台後，因緣在花蓮榮民大理石工廠帶領花東地區大理石石材的開發
與應用，一方面研究台灣的石材與東方美學。這期間以中華民族博深的文化內涵與美學
圖文結合太魯閣山水造型和東部特產的大理石材料製作一系列石雕作品，共幾十件，主
要表達建築意象和台灣東部的景觀，都是應用花蓮榮民大理石工廠的機械和設備雕刻而
成。完成後，應邀於 1970 年日本大阪萬國博覽會展出。另有同一系列的石雕創作約 20-
30 件，1968 年曾展出於東京保羅畫廊，當時受到許多的關注與喜愛，反應熱烈。

台灣石雕藝術創作者應對台灣地區的天然環境和地質多一些認識與瞭解，尤其多了解台灣東部花蓮的地理和石材特性，對於石雕藝術的創作是很重要的。對於地理環境和歷史背景的深入了解，是文化內涵的根本，將文化和生活現況整個融合後的藝術表達，才能符合本土區域特色的生活需要，並提升更良性的發展。

1967 年曾應用當時剩餘的大理石廢料，結合中華民族的文化內涵，實驗創作「昇華」，作為花蓮榮民大理石工廠大門景觀地標。 1970 年，再度應用大理石廢料創作石雕藝術景觀作品「太空行」(圖 10)，位於花蓮航空站前，一以彰顯區域特色；再則時值阿姆斯壯登陸月球，結合自然與人文，象徵宇宙萬象的構成與變化，銘記人類太空科學的新紀元。

1970 年間本人曾針對東部花蓮的風土民情地區地質深入研究後，規劃花蓮生活空間開發計畫，幾度修繕，更臻成熟。 1972 年間，美國銀行家一為美國東方開發公司等財團的負責人范登先生曾來台商談闢建花蓮「太魯閣新城投資計畫，多次來台現場勘察，並和當時的花蓮縣長面議。范登先生曾在美國幾個鄉鎮投資開發，具有實務經驗，他們到花蓮地區了解環境和區域特色後，很有合作開發的誠意。但是不多久，時逢台灣退出聯合國，所有國民當時處於強烈的反美情緒中，連帶影響此投資開發，不了了之。事隔多年，本人仍深深以為：花蓮地區的地理、自然資源、文化特色應研究開發，應用於生活中，才能符合本土區域生活的需要和引導良性發展。其中，花蓮的天然石材尤其廣為應用於建築、庭園、環境藝術、雕刻等方面，這對於彰顯本土區域文化的特色是很重要的。[15]

圖 10　楊英風花蓮航空站前〈太空行〉石材拼貼作品（局部）（林永利攝）

八、花蓮國際石雕藝術季的濫觴與永續發展

　　前述除工業用石材或賞石外，花蓮縣自 1995 年起由本地一群對藝術熱愛者成立花蓮藝術村促進協會的組織，向企業界與民間募款募得一屆經費，在廢校的鹽寮國小舉辦「第一屆花蓮國際石雕創作營」，以單一雕刻材質創作引起國內藝術界熱烈迴響。

　　另一源由係自 1994 年行政院文化建設委員會，鼓勵各縣市辦理「小型國際藝術活動」，當時花蓮縣文化中心（現為花蓮文化局）立即利用花蓮的大理石礦資源及石雕人才為主題，申請舉辦國際石雕推廣活動，來營造花蓮特色藝術，於 1996 年文建會同意花蓮文化中心的計畫，並以「1997 花蓮國際石雕戶外創作」的名稱，將石雕理論、現場創作以及作品展覽等三大主題內容整合，每二年舉辦一次，除國內外頂尖的石雕好手聚集花蓮參與盛會，透過現場創作相互觀摩競技，並邀請國際石雕精品至現場展示。

　　在公部門花蓮縣文化中心繼續每屆辦下來，每二年舉辦一屆國際石雕戶外創作已成為慣例，至今年已辦理第七屆國際石雕雙年展。除了 1995 年以邀請的方式，邀請國內外雕刻者十八位參加外。自 1997 至 2001 年均經過決選入圍者參加戶外雕刻，均是十二位雕刻者。2003 年經過決選僅十位雕刻者獲得參加。2005 年經過決選計有十二位雕刻家參加。經過統計舉辦六屆各國參加人數及國別數量分別如表 4：

（表 4）1995-2005 年花蓮國際石雕戶外創作營參加人數及國別數

序	國別	人數	序	國別	人數	序	國別	人數
1	以色列	4	8	羅馬尼亞	2	14	法國	11
2	義大利	4	9	英國	3	15	台灣	27
3	塞爾維亞	1	10	阿根廷	1	16	德國	3
4	美國	3	11	荷蘭	2	17	比利時	2
5	日本	4	12	斯洛伐克共和國	1	18	南斯拉夫	2
6	巴拉圭	1	13	奧地利	1	19	加拿大	2
7	保加利亞	2	人數合計 76 位			國別數合計 19		

　　從表中統計數字可以了解，十二年以來有七十六位雕刻藝術者參加，除了本國以外共有十八個國家參與，可謂迴響熱烈。值得一提是七十六件大型石雕作品，累積至今讓花蓮的石雕藝術資產無形增加許多。花蓮縣在十二年之間大力推動石雕藝術活動後，也帶動隸屬中央單位的太魯閣國家公園管理處、東海岸風景管理處、玉山國家公園管理處、花東縱谷風景管理處等四個單位，逐漸加入協助辦理石雕戶外創作活動，讓石雕進入國家級的公園裡，週邊的景緻相得益彰。縣政府也藉中央推動一鄉一特色，在花蓮各個重要橋樑入口放置雕刻作品作為鄉鎮入口意象，普遍放置的情形如圖 11。

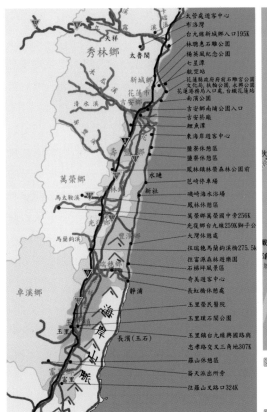

圖11　花蓮縣石雕作品放置分佈地圖

圖12　花蓮縣內石雕工作者分佈地圖（左圖）

　　文化局歷屆舉辦下來，逐漸修正辦理方式融入在地化、社區化，舉辦單位提供石頭給藝術家作為雕刻的創作素材，也廣邀請居民參與，希望居民與外來遊客共同體會各種石頭製品創意小童玩，認識造型藝術，享受創作現場石頭美學內涵，建構花蓮縣石頭文化與東部地質生態美學景觀，豐富人與石頭潛移默化的薰陶，增添實質的生活品質。

　　花蓮地方雕塑的材質多以石材為主，如大理石、花崗石、蛇紋石等，石礦工業是花蓮開發較早的地方傳統產業，可歸納分成工業石材、奇雅石、手工藝品與雕刻四大類，當初政府以石礦產業一手帶起花蓮產經發展，為花蓮贏得「石頭的故鄉」美名。本地石雕作者也多，他們成立花蓮石雕協會，與花蓮縣內安置石雕作品交織為花蓮縣內分佈石雕工作坊文化地圖如圖 12。

　　花蓮縣設立石雕博物館，以花蓮地區石藝文化為主，兼併台灣地區與世界各地的石藝保存、研究、展示、教育、推廣及資訊交流平台；同時對於花蓮地區石雕藝術的推廣、整合工藝文化的振興居於推動的地位。除不定期舉辦各項展覽活動，以達到推展石藝文化目的，並提供國人認識石材，體會石雕之美、培養鑑賞能力及提高休閒活動的品質，蔚為本縣地方文化產業特色。

九、結語

　　花蓮縣石材的產量與產能曾經一度高居世界第二位，僅次於義大利；如今大陸已躍居世界第一，而大陸石材非法輸入，導致台灣石材業界失去競爭力，壓縮地方業者生存空間，花蓮石雕藝術產業有賴注入藝術創意與提升技術水準，同時結合本地壯美峻闊山水景觀，以整體產官學合作開拓行銷觀光與文化休閒。

　　輔導有關花蓮大理石工業，發展花蓮大理石特色產品，可觀察出花蓮石製工藝皆針對遊客生活上實用或裝飾產品製作，雖花蓮外銷石材加工能力已無法與義大利等國家競爭，然而要成功的改變過去一蹶不振的石藝市場，必須與教育機構合作，培育石雕設計人才，為花蓮地方產業注入新生力量。此外由於花蓮地區蘊藏豐厚的天然石材資源，也吸引了當地石頭愛好者在花蓮研發、創作，或利用不同的石頭結合其他配件，製作成不同用途的產品及藝術品，使花蓮石雕產業由傳統的以大理石加工為主的情況，轉變為多樣石材工藝品的利用，擴大了石材藝術創作與利用的視野，嘗試純粹藝術的創作也豐富了本地。

　　石雕藝術在花蓮已舉辦多年，由花蓮石雕數位典藏之網站資料與石雕博物館的文獻，不僅可觀賞花蓮石雕藝術作品所表現之內涵與精神，還可由 1995 至 2005 年共有六屆石雕藝術的活動紀錄，觀察出未來石雕藝術可能發展方向；此外藉由與雕塑家、石材業者、手工藝業者與賞石界人士的訪談中，石雕活動的舉辦仍有許多可改善或進步的空間，或嘗試可創新的地方。

　　藉於對過去的活動紀錄、資料探詢，花蓮是「倚大石為居，依眾石維生」的生活特色，緊密結合各石材工業人士尋找新發展契機，嘗試計畫未來新願望。目前政府積極輔導花蓮的石材產業，將規劃在四八高地興建花蓮雕塑文化園區，作為花蓮的藝術平台，我們對於花蓮雕塑文化的期望指日可待。

　　（本文作者林永利為國立花蓮教育大學藝術與設計學系暨科技藝術研究副教授）

註釋

註1：方建能、余炳盛合著，台灣中央山脈金礦床，台北：台灣省博物館出版社，1998。
註2-5：同註1
註6：王秀雄計畫主持人，花蓮石藝館研究規劃報告，台北：行政院文化建設委員會，1987。
註7-9：同註6
註10：花蓮縣奇石協會，後山石頌，花蓮：花蓮縣奇石協會，1994。
註11：賴秀美報導，玫瑰石的故事，花蓮：東海岸評論，2002.9、170期。
註12：花蓮縣永安石友會，洄瀾石韻，花蓮：花蓮縣永安石友會，1998。
註13：台灣手工業研究所，台灣東海岸玉石，南投：台灣手工業研究所，1994。
註14：花蓮縣東海岸玉石學會，東海岸玉石，花蓮：花蓮縣東海岸玉石學會，1997。
註15：楊英風，由創作經驗談文化內涵與石雕藝術，花蓮：花蓮縣文化中心，1997。

4 迥瀾書家身影

撰文◎呂芳正、李秀華

一、前言

中國書法隨著文字發展，經由歷史長河的時間性與線性演化，其所蘊育的文化內涵，不唯以抽象線條符號呈現，更傳達了書寫者的精神、情感與學養。書法成了人們喜怒哀樂愛惡美醜的情感抒發，經由線條的豐富變化，使書法藝術具備了可以觀、可以遊、可以讀的視覺文化意象。當我們走入書法的歷史軌跡，彷彿進入了漢民族最精緻的生活與文化軌道。自古以來書法所反映的個人生命與自我人格的觀照，使書寫者在書法天地中，藉由理智、情感，與人生體悟的相互參透，使得現實與精神之間的衝突，不斷得到內化與調和，生命因之而達於和諧，書法實含藏著豐富的社會教化功能。

本文嘗試以書法藝術對文化素養的積澱、性情的陶冶、審美心靈的提升，所具足的卓然獨立藝術特質，配合本土化與在地化的深耕，分四個單元：日據時期的迥瀾書家、渡海來台的後山書家、深耕本土的在地書家，以及迥瀾翰墨社團等，特寫花蓮後山書家身影，期能闡揚書法藝術的人文價值，以及在地書家鍥而不捨耕耘筆墨的生命力。

二、日據時期的迥瀾書家

迥瀾後山自日據時代以來，雖然沒有如同台灣西部受到較多的文化洗禮，但草根的文化，也孕育出一些飽學詩文、藝術的文人雅士，本節僅就書法部分對花蓮地區日據時代的書家以駱香林、張采香、管容德為代表，略述其歷史生命所留下的印記。

(一)一代碩儒：駱香林

駱香林，本名駱榮基，字香林，生於 1894 年，其先祖來自福建閩南，後定居於新竹市。自幼勤讀詩書，師事名儒趙一山，曾於台北圖書館沉潛研讀漢學十餘年，遂能

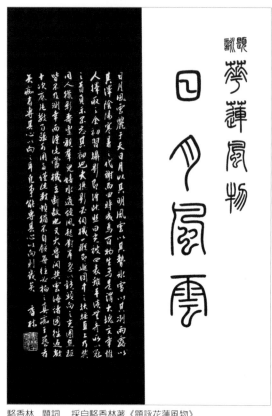

駱香林 題詞 採自駱香林著《題詠花蓮風物》

精通六經百家，奠定了深厚的儒學根基。駱香林對西方新學亦多所涉獵，學養淵博，名重一時。

時值日據時代駱香林與好友創設「星社」，表面吟詩作詞，暗地則結合志士，共圖光復大計。三十九歲移居花蓮，無視於日人的禁令，私設學堂，聚徒教授漢學，弟子近千人，其性格之耿介，於此可窺得一二。駱香林與溥心畬為藝壇契友，生前常相伴吟詩、作畫，並交換創作心得。其詩書畫造詣深厚，尤其書法自成一體，詞藻典雅俊美，線條流暢勁利，有著濃厚的文人氣息。駱香林曾於致贈經國先生之雅石上題句：「雨散雲消風日開，為公點綴舊池台，一拳頑石閱今古，又帶河山入手來。」其文學書畫創作豐厚，迄今仍受時人敬仰。

駱香林攝影技巧亦精彩絕倫，喜融入水墨格調，常於攝影畫面空白處，以毛筆親自題詠詩文、跋語，宛如一幅幅活潑生動的寫意國畫。著有《俚歌百首二集》、《題詠花蓮風物攝影集》、《溥新畬先生遺墨》等。

駱香林移居花蓮後，居室面臨浩瀚的太平洋，因自署為「臨海堂」，常有達官貴人文士造訪，蔣經國亦是坐上訪客之一。暇時駱香林常與山水相伴，偶或拾取花蓮雅石把玩，或在石上題詩，是為花蓮文人賞玩雅石之先驅。台灣光復後曾任花蓮縣文獻委員會主委，主編《花蓮縣志》，餘暇仍從事詩書畫創作，並日日與山川為伍，攝影、蒐集雅石，成為他晚年的生活寫照。駱香林於攝影、書畫、奇石上的關注，對早期花蓮美術風氣影響甚深。駱香林為人磊落，品格高潔，文采貽徽，堪稱為一代碩儒，其一生之立功、立德、立言亦足為世人典範。1977 年 8 月 4 日心臟衰竭，溘然長逝，享壽八十三歲。

(二) 仙風道骨：張采香

張采香，本名蓮舟，號頑叟，又號紅葉山人，書畫中常自署冷情道人，本籍新竹

張采香 墨蘭 書法 採自《花蓮縣美術家聯展》　　管容德書法 採自《花蓮縣美術家聯展》

縣湖口鄉人。生於清同治十年（1871），生平喜愛吟誦詩文，尤嗜書法、繪畫，亦精通音律，與名士王少濤、鄭香圃相交，秉性忠貞，守正不阿。曾遊歷中國名山大川，留連於北京、南京兩地。

　　日軍來台後，為避干擾，舉家遷來花蓮瑞穗鄉之紅葉溪畔，平日深居簡出，以養蘭、種竹、拉琴、吟嘯、寫字、作畫自娛，以避塵囂。偶而出遊，必騎一驢，帶一書僮，導一愛犬，大有張果老仙風道骨飄逸出塵之姿；又以出遊之人獸共十足，因而自號「十足先生」。

　　張采香書法和畫蘭一樣飄逸瀟灑，書法以行草見長，傳世之作不多。畫蘭則流傳較廣，寫蘭靈秀傳神，放逸之氣，溢於毫端；其方雅質麗，脫俗不凡的墨韻，堪稱台籍畫蘭第一人。1950 年與世長辭，享壽八十歲。

（三）淡泊明志：管容德

　　管容德，字乃大，浙江黃岩人氏。生於清光緒二十九年（1903）除夕夜。1918 年入浙江第六師範學校，1925 年入上海藝術師範大學，自幼即喜詩文書法。大學畢業後

曾任督學、校長、縣長、師長等高職。 1950 年來台，擔任嘉義中學教師，四十年轉任花蓮女中訓導主任。平日自學詩文書畫，成就不凡，著有《履險如夷》一書。公餘之暇管容德曾在《奇萊週刊》撰述〈精神教學三十講〉專文，亦發表過許多詩文、雜記，曾與駱香林投契唱和，砥礪金石書畫。

　　管容德書法著魏碑風貌，國畫走八大山人路線。時值花蓮地方人士雅愛勒石雋刻碑銘，當時多委以駱香林撰文，管容德書法題寫，一時傳為美談。又管容德為人正直不阿，藝術風貌獨異，深受時人及後人感念。 1971 年 6 月 1 日辭世，駱香林曾為之題輓：「大好頭顱，十萬購公終莫逞；一匡願望，英雄屬纊有餘哀。」[1] 頗能廓畫其一生的精神理想，時享年六十九歲。

三、渡海來台的後山書家

(一)石界泰斗：楊崑峰

　　楊崑峰，別號春風，生於 1894 年，河北東明人。性情豪放耿介，擇善固執，早年服務於軍警界，退休後定居花蓮，平日以作書作畫、賞玩奇石、研發竹筆自娛，尤其對竹筆製作投入甚多心力。楊崑峰所書標準草書體早年享譽墨林，其獨創文字畫，意象奇肆，渾然天成，尤饒富趣味。由於楊崑峰收藏甚多奇雅之石，張大千居士來花蓮曾數度蒞臨尋訪，賞玩奇石之餘，特為其居處命名題署「春風石樓」，並為其所製竹筆，開筆揮毫，寫下自創竹筆特有的筆趣與風貌。

　　楊崑峰自幼即喜愛書

楊崑峰　對聯（呂芳正提供）　　　　楊崑峰　對聯　採自《春風五藝合輯》

法，早期由二王、顏、柳入門，之後勤習魏碑。後來旅居南京，承邵鴻基引介，得識草聖于右任：受其書道風格影響，並承其親授旨要，遂改習標準草書，積數十年深厚功力，卓然成家。作品除多次舉辦個展外，並經常參與國內外聯展，深受收藏家喜愛。楊崑峰任中國書法學會理事，創花蓮美術家協會及花蓮書法學會，其中擔任書法學會理事長歷時二十三年之久，並多次受聘為日韓書畫大展評審。

楊崑峰除了精於草書，更運用草書精簡的筆畫自創象形文字畫，如「拜石」兩字，以拜字草體線條，巧妙勾勒古人拜石揖躬之形體，又如十二生肖、松竹梅歲寒三友、天地一沙鷗等，酷似所描寫之物體，不僅文字線條流暢，精妙絕倫，亦能時出新意。楊崑峰多才多藝，又創花蓮美術協會、花蓮奇石協會，投入石質的研究，並發心要撰述一部完整的奇石文獻，只可惜至辭世仍未完成此項宏願。

楊崑峰蒐石鑑石賞玩之餘，偶發機悟，潛心研發製作竹筆，在其細心觀察竹節，依不同季節、種類，取其枝節，敲打製成鐵梳子，再去其雜質留其纖維，將之巧妙梳理成毛筆狀，在多次實驗嘗試中，發現天然生長的「刺竹」最適合製成竹筆。此一發現根據其口述是在一次颱風過後，沿海撿拾漂流木時，發現一狀似毛筆的斷竹，拾回沾墨寫之，赫然有意想不到的蒼勁筆意，書寫飛白更是神妙，於是突破層層困難，終至完成竹筆製作。之後於台北、新竹、高雄展示，並邀集國內名家試寫，一時造成轟動，經名家的肯定竹筆有其特殊的書寫效果，王壯為更將之名為「竹鳳」筆，以有別於明代陳白沙的「茅龍」筆，實為近代筆史雙璧。

楊崑峰「春風竹筆」於台北展示完後，先後受大陸書法社團及個人專函邀請，至大陸展出，尤其1989年大陸開放後，以文化交流及探親之便，攜帶百枝竹筆、五十幅自書作品、三十幅文字畫，於北京、西安、桂林展出，引發熱烈的迴響。

藝術是人類生活的表徵，是國家的文化精神，藉以培養人格的發展，楊崑峰不慕榮祿，不依附權勢，迄至晚年仍不放棄對地方藝文活動的推展，以其多能之才藝，提攜後進，澤被士林，深受花蓮藝壇人士景仰。

(二)墨林碩望：朱鶴壽

朱鶴壽，字曼孫，1917年生，祖籍安徽涇縣人，其父後來隨祖父移居天津，自此遂以天津人稱之。三十三歲時隨三民主義團到台灣，早年曾任台北女師附小教師、主任，及蘆洲國小校長，後轉任公職，1962年定居於花蓮，1978年從警界服務退休，現年九十一歲。

朱鶴壽為人謙和虛懷，篤實敬慎，又寫得一手工整好字，深受長官及地方人士敬重。公職退休後，暇時研讀古文，信筆書寫、拉琴票戲，生活頗為恬淡自適。名書法家王靜芝曾以書法相贈，為之題詞曰：「自早歲從軍抗日潛走敵後，來邊檄建功甚偉；來台後任職警界多年，耄耋退隱園圃蒔花種菜。」[2]可為朱鶴壽晚年生活寫照。

朱鶴壽　隸書作品　採自《2003年洄瀾美展花蓮縣美術專輯》

朱鶴壽　甲骨集句　採自《花蓮縣長青書畫95年會員作品聯展專輯》

朱鶴壽學習書初學顏歐，六十歲得友人贈《甲集古詩聯》一書，為書中文字像吸引，遂開始走入甲骨書法世界的探索。專研一段時日，於心有所得，遂將甲骨字體調整為大小勻稱、簡潔樸拙之貌，逐漸形成個人風格，頗具特色。此後多次以甲骨文參加國內外書法展，曾獲第四屆花蓮縣洄瀾獎、2007年新加坡書協第一屆國際書法大賽優秀獎。此中值得一提的新加坡國際書法比賽，共十八個國家四千多人參賽，是為新加坡四十年來一重要之書法活動。朱鶴壽榮獲優秀獎，該獎包含九個金、銀、銅牌獎，及優秀獎、入選獎，共四十五名，能於參選中脫穎而出，實屬難得。

　　朱鶴壽至今年逾九十，仍於書法上精進不輟，更不忘提攜後進，勤以翰墨推動社會藝文教化。對於年輕一輩書畫展的邀請，只要身體健康狀況許可，一定盡其可能與會給予鼓勵；對於求字索題者，亦歡喜結緣。朱鶴壽言行中所流露出的平淡自然，謙和虛懷的長者風範，令人欽佩。於此僅對其貢獻藝壇闡揚社會教化的功德，給與至深至誠的合掌禮敬。

（三）鐵心薪傳：李神泉

　　李神泉，譜名大鳳，別署芝罘，1933年生於山東省煙台市。來台後定居於花蓮，

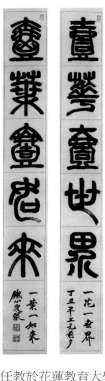

李神泉書對聯
118 × 16.5cm

李神泉
篆刻閒章集
採自《李神泉書畫篆刻集》
（右四圖）

任教於花蓮教育大學近三十載，以畢生精力專研書畫藝術，作品曾獲第十一屆中興文藝獎、第九屆花蓮美術家薪傳獎、優良書法教師金翰獎、清溪文藝獎章等。李神泉平日喜收藏文物，室存名硯百尊，石印千餘方，因名其室曰「百硯千石樓」。著有《柳公權玄秘塔碑研究》、《書法款式析論》、《篆刻邊款》等。以其一生豐富成就，入選於《名人傳錄》。

李神泉自幼受祖父庭訓：「書法寫到五十歲左右，就應脫體化為自格，否則『碑奴』耳。」遂以之一生奉行。中年以後在篆體上下功夫最深，曾隨上海前賢諸家習「草篆」，書法厚重樸拙，饒富筆趣。六十歲後在書法上以隸法作篆，將篆隸融為一爐，多以飛白增其遒，並請多位前輩書家斧正，因而自名「隸篆」，自此個人書法風格成形。

李神泉於 1989 年因心臟開刀，置入不鏽鋼瓣膜，此後遂自名為「鐵心叟」，書畫題款皆以此自署。除了書法，一生治印功夫最為深厚，曾先後為七位教育部長、二十多位大學校長、三位省主席治印，也曾因為急用所需，當場為成功大學唐亦男教授於五分鐘內完成治印，因而為同好推崇為「一刀大師」。[3]

1998 年自花蓮教育大學專任教授退休，2007 年 2 月因心臟衰竭，病逝於花蓮慈濟醫院，享壽七十五歲。為緬懷李神泉熱心推展書法教育，對學校貢獻良多，遂於同年六月由花蓮教育大學中國語文學系主辦「李神泉教授書畫紀念展暨本校師生書法展」以茲紀念。

吳崇斌　篆書中堂（上圖）、草書中堂（下圖）　採自《吳崇斌書畫集》

（四）丹青翰墨：吳崇斌

　　吳崇斌，廣東省防城縣人，自幼酷愛美術，六歲即以竹片當筆，於鄉間土質曬穀場隨興塗鴉，無師自畫。齠齔之年即能繪出人物鳥獸形象，鄉人嘖嘖稱奇，譽之為「泥巴畫童」。甫入小學即顯露其繪畫才華，頗得師長喜愛，曾以抗日漫畫「致倭奴於死」獲縣長林為棟召見嘉勉，甚得學校器重，遂奠定其畢生求藝之志。抗戰時期隨國軍來台，畢業於政戰學校藝術系，隨後從事政戰漫畫宣導工作，後轉入鄉鎮之民眾服務分社工作，迨國民教育延長為九年後，因學校師資不足，遂轉任為國中美術教師，正式投入美育化人之行列。

　　吳崇斌擅長國畫，精通各體書藝，漫畫寫作尤顯突出，經常刊載於報章雜誌。曾於世界日報開闢「詩情畫意」專欄，以雋永詩詞配繪美人圖景，又為婦女雜誌撰寫「歷代美女軼事」專欄，於仕女雜誌繪作「長恨歌史畫」。著有包含圖文之《中國歷代名媛傳》，撰述中國自嫘祖起始的名媛典範一七七人。另撰寫歷史小說、短篇小說散文等約三百萬字，個人行誼被選入《中國現代名人錄》。

　　吳崇斌書法從顏歐奠基，篆書獨宗鄧石如，隸範曹全、乙瑛、禮器、史晨諸碑，草書則集右軍、懷素、張旭之長，而其國畫山水、人物走獸，均具獨特風貌。吳崇斌曾舉辦個展兩次、聯展多次，作品入選全國多項展覽，深獲藝壇學者讚譽。

　　藝術生命之風華莫不牽繫於個人之秉賦與才情，好的藝術作品仍須藝術家經由長期的陶冶、錘鍊、追摹，方能汲古出新。吳崇斌以其優游藝林、涉筆成趣、求新求變的書寫樂趣，及勤耕筆墨丹青的匠心巧藝，為花蓮藝壇留下令人深刻的印象。

（五）書道禪心：王吾非

　　王吾非，1937 年生，東北遼寧省人。出生於書香門第，然因甫出生即受戰禍洗禮，遂從父母顛沛

流離來台,未滿十三歲即投身軍旅。爾後憑自身勤學苦讀,考上台灣師範大學,畢業後分發擔任花蓮縣國風國中工藝教師。教書之暇,以翰墨自娛,數十年來臨習各體,未曾間斷。

退休後受夫人黃淑美參禪影響,除了勤於書藝,亦潛心修佛,藉由禪的修煉,王吾非於此找到創作的動力與泉源。靜觀其作品,淵默自存,轉益多師,近年不斷

王吾非 篆書中堂
採自《淨心墨痕》 180 × 90cm

王吾非 行草中堂
採自《淨心墨痕》 140 × 70cm

突破書藝創作風格,以其飄逸瀟灑之風神,逐漸發展出一種不隸、不篆、非草、非楷,又如隸、如篆、似楷、似草的書體,王吾非自謙暫以「拙體」稱之。

2007 年王吾非舉辦第一次個展,並有作品集《淨心墨痕》問世。其中「佛說阿彌陀經」,橫卷全長 120 尺,以隸體恭書,是花蓮文化局開館以來展出最長之作品,他以為「拙體」書法尚在個人創作階段,祈能與書畫界師友相互切磋,為書法藝術的現代化過程,尋覓更大的發展空間。

王吾非臨老猶懷赤子之心,淨心筆翰,以率意樸拙,澆胸中塊壘,書風瀟散雍容,意態醇和,筆力剛勁,老而彌堅。展望未來,吾輩可預見他於書法藝術寬闊的遠景中,將再現風華。

四、深耕本土的在地書家

(一) 沈潛書藝:呂芳正

呂芳正,1944 年生,花蓮縣人。從小受母舅劉哲彰影響,以及父親呂阿木名家字畫收藏的濡染,奠定其初學根基。花蓮師專畢業後,投入小學教育行列,除了兢兢業

呂芳正　草書中堂　採自《呂芳正書法集》

呂芳正　金文中堂　採自《呂芳正書法集》

業於教學，並不斷利用寒暑假北上參與文化大學舉辦之「美術教師研習營」，接受名家歐豪年、李奇茂、陳丹誠、梁又銘等的繪畫指導；王靜芝、王北岳、李大木等的書法篆刻研習，浸淫於大師風範中，不斷充實自己。經此眾多藝術薰陶下，最後呂芳正獨鍾書法，並決心以此為一生努力的方向。

呂芳正書法鍾情隸楷，雅愛二王及歐書，不鶩標新，於平淡中，不假雕飾，在其工整雅致的筆意中，流露出他為人樸實端莊的氣質。其行書、草書，以內擫而不奔放的格調，尤顯凝斂。其對寫字技法和書藝理論，亦以深厚而紮實的功夫專研。在書藝境界的追求上，呂芳正專心一致，以筆墨紙硯為修行道場，以書寫意境為心靈歸依；其篤實、無華、靜默不爭，及凡事全力以赴，追求完美的個性，敦促著他一步一步走向自我理想的實現。

呂芳正曾獲全國鋼筆書法大賽第一名，台灣區教師組第一名，作品入選省展、北市美展。1990年獲選編入《中華民國書畫藝術家名錄》，1995年獲花蓮縣美術家薪傳獎。退休後曾任東華大學、花蓮教育大學、慈濟大學書法社指導老師，現任中華民國書法教育學會常務理事。呂芳正推動書法教育不遺餘力，至今其書法功力已達相當高的水平，仍孜孜矻矻，勤苦自勵，堪稱為我輩學子的典範。

(二)寫經高手：周良敦

周良敦，1951年生，花蓮市人。從小隨父親周植生學書法從柳公權入手，1981年師事陳其銓，後從王北岳習篆刻，向林隆達學行書。之後轉益多師，全心投入書藝瀚海，廣臨歷代碑帖，幾達於廢寢忘食之地，書藝精進的紮實功夫令人激賞。

1991年，年方四十，為能專一志力完成巨幅經文書寫工作，毅然辭去服務十六年的公職。其寫經工作先以「般若波羅密多心經」為底本，以書當畫，繪成高達14尺長寬6尺之「觀世音菩薩」聖像，工程浩

大為現代寫經之最。另他以「地藏菩薩本願經」為底本，以書當畫繪成「地藏王菩薩」高達10尺寬5尺的法相圖，亦為後人之所難及，其願心之宏大，實屬難得。前者〈觀世音菩薩〉聖像花費八個月完成，後者〈地藏王菩薩〉花費四個月完成，第三幅〈妙法蓮華經釋迦牟尼佛法相圖〉是目前完成的最大幅作品，裱框完成後，高21尺寬8尺，可說是向自我毅力耐力作最大挑戰的艱鉅書寫創作。

周良敦參加國內書法比賽得獎無數，曾獲花蓮縣美術家薪傳獎，現任逢甲大學、靜宜大學書法社指導老師，以及台中市書法學會理事長，並辦理全

周良敦　行書條福
（周良敦提供）

周良敦　佛說八大人覺經
自《周良敦佛語書法集》　153 × 70cm

國名家作品展及專輯印製，推動書法藝術，盡心盡力，實為書界年年輕輩的楷模。

（三）妍妙清輝：許郭璜

　　許郭璜，1950年生，台灣基隆人。1967年從陶一經習書法及四君子，1975年師事江兆申，1984年任職於故宮博物院書畫處。1982年於台北幹城畫廊首次個展，之後於台北敦煌藝術中心、和雅軒、羲之堂、紐約蘇澤蘭藝術中心、捷克布拉格國立美術館等國內外各地舉行個展十餘次。2004年退休後歸隱於花蓮，潛心於書畫創作。

　　許郭璜早年學畫受江兆申老師影響，以文人當兼備詩書畫印，故習畫之餘，勤練書法，偶亦旁涉篆刻，兼習詩文。書法於孫過庭《書譜》著力最深，用筆圓活靈動，率意中不失法度，頗得草書「以點畫為形質，以使轉為情性」之個中三昧。畫作之題跋或楷或草，運筆頓挫，妍妙雅緻，間或以篆書大字題額，樸拙厚實，古意盎然，深得元明以來文人書畫清雅之氣。

許郭璜　草書四屏　採自《妍妙輝光許郭璜書畫集》　94×31.5cm

　　許郭璜虛懷木訥，不喜交際酬作，平日韜光養晦，潛心書畫創作，花蓮的崇山峻嶺，蒼茫大海，不斷滋養其心靈。得此大自然之蒙養，復以鍥而不捨、兢兢業業的創作精神，他日所作，將必更能展現另一番境界。

（四）才華洋溢：林岳瑩

　　林岳瑩，字樸瑜，家居庭園名「春駐園」，自署深柳堂主人。平日喜歡園藝、樹石盆栽，暇時沉潛於書畫、篆刻，曾師事王北岳、陳炫明、顏文堂等篆刻書畫名家。書法各體皆擅，尤以草書的翻騰奇肆，磅礡氣勢，最能展現個人風格。一九九七年榮獲花蓮縣美術家書法篆刻薪傳獎，並舉辦多次個展。目前為花蓮縣書法學會、美術家學會及荷風畫會會員，並曾擔任花蓮縣洄瀾美展評審。

　　回溯林岳瑩書法種子的萌發，始於童年，當時常見父親林碧光先生以筆醮墨，揮灑毫素，為親朋好友書寫喜帳、輓聯，耳濡目染下，對其幼小心靈產生莫大影響。又因居處花蓮，俊偉澎湃氣勢萬千的大山大海，亦豐富了他的心靈世界。林岳瑩徜徉於美好的大自然裡，加上對書法的熱愛，以及幼小即具有的慧點，善於擷取各家精華，他以六年時間，於2004年逐步完成《書法藝術－線條與空間的創造》巨著。林岳瑩以書法天地中，古人足跡能讓人徜徉於思古幽情、涵養書道之美中，唯有以古人為鑑，

方能鑑古知新，於書法長河中孕育一片生機。林岳瑩又以：

尋美之第一功夫就在有容，有容乃大，要先能淨虛其心，才能擁有敏銳的神經去感知和體驗，才能敞開寬闊的心靈來容納和接受，此心真誠的觀照古今、體察萬物，加上慧心巧運，然後可以驗證「空潭瀉春，古鏡照神」的境界。[4]

林岳瑩　隸書　採自《2003 年洄瀾美展花蓮縣美術專輯》　180×80cm　　林岳瑩　隸書對聯　採自《花蓮縣書法學會慶祝 40 週年作品聯展輯》　135×33cm（右圖）

來闡述其對書法美學的觀點。此外，林岳瑩對古書學技法論述，以自身實驗創作，推求用筆要領，並以線條與空間之美的營造，經由作品的表現加以驗證。其中林岳瑩在用筆上對提按法的運用，提出古人未曾論述的跳點法，並佐以作品說明，以及在絞轉筆法上，方筆提按和圓筆絞轉的相互融合，對古書論中的絞轉，給予新的詮釋，個中抉微與創見，值得給予更多的肯定與鼓勵。

　　林岳瑩沈潛翰墨，所淬鍊出的藝術哲思，是其生命游藝的心得，亦是其創作實踐的真誠感悟，其融合生活與藝術的文化使命感，不唯在藝壇上散發出炙熱的感染力，亦是洄瀾後山書法藝術持續前進的重要推力。林岳瑩萃取藝術情思於傳統、於現代，隨地湧泉而出的才情，必能開拓一片自我的天地，我們將拭目以待。

（五）金石乾坤：紀乃石

　　紀乃石，1956 年生，台灣雲林縣人。繪事受廖清雲、黃秀玉、李轂摩老師影響，書法隨春風石樓主楊崑峰學習，篆刻參與古意樓同門研修，並於 1979 年和古意樓同門聯展於省立博物館。1981 年參加首屆全國青年美術創作展獲得優選，1982 年獲花蓮縣青年文化賽書法組第一名，1986 年起先後受聘為救國團花蓮縣團委會篆刻社、花蓮女中、花蓮高中書法社指導老師，以及花蓮自來水廠國民就業服務站篆刻班等指導老

紀乃石篆刻作品
（紀乃石提供）

紀乃石　篆刻
採自《2005年洄瀾美展花蓮縣美術專輯》

師。1987年參加印證小及篆刻展於台北國立歷史博物館，1988年參加中日篆刻展於台，同年又參加第二屆國際篆刻藝術大展於韓國漢城，大陸首屆篆刻展於廣州、青島兩地。1989年擔任花蓮縣美術家篆刻聯展作品評審，1993年榮獲花蓮縣美術家書法篆刻薪傳獎，及太魯閣國家景觀印痕第四屆洄瀾獎。

紀乃石秉賦聰慧，個性爽朗，樂於雕雋，鍾情金石，在花蓮市中山路開設「秀石樓」開業印刻，並設館推廣書法篆刻藝術，以文會友。暇時登覽翠嶺，蘊蓄情物於懷，或以刀代筆，融情入印。最具代表的篆刻作品如《太魯閣國家公園景觀印痕》，梁乃予曾譽之：

全譜各印呈現不同風貌，如大禮、布洛灣、慈雲橋之擬古鉢，已得渾厚模拙之旨，如大同、梅園、昆陽之撫漢銅，克盡雍穆端莊韻致，至竹邨、智遠莊之秀勁，九曲洞、合流之奇逸，融匯古今，各窮奇妙，允稱佳構。[5]

其筆墨刀刻，技藝超邁，在地方頗具聲名。此外，紀乃石投入刻印生涯，分別在花蓮女中、電訊局、自來水公司、文化中心、國民就業服務站、救國團等地開班授課，蒙其雨潤的學子，數以千計，對花蓮書法篆刻藝文之推廣，造福地方文化，功不可沒。

五、洄瀾翰墨社團

（一）花蓮縣書法家學會

花蓮縣書法家學會原為中國書法學會花蓮縣支會，於1967年4月由花蓮縣愛好書

法如楊崑峰等數十人籌備，同年 6 月 11 日成立，台北總會理事長馬壽華、理事李超哉、李普同、胡恆等十多位名家前來蒞臨指導，並邀請全國各地名家提供作品，共襄盛舉，參與本會大規模的書法展覽。第一屆理事長為楊崑峰，該會歷經二十餘年，在人團法未成立前均由楊崑峰擔任理事長，迄至 1997 年任滿改選，才由蔡政達擔任理事長。2003 年改選，由王鼎之接任，積極展開會務，吸收新會員，並定期舉辦聯誼、展覽等活動。

2006 年由陳明子女士擔任理事長，積極推動會務，辦理藝術下鄉之旅，

書法學會陳明子理事長楷書作品
採自《花蓮縣書法學會慶祝 40 週年作品聯展輯》　70 × 138cm（左圖）
書法學會王鼎之篆書作品
採自《花蓮縣書法學會慶祝 40 週年作品聯展輯》　35 × 135cm（右圖）

曾至西林國小、卓溪國小現場揮毫、舉辦講座，並舉行會員聯展、印製會員專輯等，相互切磋，增進會員間彼此情誼。本書會成員大多活躍於後山書壇，對花蓮藝文推廣，深具影響力。

(二) 花蓮縣長青書畫會

花蓮縣長青書畫會成立於 1996 年 3 月 25 日美術節，由楊崑峰邀集三十餘位藝術界人士組成，第一屆理事長由仇慶森擔任，湯傳順擔任總幹事，二人同心齊力，積極推展中國書畫藝術活動。2006 年改選由湯傳順當選理事長，湯理事長與本地藝文界耆宿熟稔，更積極辦理各項活動，推廣傳統書畫藝術不遺餘力。

長青書畫會每月定期舉辦會員書畫講座及揮毫活動，不定期參與弱勢團體義賣揮毫、舉辦會員書法展、籌印書畫專輯等，目前有六十多位會員。由於成員來至地方各界，大部分是年長者或退休公教人員，如朱鶴壽、賴宗煙、彭明德、陳定中等、大家醉心於書畫創作，為書畫會帶來熱絡的氣息。團體成員相互切磋，書畫揮灑，各顯韻

長青書畫會聯誼活動書家現場揮毫（湯傳順提供）
長青書畫會湯傳順理事長篆書作品　採自《花蓮縣長青書畫 95 年會員作品聯展專輯》（右圖）

致；或尋覓個人喜悅，或為傳承書藝，發揚國粹，可說是藝林碩彥，群英會聚，為花蓮藝文活動注入一股強勁的生命力，活絡後山藝壇，貢獻良多。

（三）蓮社（詩會）

花蓮在日據時代原有「奇萊詩社」組織，光復後社友星散。迨 1960 年由陳香、盧義高、曾文新、蕭漢傑、白正忠、楊伯西、王省三、陳華圩祝維楨等九人發起，「蓮社」於是年正式向縣政府登記立案，會員共十九人，迄今將屆滿五十一年。

蓮社初期每月擊鉢聯吟一次，因集會不易，遂改為春夏秋冬四季聯吟一次，每年端午、重陽各增吟兩次，並與其他縣市舉辦聯吟會。歷年來出版《蓮社詩存續集》、《蓮社二十週年紀念集》。社友個人詩集有《飲水集》、《伯愚吟草》、《瞰海樓詩集》、《寄園吟草》、《洄瀾集》，及專題集卷一百期等。

2007 年蓮社由王鎮華理事長擴大成立花蓮縣洄瀾詩社，結合詩書畫，舉辦書法、繪畫，及詩作三項聯展，並印製作品專輯。展示會中前社長林嵩山、徐泉聲均蒞臨致詞，與會聯吟及前來祝賀之書畫家眾多，於會中吟詩、揮毫作畫，可謂冠蓋雲集，盛況空前。蓮社為花蓮藝文注入一股新氣象，提供後山文人雅士施展才華、以藝會友的交誼平台，對花蓮書法藝術的推展，多了一分助力。

六、後記

本文嘗試撰寫的洄瀾書家，也許只能略述其梗概，其中或有遺漏，如隱居花蓮十多年的葉世強，其強調禪境與詩境的空靈世界，以磅礴暢蕩的波動筆觸，直探身心放

葉世強　葬花詞　採自《我的藝術世界葉世強》　139 × 302cm

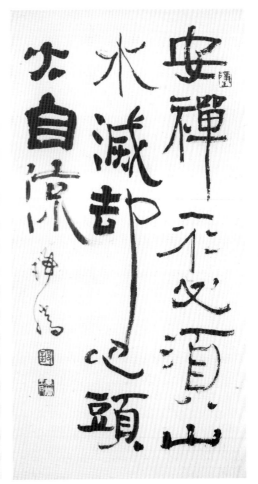

賴宗煙　滿江紅　230 × 200cm

鄒瑞騰　隸書（鄒瑞騰提供）

空的意境，令人喟嘆。雖然葉世強現已回到台北，然其人品高軼樸質的逸格風采，播散於洄瀾後山，仍耐人尋味。賴宗煙近年活躍於兩岸，並曾於台北國軍英雄館與其夫人舉辦聯展，賴宗煙往來於大台北都會與後山，不減其對花蓮藝文推廣的熱情，於此給予誠摯的敬意。鄒瑞騰則嘗試於現代書藝的創作，拙樸與生活化的禪詩和民俗語句，展現其修道的質樸性靈，作品清新，引人注目。李秀華女士，專研書史、書論，近年更致力於書法藝術教育的推廣，期使書法走入時代、走入生活，其書作清勁秀逸，蒼古有神，以其志趣高遠，假以時日，亦能於書壇豎立一己風格。此外，文學家顏崑陽、文字學家許學仁，均「無意為書家」，然其旁涉金石、書畫、考古、哲學等淵博的學識內涵，寫出充滿文人氣質的書法，亦令人側目；而更可貴者，二人以寬闊的文化視野，關注書法藝術生態，給予後進學子，頗多金玉良言。近年崛起的羅浩銓、姜秀琴、詹秀菊、游豐裕、蔡順祈、曾駕鳳等後起之秀，皆是未來洄瀾後山的明日之星，假以時日，亦將綻放出璀璨的花朵。由於篇幅所限，無法一一詳述，留待他日，再另闢專文書之。

（本文作者李秀華為國立花蓮教育大學中國語文學系教授／呂芳正為中華民國書法教育學會常務理事、國小退休教師）

註釋

註1：見《駱香林全集》下冊，頁411。
註2：朱鶴壽先生提供王靜芝先生贈與之書法作品題詞。
註3：見《更生日報》2007年8月4日18版，巴楚〈不負此生 — 敬悼神泉學長〉。
註4：引自林岳瑩著（2005）《書法藝術線條與空間的創造》，頁6。
註5：引自紀乃石（1993）《太魯閣國家公園景觀印痕》，頁1-2。

參考書目

王吾非，淨心墨痕 — 書法作品專輯，自印，2007。
巴楚，不負此生 — 敬悼神泉學長，更生日報96年8月4日18版，2007。
呂芳正，呂芳正書法集，花蓮縣立文化中心，1995。
李神泉，李神泉書畫篆刻集，花蓮縣立文化中心，1999。
林岳瑩，書法藝術線2003年洄瀾美展花蓮縣美術專輯，花蓮縣文化局，2005。
花蓮縣文化局，2005年洄瀾美展花蓮縣美術專輯，花蓮縣文化局，2005。
花蓮縣立文化中心，花蓮縣美術家聯展，雁山彩色印刷公司，1987。
花蓮縣長青書畫會，花蓮縣長青書畫會95五年會員作品聯展專輯，花蓮縣長青書畫會，2006。
花蓮縣洄瀾詩社，2007年詩書畫聯展作品專輯，花蓮縣洄瀾詩社。
周良敦，周良敦佛語書法集，花蓮縣立文化中心，1992。
吳崇斌，吳崇斌書畫集，花蓮縣立文化中心，1992。
駱香林，題詠花蓮風物，雁山彩色印刷公司，1978。
羅朝民，台灣省東區（花蓮、台東）藝術家作品聯展，台灣省立台東社會教育館、財團法人台灣省台東社教館社教基金會，1994。

東台灣藝術故事 視覺篇

台東篇

5 台東美術發展與文化政策

撰文◎林永發、林聖賢、林建成

一、西洋藝術篇

(一)台東早期對外的文化接觸

　　台東早期對外的文化接觸可追溯至荷蘭明鄭時期的探金事業所帶來的接觸，傳聞中，台灣東部產金，1852 年西班牙籍船長 Framcisico Gualle 的航海日誌中曾記載台灣產金，而島民常駕小船攜帶鹿皮、小粒盒子或手工藝品運往大陸海岸交易，1622 年荷蘭艦隊至澎湖時得知台灣產金的傳聞，1624 年佔領大員後，除了鞏固在台的統治力之外，便於 1630 年後開始探索金礦的所在。

　　1636 年 2 月，台灣南部大木連社（即萬丹社上村），傀儡社、塔樓社（屏東里港塔樓村）及放索社（屏東林邊水利村），陸續歸順荷蘭人，當地傳教士 Robertas Junius 建議荷蘭長官 Hans Putmans 與南部瑯橋各社結盟，使荷蘭人的努力可以伸至台灣南部東岸地區。

　　1637 年荷蘭人派遣中尉 Jan Jeuriaensen 到瑯橋和卑南覓（即後山台東）調查當地的情況。此乃卑南覓與荷蘭人的初次相遇，當時亦受到當地頭目的協助。

　　1638 年 1 月 Jeuriaensen 率領三艘戎克船、士兵一三○人前往卑南覓探查，他發現當地一名叫 Megal 的人戴著金鉑的帽子，經詢問得知黃金產於距離卑南覓北邊大約三天半行程的地方，一條名為 Danaun 河附近的村落裡，但這些部落與卑南覓處於敵對的狀態，於是荷蘭人尚無進度，而 Jeuriaensen 乃命令其助理商務員 Manten Wesslingh 留駐卑南覓，伺機收集產金的訊息。

　　Wesslingh 精於化學，其科學知識豐富受到重視而加入探金行列，他於卑南覓期間，相當活躍，曾數度前往傳聞中的里漏社（Linaun），1639 年 3 月，他原本打算率領卑南覓社眾前往里漏社，但因卑南覓族人夢兆不祥而拒絕，未能成行。

　　1640 年 5 月 Wesslingh 即率同卑南覓社眾前往里漏社，同時準備與秀姑巒溪口的大港社（Supera）締交，此行亦獲悉當地居民有戴金飾者。Wesslingh 本希望前往大港社再探勘，但因卑南覓族人因以鳥鳴聲呈現不吉祥而中途折返。

　　荷蘭人為尋黃金乃和東台灣各社群部落結盟，從結盟中試圖打開探金之路，在與部落結盟中，亦曾詢問當地帶金飾之居民產金之地，其答稱得自 Sivilien（水連尾）或是險峻山後的 Takijlis（得其黎、今立霧溪），Wesslingh 於是得知黃金的產地。

　　1641 年 Wesslingh 再度前往卑南覓之時，積極與各社交結，其中非常重要的文化接觸即是教授種植米穀等作物，並勸請荷蘭人與當地社群結盟，強化荷蘭人在當地的統治。

　　1641 年 9 月 Wesslingh 及其翻譯與士兵被 Tammaloccau 社（大巴六九社）與 Licabon（呂家望社）人所殺害，而使得原本和荷蘭人較親密的卑南覓社，恐與二社發生衝突，而對荷蘭人的態度亦有轉變，使荷蘭人在東部的經營受到嚴重的挫折。

　　此後至 1642 年，荷蘭人因探金的路線，必須到達北部西班牙人控制的勢力範圍，於是在 1642 年驅趕了北部的勢力西班牙人，使荷蘭可掌控在花東沿海及山區，並延伸至台灣北部區域。

　　1645 年後，荷蘭人於花蓮馬太鞍社附近溪流採集黃金，但因產量稀少，不符支出遠征軍餉，而不再大規模派遣軍隊遠征，1652 年西部發生郭懷一事件之後，荷蘭人再也無暇顧及東部地區，1662 年鄭成功將荷蘭人驅逐，荷蘭在東部的接觸乃宣告結束。

　　荷蘭人與花東，尤其台東地區的接觸，雖然是為了黃金而來，但卻是將台東地區的部落和部落狀況做一個有系統的紀錄，但也有未歸順荷蘭的部落，如 Tarroma（大南社）等，從一些記錄的文獻當中，即可探知荷據時期的台東地區風貌，亦可研判當時的卑南覓地區，尚過著部族社會、社群組織及其獵耕的社會型態，其餘的文化藝術活動乃在於部落的祭祀歌謠及生活飾品及儀式上。

(二)清與日治時期的台東藝術與文化

　　1664 年後的明鄭時期，對於後山台東，亦限於黃金探勘仍於卑南覓地域有所接觸。但時間不長，清康熙 22 年（1683），清平台之後，清延採用施琅之議，將台灣納入版圖，對於台東後山各社亦只知大略。

　　清同治十三年開始有重大的開發。清光緒元年（1875），台東正式設置官署（卑南廳），到了光緒十四年（1889）台東才升置為台東直隸州，並廢除漢人入境的禁令，自此之後，才有大量的漢人移墾，而清季的台東，除了移民的墾拓之外，

日治時期台東遠眺

日治時期的台東街景

日治時期之吉田橋（東河鄉）長123公尺，由當時台東廳土木課吉田技師設計，橫架於馬武窟溪上，1926年完工，定名為吉田橋。

橫手信江　新港漁港　1941年

鮮少有其他的藝文生活及其活動，除了一些民間音樂、信仰祭祀之外，其他並無明顯的建樹，而西洋藝術的發展更是一塊處女之地。

日治初期，台東的藝術環境依舊荒蕪，初期日政府為了要治理後山，除了對山區原住民族安撫和管理之外，並選擇後山做為內地人（日本人）的移民根據地，其間不准台灣本島人移入，在後山先設置鹿野（高台）、鹿寮、旭村等三個移民村，其餘設有一街四庄（即卑南街、新開園庄、里瓏庄、義安庄、成廣澳庄），共有漁人二五一戶，而日政府也遲至大正十一年（1922），因移民事業失敗，才開放本島漢人移墾，因此漢人的聚居乃逐漸增加。

後山的墾拓到日人再度開放漢人移民為止，一直以農民為主的社會型態，而農民的教育水平原本就不高，加上，日治後期日人實行皇民化政策，對漢文化多方的限制，無形中也影響了漢人藝文的發展。

但日治時期有一些日籍作家來台東落腳寫生，如村上英夫所作〈瑪蘭社的印像圖〉，阿藤秀一的油畫，描畫台東當時的武德殿、東河吊橋、鯉魚山神社、知本溫泉、岩灣等風景，作品非常精彩，在新港小學任教的「橫手信江」，於1941年曾經繪製〈新港漁港〉、〈靜物〉兩張油畫，送經當地的士紳宋子鰲做為紀念，此乃日治時期台東本地西洋畫作重要的原作，「橫手」本人也曾於1991年返回成功鎮觀看舊作，重溫當年呈現。而台東當時的漢人所主持的

藝文團體，也僅寶桑吟社的活動而已。

　　寶桑吟社創立於 1914 年（日大正三年）為台東早期先民賴英圳、劉秀標、洪傳、王登科等為研究課樂，和聯絡感情而開設，首任社長為賴英圳，其中日籍官員戶田和江口加入，定期集會，吟詠言志，實乃日治時期台東地區唯一之文藝社團。

阿藤秀一　武德殿（林昭輝提供）

(三)戰後的台東西洋藝術與文化

　　1945 年後，第二次世界大戰結束，日本戰敗，日人隨之被遣送回國，台東地區人口因之減少，但仍有一股新興的移民熱潮再度形成，台灣西部平原的農民在鄉親友人的引介之下，加上台東縣政府的鼓勵，陸續有新的移民進入後山，而這段期間，國民政府接管後的台東地區藝文活動，首要之任務即是將日治時期的建築壯麗，並有黷武象徵的武德殿改為文化社教設施（初期純粹為地方遺產之鄉土文化館），1947 年由台東民眾教育館辦理首屆美術展覽，此乃後山台東地區重大且意義非凡的藝文盛事，而展出之內容大致分為中國繪畫、西洋油畫和木刻板畫，幀數百餘幅，均為國內名家之精品，從此之後，台東地區每年的 3 月 25 日（美術節），均舉辦定期性的美展，其間亦舉辦非定期性的各種畫展或攝影展，而攝影活動藝術又較繪畫藝術普遍。

丁學洙　原住民妻子與雕像　1985 年　水彩

　　1948 年台灣省立台東民眾教育館改為台東圖書館，並與台東縣立圖書館合併，1954 年再改制為台灣省立台東社會教育館，其推廣的內容乃以圖書館運作

杜若洲　靈舞　1994 年　油畫

和社會教育並重。此時期的藝文活動遠比日治時期活絡，但和台灣西部平原和台灣北部地區比較，亦晚了許多，但於國民政府治理時期亦有不少從事於西洋藝術探索的先進們，如渡海來台的丁學洙（1913-2002），西部移民來台東的陳甲上（1933）、林朝堂（1934）、曾興平（1945）、1937年出生於浙江的杜若洲，1980年移居台東從事創作，和1950年白色恐怖時期被捕入綠島監獄的歐陽文（1924年出生），這些前輩西洋畫藝術家們在台東地區的努力不懈，加上終戰後出生的年輕輩畫家的銜接與投入，使台東地區呈現了富有地方特色的藝術風貌。

終戰後國民政府在文化教育政策上，亦有了一些突破性的改進，將美育納入國民義務教育的宗旨，這確實有助於偏遠地區的藝術文化推廣，使後山的台東地區，除了在社會各階層中有了各類型的藝文活動，在學校教育方面，也有了藝術向下紮根的機會，所以在整體文化藝術環境逐漸改善的同時，台灣經濟開發與建設更是進入了一個高峰期，雖然60年代的世界經濟危機影響著全世界各國的經濟發展，台灣卻在世界經濟的困境中，卻在往後數年的努力之下脫穎而出，成為亞洲經濟的四小龍（日本、香港、台灣和新加坡）。

在台灣一切向上發展的同時，卻於1971年退出聯合國，1979年中美斷交，這一連串的國際情勢的困境，使台灣處於風雨中，踽踽於行，台灣因整體情勢的艱鉅，但全體國民仍秉持著堅毅的精神，為文化為藝術努力打拼，政府也基於必須提升台灣的國際競爭能力，乃提出十大建設，其中文化建設乃是其中之大項，而各縣市的文化中心於當時80年代中完成營運，這也是開啟了文化藝術的另一個里程碑，台灣進入了一個開發中國家的行列，國民平均所得大幅提升，而文化藝術的發展，也在整體經濟的帶動下展開了新的紀元。

(四) 文化中心成立與地方文化政策

1982年台東縣立文化中心成立並開始營運，乃象徵著台東文化藝術有了指標性的作用，無論是在表演藝術或傳統戲劇、舞蹈、音樂、歌謠、繪畫、雕塑、陶藝、攝影、電影等，都進入了一個嶄新的風貌，而年輕藝術家和老一代菁英，無不以文化中心做為展演的舞台，各項展覽活動可說是非常蓬勃興盛，而台東社會教育館此刻也正因文化中心的成立，其文化藝術同質性較高，調整為社會教育、成人教育和老人教育的主要功能，而圖書館的典藏也交由台東文化中心的圖書館接手辦理，社會教育館於1990年代，已成為老人大學的主要學習場域、藝文活動的推廣，已和早期的宗旨有所區別。

台東文化中心的誕生，成了藝術家們爭相前往的場所，其中除了舉辦各大型的展覽之外，也邀請了國際性的藝術家至台東交流，如中、日、韓現代藝術交流展，亞細亞美術展、韓國現代藝術展、國際版畫展、兩岸書畫交流展、留法藝術家抽象藝術

展，現代畫三人展等等，使台東文化中心展覽室成了台東地區最佳的展示場域，而地方文化政策的推展，也在尊重多元和開放的向度中，使各項藝術活動，都能充份的得到發揮和展示。

台東地區的文化藝術活動，不只是在政府的大力推行之下，完成了各項的美術展覽活動，如於 1984 年所舉辦的台東地方美展，即是一個非常重要的開端，台東美展整合了台東地區所有的美術、藝術創作者，共同展出經典的創作作品，使台東地區也能和西部或北部地區同步，展現文化藝術的豐沛活力。

此刻的台東文化中心扮演著極為重要的文化藝術傳承的舵手，讓各類藝術活動都能得到展覽的意義和交流教育的多項功能，而新藝術的呈現，更是台東文化中心時期非常重要的藝術活動，因此使台東地區的藝術文化風貌，展現了豐富且多元的價值。

除了文化中扮演著重要的角色之外，台東地區各級學校相繼成立美術班，更是一個文化藝術培育的重要搖籃，而台東地區從小學至大學的學習過程中，有台東大學附設小學的美術班，新生國中的美術班、台東女中的美術班，以及台東大學的美勞教育系，（2006 年後改為美術產學系），這些美術專班的設立，不僅提供了台東地區學子學習的場域，同時也帶動著年輕學子投入藝術文化活動的活力，而這些年輕藝術種籽，在台東各角落普遍地灑下了藝術新的種芽，使台東地區也培育了不少傑出的藝術人才，留學國外或高學歷的藝術工作者，創作者和研究推廣者為數不少，這些都是在地方文化中心和地方文化藝術政策的推動下所得到的成果。

(五)美術館的新時代與文化政策

台東美術館的興建，乃在於徐慶元縣長和林永發文化局長任內非常重要的文化建設，其目的乃鑒於台東地區人文風貌豐富多元，地方文化特色突出，加上台東必須發展無煙產學，自然環境的優越之外，也必須有文化藝術的内認來充實。台東美術館的建立確實是台東地區一項深富指標意義的工程，預計於 2007 年底完成第一期工程及營運，這也是台灣除了北、中、南有國立和市立美術館之外，縣級單位有美術館的縣市，台東縣乃是第一個，肩負歷史使命。

而台東美術館也將以南島原鄉和樸素藝術為主軸，使台東地區不同風貌的藝術得以受到最大的肯定和尊重，且有機會成為美術館的典藏，這也是台東地區值得驕傲的一項文化藝術建設。

此外，台東地區地方文化館的成立及營運，也是一個拓展文化藝術觸角的場域，都蘭的新東糖廠、台東美濃藝術村、台東鐵道藝術村，布農文物館、稻米博物館、金針館等，一一都是台東地區如春筍般相繼成立的文化藝術館，而台東故事館也一並營運中。台東從早期的移墾社會至 2000 年後的人文薈粹，而台灣人的驕傲，誠品書店也於 2007 年 9 月 29 日開幕營運，這些無不歸功於前人的努力與遠見，台東美術的發展，

曾興平 鄉情 1989年 水彩

林朝堂 鄉情 1989年 水彩

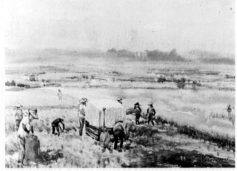

陳甲上 秋收 1976年 水彩

陳英忠 東河橋 1968年 水彩

歐陽文 望鄉 1961年 油畫

台東縣立文化中心郎靜山攝影回顧展開幕剪綵

1953年陳興泉雕像情景

也期望在全體縣民的用心之下，展現新的里程碑。

有關於本文藍色有疑慮之處依誠品書局於 2007 年 9 月 29 日開幕營運，台東故事館一並營運中。

二、台東縣原住民篇

(一)台東縣史前文化與原住民

台灣史前文化的發展，根據考古學家調查與發掘，證實開始於五萬年，延續距今二、三百年前，這一段悠遠的歷史中，台東縣是史前文化重要的舞台，台灣最早的「長濱文化」就位於台東縣的東海岸地區，約從五萬到距今五千年前，主要有八仙洞及小馬洞穴遺址，當時的史前人類以狩獵採集維生，已懂得使用「敲製」石器，屬舊石器時代文化。

接著於五千至四千五百年前的新石器時代早期，進入農耕階段，卑南遺址文化層下層出土的石鋤、石斧等石器可為代表，直到三千五百年前，新石器時代晚期，演變成為卑南文化、麒麟文化、花崗山文化，其中卑南文化遺址發掘出大量石刀、石杵，考古學家推測已有小米、陸稻的種植。

一千五百年至二百年前，東部地區的「靜浦文化」，於東海岸靜浦地區及台東縣小馬洞穴遺址上層均發掘出不同種類的陶器，經比對與早期阿美族人製作的陶器，無論是做為宗教祭儀器物或日常生活用具，均極為相似，推測與阿美族祖先應有關聯。[1]

2003 年舊香蘭遺址受到杜鵑颱風侵襲後，埋在砂丘底下的史前文化層因而露頭，史前文化博物館獲報後前往搶救挖掘，持續至 2005 年 2 月結束。持續進行搶救發掘，出土了石板棺、陶片、石器及骨角器、散落的琉璃珠、鐵渣等，包括青銅刀柄模具、石板蛇紋、陶板蛇紋、廢棄琉璃珠等，它的發展時間距今約 2310-1240 年。「第一，在遺址上出土的部分陶器、石器及骨角器上出現百步蛇紋飾，這項具體證據證明這遺址和原住民文化可能有直接的淵源。第二，這遺址文化層內出現隨地散落的琉璃珠及鐵渣，證明這遺址可能曾經是一個金屬器及琉璃珠的製造場所。第三，這遺址出現鑄造金屬器的模具，證明這遺址可能也是台灣史前製造青銅器的工廠。上述這三項證據，在台灣原住民文化起源的研究上，以及台灣史前文化及原住民文化的工藝技術研究上，有舉足輕重的地位。」[2]

無論是小馬洞穴遺址出土的陶器或舊香蘭遺址上的石板蛇紋、陶板蛇紋、廢棄琉璃珠等，屬於台灣史前時期的鐵器時代，與現代原住民族群中的阿美族、排灣族或魯凱族的傳統文化表現，均有相當高的關聯性，連結起史前文化與現代原住民文化之間的模糊空間。

(二)部落與日治時期原住民的藝術

　　台東縣有七個原住民族居住，民族文化豐富且多元，從各族獨特的原始藝術型態與圖紋發展來看，其起源多半與宗教信仰有關聯，從流傳的口述記錄或故事中，可以窺見其中的奧妙，與藝術品之間頗為傳神。

　　傳統上以排灣族、魯凱族、卑南族人擅長雕刻、陶藝，有紋手的習俗，雅美（達悟）族人雕船，阿美族木、石板雕刻，布農、噶瑪蘭族人則以實用雕刻及香蕉織布等特殊手工藝表現。

　　過去在部落時期，人類以紋身及「身體裝飾」來分辨出「我群」與「他群」，如果身上裝飾的是熟識的圖紋，就是自己人，而非敵人，紋身通常在手臂、手腕、臂部、背、胸等身體部位進行「刺青（紋身）」，施行紋身的工具極簡易，包括竹片綁上從橘或柚子樹採下的尖刺、小刀和一個內裝煙灰或龍葵汁液的竹管。紋身圖樣有十字紋、交叉紋、菱形紋、箭頭紋、山形波浪紋及人形紋等。紋身習慣比較多的民族，包括排灣、魯凱、卑南族。

　　傳統的雕刻，以部落時期遺留下的土板村包頭目家祖靈屋內的「zugers」一板雕為例，被當成東排灣的三寶之一，據說這是包家歷經部落、日治期間，多次遷徙後僅存的古文物，上面浮雕的百步蛇及人型圖像是祖靈的化身，因此部落裡的大事或祭儀，都在此請示。[3]

　　魯凱族達魯瑪克（大南）部落集會所內，部落期原有許多板雕（1967 年被商人收購），分別是祖靈和部落信仰的太陽之子（smaralai）、尊敬的女巫（dalapan），araliyw 則是達魯瑪克最重要的頭目，這座人像紋板雕，頂上頭冠刻著 langi（菊花）和 sivare 飾物，額頭上鑲上了一排貝殼圓片，象徵能力高強的祖靈。

　　至於另一項獨特的雅美（達悟）族拚板舟雕刻，族人的圖紋裝飾結合了大自然觀察及傳統，使用傳統圖紋包括人像紋（daudauwu）——據說雅美族人為了紀念曾經教導他們種植、造船及捕魚的一名勇士。太陽紋（martantala）——刻在船隻上的放射狀紋樣同心圓，又稱為「船眼」，及模仿大自然海浪的形狀加以簡化而來的波浪紋，再分別以自然的紅、白、黑等塗料於船體上，富有強烈的民族文化色彩。[4]

　　上述這些原住民藝術作品，從舊影像資料及博物館收藏中仍可以尋出脈絡，日治時期，留下許多雅美拚板舟的圖片，與現在所見差異不大。當時的台東廳設置了「台東廳鄉土館」（光復後 1946 年改為「省立台東鄉土館」，即現今台東社教館，1969 年進一步在社教館下附設「東台歷史文物研究中心」，並在中研院民族所的協助下，整理了相關的史前文物標本與原住民文物陳列，對外開放，提供預約參觀）[5]，部分相關文物 2003 年移交給國立台灣史前文化博物館典藏，這批民族學文物，涵蓋排灣、魯凱族橫樑板雕、人像木雕，雅美族陶偶、蘭嶼木雕羊，布農、阿美族獸皮衣、長衣

及日常用品如煙斗、木梳雕刻等,可想見當時原住民傳統藝術形式。

此外,原住民藝術型態以樸素作品為多,原因在於以往原住民在農漁工作忙碌後,做些手工藝自娛愉人,或者在成長期必須於集會所內,集中學習手藝有關,原住民擅長取材自然物,因而木雕或竹雕手工藝品很發達。

很多老輩的原住民雖然沒有受過現代藝術教育,但是自然地會以熟悉的素材如木頭、黏土進行創作,例如木雕作品或陶甕、陶偶等,題材不出生活經驗、民族文化或者傳說故事等,充滿生命力與樸拙之美,同時也可探索原住民藝術的原創性與動力。

(三)民國時期的原住民藝術

1945 年台灣經濟發展躍進,原住民面臨了生活與文化巨大衝擊,傳統文化步入蕭條,自信心喪失,在大環境變遷下,原住民的文物一度僅淪為博物館的陳列品或古董商蒐刮的對象,少數從事傳統原住民藝術創作的工作者,也僅能靠著複製傳統的形制或手工藝販售賺取微薄工資糊口,陶甕與木雕是其中最重要的兩種藝術類型。

陶甕在排灣族、魯凱族原住民的心中,地位十分崇高,象徵著祖靈與財富或地位,依其形制、圖紋還發展出嚴謹的分類,頭目貴族、平民階級各有不同使用限制與用途。

1960 年間台東縣原住民陶藝發展,幾乎僅靠著少數陶藝家,如平埔結合卑南族血統潘等那、潘濟仁父子製作仿古陶甕供外界收藏。近代陶甕的製作經過復振,藉由現代陶藝技巧,除了排灣、魯凱族外,卑南、阿美、布農等族都有族人製作,已經是屬於跨族群、產業化經營的項目。

現代的陶藝面貌多元,原住民地區學校如介達、新興國小推動傳統陶藝教學,創作題材除了原住民傳統狩獵生活外,也不乏現代簡潔或抽象造形變化的追求,例如布農族的「將」——余富來、卑南族的「喀大德伴・包哇」——盧華昌、排灣族的「諸推依・魯發尼耀」、「山人」——曾文財、魯凱族的「Kalasiqane」——麥承山、「Aulin」沙桂花等人。

1966-1970 年間,台東縣原住民的木雕活動,也僅有零星的立體雕刻出現,部落族人在生活壓力下紛紛遠赴都會區工作賺錢養家,喜愛木雕工作的原住民,如排灣族的林新義、阿美族的「E-Dai」王信一,在年少時期分赴苗栗三義等西部縣市學習佛像雕刻和商業性木雕技巧,傳統木雕雖然面臨青黃不接的階段,但是已經隱然埋下新的木雕創作種籽及表現方式。

阿美族的雕刻家袁志寬則首開風氣,靠著從小對木雕的嫻熟,加上沒有如同排灣族傳統圖紋的包袱,在馬蘭地區製作奇木桌椅工作並在花蓮亞士都大飯店的裝飾工作延續了傳統木雕生命,並大膽地展開創新的造形,為原住民近代木雕表現立下了新視野。

阿美族木雕家袁志寬的「祖先圖騰」作品

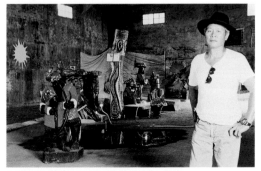

阿美族木雕家林益千與其作品

排灣族木雕家朱財寶

在日治時期就擔任警察的東排灣族高新發，光復後因擔任警察的薪資，無後顧之憂，閒暇之餘游走於傳統及融合族群文化的特殊木、石雕創作，在地方引起相當注意，不但吸引喜愛木雕的原住民新生代從事木雕工作，也嘗試為原住民木雕打開了一條新道路。

1980 年起，原住民意識抬頭，各族群文化復振的工作紛紛展開，木雕、陶藝工作者在從事實用性藝術工作之餘，開始嘗試雕刻、製作自己想要表達的作品，同時有能力去思考原住民的藝術未來發展等問題。

台東縣原住民木雕風氣大開，木雕菁英從各地崛起，以袁志寬的兒子Eki（林益千）、卑南族的哈古（陳文生）、Sawaant（初光復）、陳錦美、陳正夫姊弟及東排灣族的Sabali（朱財寶）陸續登場，展現新時代的木雕面貌。他們一方面靠著製作原木桌椅加工維生，接受縣內外企業家或公司行號委託，在大塊木頭上進行加工磨光，然後於表層飾以裝飾圖紋雕刻，當成辦公室的主要擺設，一面Eki與哈古以族群文化為背景，開始嘗試進行木雕創作，並凸顯出個人強烈風格，木雕藝術邁入繁花盛開時期。

1990 年間，無論從事實用性藝術或創作的台東縣原住民藝術家大量崛起，以木雕及陶藝為多數，陳春和、Siki（希巨蘇飛）、Jajuwan（古武夫）經過學院式訓練的陳冠年、吳信和及在外習得木雕技巧的林新義等人才也返

鄉展示所學，出身於卑南族的陳冠年不但創下光復後全台原住民就讀美術科系的首批人才，在地方也是很早接受國立藝專美術科專業訓練的人才，1993 年 12 月配合全國文藝季卑南猴祭活動，以卑南族文化背景，展出數十幅油畫作品，隨後於台東社教館再度舉行個展，掀開原住民制式美術學院教育一頁。

（四）近代原住民藝術表現

1995 至 1997 年，台東縣也是當時全省第一座原住民文化會館興建完成，經文建會選定為全台公共藝術示範點，80 年代崛起的木雕家菁英，林益千、陳文生、初光復、朱財寶及陳春和等加入製作會館的公共藝術，包括木板、石雕創作，共同進行「集體創作」工作之餘，彼此切磋技藝。

卑南族木雕家陳文生（哈古）與其作品

位於延平鄉的部農文教基金會也在 1995 年成立，1998 年起以每年舉辦原住民創作展方式，推展原住民現代藝術。布農部落邀請了許多原住民藝術家擔任「駐村藝術家」，1998 年來自豐濱地區的阿美族藝術家季·拉黑子及卑南族的「伊命」首先推出主題「山與海的呼喚」，兩位藝術家大量運用石板、漂流木素材，抽取各族群文化象徵及傳說、圖紋等進行現代創作。1999 年以「山、海、太陽光」為主題，分別由南排灣族「撒古流」的戶外鐵板雕刻〈文化的樑〉、南排灣族「伐楚古」的戶外石雕裝置作品〈殘垣〉、阿美族 Eki 的大型木雕〈歸鄉〉、

卑南族木雕家初光復

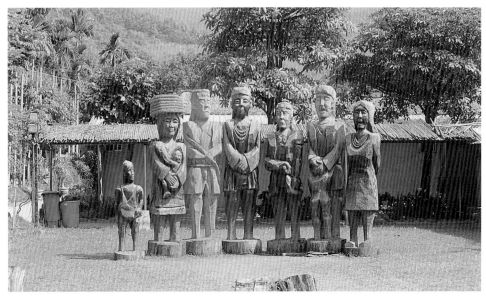

布農族木雕家烏滾的作品「中央山脈的守護者」

季・拉黑子的戶外石雕裝置〈起音〉等展出，作品並永久陳列的園區裡。2000 年再度以「長虹的跨越——原住民創作聯展」為主題，展出布農族「烏滾」的大型木雕〈中央山脈的守護者〉、排灣族「阿旦」的鋼板、石材、木材多媒材創作〈重生〉，雅美族藝術家「飛魚」（黃清文）的油畫及裝置個展〈金色年代〉及「阿亮」的生生不息大型陶土牆創作等。

其中拉黑子在 2000 年台灣參與全球迎接千禧曙光，特別設在太麻里海邊的現場，豎立起他的巨型木雕作品，做為意象標誌。這年的 4 月布農部落內設置的藝廊開幕，魯凱族的「里歐諾」以「消逝的長虹」為題，首展紋面老人攝影作品。6 月則是阿美族藝術家 S iki（廖勝義）以「沙勞巨人與小水鬼」為題展出木雕作品。

這些藝術家們在資訊與技藝有彼此交流學習的機會，藝術家在布農部落藝廊及園區內以藝術聚會，於當地生活創作，用不同的媒材、豐富的生命閱歷進行交流，不少藝術家更利用傳統元素進行多媒材的創作，例如陶藝、鐵雕、攝影、裝置藝術等，一時之間新面貌繁花並茂，相得益彰，對於台東縣原住民藝術發展或提升也具有相當助力。

2000 年台東縣原住民嘉年華會，正式列入大型木雕創作，邀請了縣內外木雕家哈古，台東縣的原住民藝術家如「阿水」——陳正瑞 Eki、siki、等人在體育館前廣場進行創作。2001 年第二屆台東南島文化節，則以台東縣木雕藝術家為主，涵蓋老、中、青三代進行集體創作，包括陳文生、初光復、盧華昌、林德旺、朱財寶、林益千、林建順、王信一、陳正瑞、黃約瑟、黃烽彰、黃忠、羅忠早、利幸陵、林志明、廖勝義、陳建宏、劉金輝、胡光輝、古武夫、古勒勒、潘明德、陳捷元、賴進龍、高建成、林泳輝、陳德松、劉新男、安德魯、陳武勝、阿旦、張威光、曾文財、羅安聖等，共計

二十一位立體雕刻、十三位板雕家，這個
時期台東縣原住民藝術家們充分與外縣市
各地藝術家交流創作。

2002 年包括聖惠、愛琴等人以「意識
部落」之名，透過當地木雕家 siki 協助
下，在東河鄉金樽海灘聚集搭建棚子共同
生活，並撿拾漂流木依山形地勢進行創
作。藝術家們從原住民生命中的經驗，感
恩及敬天謝地的內涵，由合作代替競爭，
他們白天創作、看書、彈吉他，除了自己
的作品外，不時也協助同伴工作，晚上則
進行「生活分享」，以回歸最真的自我認
知，反省內在成長，幾乎做到了完全拋棄
了名利及權勢的地步。（見維巴里 2003）

「意識部落」的裝置藝術作品

　　在金樽創作的藝術家不僅跨族群，包括台東縣本地的阿美族 siki、徐淑仙、范志
明、「豆豆」—石英媛，卑南族見維巴里（張見維）、雅美族「飛魚」（黃清文）、排
灣族伐楚古等，連美籍音樂家「史考特」也加入他們。

　　2002 年 10 月台東縣文化局舉行第一屆「都蘭山藝術節」，「意識部落」大部分原
班人馬 siki、徐淑仙、范志明、「豆豆」—石英媛，見維巴里（張見維）、「依命」（林
志明）、飛魚（張清文）、屏東縣魯凱族安聖惠、花蓮阿美族「達鳳」、排灣族伐楚
古及外縣市的漢族「阿保」、客家媳婦「饒愛琴」等，另外加入了 eki、「阿水」-陳
正瑞等人，十餘位原住民藝術工作者，他們利用漂流木及自然物，組合各類藝術品，
假都蘭舊新東糖廠廠房，進行裝置藝術創作。

　　「意識部落」的裝置藝術家們擅用漂流木及自然物，組合各類富有大自然生命力
的創作，例如聖惠在都蘭舊糖廠的牆面漂流木裝置，無論造形或氣勢，展現了藝術家
與大自然結合寬闊的胸襟，惟藝術家們多半對於這些相聚生活創作經驗或裝置作品，
多半展現了無所求與豁達的態度。

　　「意識部落」在都蘭舊糖廠的藝術裝置作品，引起許多迴響，文建會主委陳郁
秀、學者蔣勳、謝里法等先後來訪，都給予很正面的迴響。2002 年 12 月第三屆的台
東南島文化節舉行，「意識部落」的裝置藝術家們有新的發揮舞台，將漂流木的裝置
藝術帶到活動主場地——史前博物館側廣場去展示，唯所應用的大都以露天或野外
「搭廬岸」（野外工寮）方式呈現。[6]

　　2006 年夏天，「意識部落」進一步在台東縣府、東管處的協助下，於東海岸伽路
蘭休憩區舉辦「手創市集」，藝術家們堅持原初的「手創精神」，利用天然物的漂流

達悟族素人陶藝家夏本尼灣製作陶偶

排灣族木雕家陳春和與他最作創作「巫師與百步蛇」

布農族素人木雕家余謙成的作品－布農族夫婦

木、椰殼和天然素材或環保回收物，表達首創概念。同時將自行設計製作的手工藝、藝術作品做露天展示販售，夜晚來臨，在徐徐的海風吹撫下，藝術家們彈著吉他，唱著原住民歌謠，十分有異國風情，新型態的藝術市集結合觀光行銷，為原住民藝術拓展一處新的局面。

參與的藝術家為：「飛魚」的皮飾、椰殼裝飾，范志明的玻璃瓶風鈴，伊命的木、石雕，「見維巴里」的漂流木製作漂鳥，「哈拿‧葛琉」的編織布，「達鳳」的小刀飾物，「阿水」的漂流木童玩，「豆豆」的彩繪玻璃瓶罐及饒愛琴的手工絹印等。

2007年7月第九屆台東南島文化節，再度舉辦巨型木雕創作，邀請老、中、青三代台東縣原住民木雕家參加，包括「哈古」陳文生、「沙巴里」朱財寶、「E-Dai」王信一、黃約瑟、「玖將」黃忠、古武夫、「烏滾」胡光輝、吳信一、「古勒勒」黃震峰、阿旦、陳德松、利幸雄、陳建宏（哈古之子）等。23日舉行啟雕儀式，由卑南族耆老林清美進行祈福儀式，再由哈古象徵性啟雕，正式展開為期六天的雕刻工作，木雕家們在高2.5公尺、直徑1公尺的烏心石木頭上，依自行設計的造形雕刻，「玖將」黃忠刻〈吹鼻笛的排灣人〉、古勒勒刻出〈排灣三寶〉等題材。

（五）結語

部落時期，台東縣原住民藝術的演進源自宗教信仰的核心，由儀式器物演化成為藝術品，例如祖靈板雕、陶甕

等，都有其脈絡可尋；光復後原住民美術的變遷，則受到社會環境影響頗大，陸續成立的文化中心、布農部落，各鄉鎮文物館等文化機關提供展示場所與演示空間，活絡了藝術創作，而近代文化政策推動，像是南島文化節、都蘭山藝術節及「手創市集」，更促成多元發展的面貌，間接地也帶動起在地的藝術風氣。從史前

阿美族素人畫家范村信的油畫作品 童年 1999年

文化發展連結原住民族文化之豐富面相，台東縣原住民藝術發展累積了許多能量，也証實蘊藏於部落的藝術潛力與空間極大，擁有立足「南島原鄉」的優勢。

三、書畫篇

（一）前言

　　文建會在 2002 年由謝里法教授策劃編印台灣美術地方發展史全集，因此有了《台東地區美術史》的出版。位處台灣偏遠地區的台東，終於有機會在美術史上發聲，呈現後山美術特殊的一面。

　　誠如謝教授所說：「過去百年歷史中，台灣只有一扇大門開在台北，任何地方想走出台灣，或任何人前來台灣，以及任何觀念輸入台灣，都需經過台北的門。」[7]

　　然而在社會的演變，地方主義及國際化的思潮之下，更凸顯在地發聲的重要性，先在地化，發展地方特色和風格，才有國際化的可能。因此在文建會和台東縣政府文化局的努力下，完成第一部較完整的台東美術史，開啟了台東美術與外界接觸的第一步。

　　台東地區在自然環境和人文發展上有其特別的地方：在自然環境上，屬菲律賓板塊和歐亞板塊擠壓出來的山海地勢，造成熱帶、寒帶、高山等多種植物的林相，豐富而多元，像「利吉混同層」的特殊景觀，讓台東擁有美麗的東部海岸景觀及蘭嶼、綠島兩顆海上明珠；在人文發展上，台東擁有多元族群，閩南、客家、原住民（包括阿美、卑南、布農、魯凱、排灣、雅美、平埔等族），以及眾多外省第二代（大陸移入和原住民結婚者）和外籍配偶等，原住民族群自成文化系統，無論禮儀祭典或藝術，各具特色，繪畫、編織、工藝、雕刻，各有擅長。其中蘭嶼的雅美文化更是世界獨一無二。台東也擁有豐富的史前文化，在台目前發現一千二百處的文化遺址中，台東即

圖1　都蘭遺址孕婦石（林永發攝）

有二百多處，將近五分之一，由 15000 年前到 5000 年前的長濱文化更是舊石器文化代表，海岸的麒麟文化、卑南文化、三和文化、香蘭文化、巴蘭文化等多處所出土的石器、玉器、鐵器、陶器都可證明台東先民的智慧（圖1）。

各個族群發展不同的文化，又互相融合，不但通婚、共同生活，阿美族及卑南族也有人信仰道教、佛教，參與元宵節炸寒單爺的活動，與漢人信仰的神明繞境遊行；漢人亦參與原住民的文化活動，只要縣內有大型活動、喜宴慶典，亦都會邀請原住民參與。政治上，原漢亦能融合，不會排斥，能以民主方式產生政治領導人，所以台東居民基本上地域或種族觀念較為淡薄，不管是原住民、本省籍或外省籍，都不會受到排擠或歧視，原住民也能當鄉、鎮長和縣長。

台灣的開發從荷西、清朝、日治到民國以來，基本上是由南而北，由西而來，台東因地處邊陲受到交通的限制，成為台灣島的後山（圖2、3）。自古以來被稱「寶桑或埤南」，1875（光緒元年）台東才正式設立官署（卑南廳），1887（光緒十三年）劉銘傳奏設改為「台東直隸州」，清末廢除漢人禁令後才有大批漢人遷入台東。但早在漢人未移入之前大部分為原住民居住，尤其以卑南族、阿美族、布農族居多，尤以卑南族勢力最強。[8]

日治時期，台東大量開發農地，設立糖廠，種植甘蔗，開發香茅、草藥等經濟作物，需要大量人力，促成台南、嘉義、新化等閩籍漢人遷入台東。大正二年，學校實施日治教育，課程設有圖畫科，[9] 正規學校開始有正式的美術課程，隨著教育普及和經濟交通的便利，學校美術老師開始植耕美術教育，如新港小學校橫手信江，同時日籍畫家也由日本本島到台東來創作。如昭和十四年，東京美術工藝社出版發行台東名勝畫作，即是阿騰秀一所創作的油畫作品，1945 年日本投降，國民政府接收台灣，1946 年台東縣政府成立，政府的教育文化政策有了大的轉變，來自西部拓墾的漢人大量移入。1949 年國民政府撤退來台，大批公教人員到公家機關服務，其中有些書畫專長的人來台東，將傳統書畫的種子散播開來。台東師範正式成立後，先後有六位在大陸受過西方美術教育專業的老師到台東任教，他們的創作及教學對台東美術發展發生很大的影響。

1948 年政府將日式建築武德殿改成台灣省立台東圖書館，1955 年改為台灣省立台

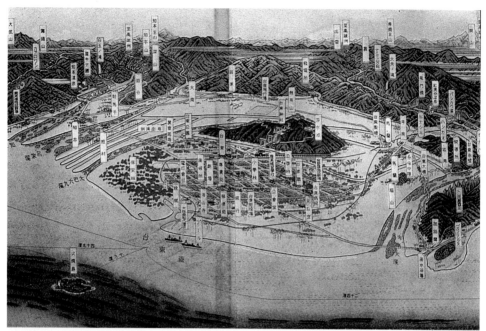

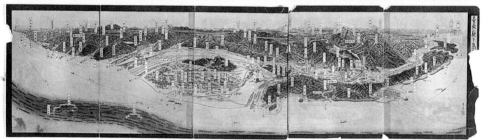

圖 2、3　日治時期台東地圖

東社會教育館，開始有一個政府機關較正式的展覽場，公辦美展和名家作品才能有較好的展出場所，台東社教館兼花東兩縣的社教業務，加上 1960 年以來中華文化復興運動，對傳統書畫推動不遺餘力，影響很大。

　　1971 年台灣退出聯合國，鄉土文學思潮興起，洪通、林淵樸素藝術家受到重視，台東原住民藝術家陳文生（哈古）、初光復（Sawant）等人亦受到國內藝術界的重視，激發了林益千（A Ki）、陳正瑞（阿水）等許多原住民創作者投入原住民藝術創作的行列。

　　1984 年台東縣立文化中心成立，縣級地方政府有正式的預算和編制推動文化工作，提供了在地藝術家表演的舞台。為了凸顯地方美術的特色，許多原住民的藝術創作者也受到鼓勵。台東的美術文化觸角更伸向國際，辦理南島文化節、都蘭山藝術節，文化局變成台東與太平洋語系國家交流的平台。

　　1994 年文建會推動社區總體營造，2002 年地方文化會館的計畫，發展在地的特色

和需要，結合產業觀光、環境，使美術創作表現更加多元，具有內容特色的展出空間不斷增加。如台東鐵道藝術村、都蘭糖廠、月光小棧、池上稻米原鄉館、成功原住民會館等，對台東美術環境都產生關鍵性的變化。

文化局成立後，政府主導文化政策的組織編制有所調整，文化主管任用更有彈性，公務系統體制外的企管人才或創作者亦可進入藝術行政領域，美術發展發揮更大空間，各種藝術活動也有跨領域、跨界、跨行的傾向，書畫的風格也變成更加豐富、多元而寬廣。

(二)傳統書畫在台東的傳播與發展

傳統書畫在台東的發展，比起西部較為緩慢，大概可分為三個階段。第一階段文人雅玩時期（1895-1945），清末日治時期，書畫只是少數文人雅士收藏欣賞；第二階段教育推廣時期（1945-1990），國民政府來台之後，學校和社教機構配合政府反共政策及中華文化復興運動，以移風易俗為目標推廣全民藝術教育；第三階段政策與發展時期（1990-2006），國民政府解嚴，社會政治、文化鬆綁，文藝創作思想開放，文化主管機構、中央文建會與文化局相繼成立，透過預算、執行，推動節慶活動、社區總體營造、文化會館等文化政策，使得傳統書畫發展等，傾向多元形式的呈現。

1.文人雅玩時期（1895-1945，清末日治）

光緒年間（1875）之後，清朝在台東設立卑南廳，清朝官方開始經營台東。根據胡鐵花《台東州訪冊》的紀錄，當時人口約兩千，集中在台東寶桑、馬蘭，縱谷區內里瓏（關山街），萬安莊、大坡莊等，日治時期（1895-1945）漢人才漸漸移入墾荒，1898（明治38年）台東廳已有二千三百七十五人，大部分來自福建和廣東。1945（昭和20年）第二次世界大戰結束後漢人已有五萬二千一百五十三人，但日治時代大都為墾荒農民，參與藝術文化活動較少，如連橫《台灣通史》所說：「海桑以後，士之不得志者競為吟詠，以寫其不平之氣，而潛心書畫則少。」雖然在1925年台東成立寶桑吟社，亦偶有詩畫活動，但屬文人雅士賞玩性質。

（1）宋家收藏：宋安邦（1873-1937）生於屏東萬巒。甲午戰爭後投筆從戎，曾升任統領幫辦，日治時期1923年舉家遷到台東新港定居，開設永利商行，宋家三代從政（宋安邦、宋子熬、宋賢英、宋文英父子當過鎮長、副鎮長）經商之餘以書畫會友，家中藏有曾任卑南區長張之遠（1859-1944）書法（圖4）。1931（昭和6年）曹秋圃在東台灣新報辦理書法個展時所書的中堂，日人西鄉隆盛、華山的書法，以及日人所做的水墨梅花、山水等作品，目前尚有數十幅分散於子女手中，作品風格大都為古典文人書畫風格表現，淡雅之趣味，有清代四王之遺風。宋安邦本人書法創作豐富，如楷書（圖5、6）筆力勁挺，風格古雅，有書卷氣。都蘭新東糖廠保存有日治時期書法

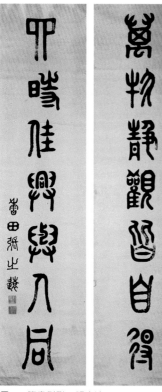

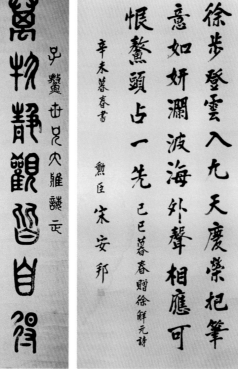

圖4　篆書對聯，張之遠　　　　圖5、6　楷書中堂，宋安邦，宋家收藏

圖7　和氣　未屬名　　　　圖8　致祥　未屬名

墨蹟〈和氣〉（圖7）、〈致祥〉（圖8），未屬名但筆墨暢快，結構自然而疏朗。

　　（2）學校教育：日治時期的書法教育，學校方面倒較為重視，1898（民治38年）台東公學校設立，一至六年級皆有習字課（後來改稱書方），中學亦有專業老師擔任「習字」課程。民間則有寶桑吟社和張之遠「三畏齋」書房（私塾）指導漢文、漢詩與寫字。至於繪畫方面，大正二年雖有手工圖畫課，但內容以西畫為主，美術教育師資缺乏，繪畫人口不多。

　　日籍畫家村上英夫到台東旅遊創作膠彩畫，當時傳統書畫的創作人口應該不多。值得一提的是，村上英夫用膠彩所作〈瑪蘭社印象圖〉（圖9），用傳統三遠法，移動

圖9 瑪蘭社印象圖 村上英夫 台北市立美術館藏

觀點的構圖將遠處的小黃山、都蘭山、瑪蘭社融成一體，牛隻描寫生動，原住民悠閒在樹下休息，遠景、中景及前景層次分明，構圖富有變化，是難得的佳作。

清末日治時期台東的書畫只是少數文人雅興賞玩階段，作品風格亦都是古典，四君子、山水居多。

2. 教育與推廣時期（1945-1990）

1945 年（昭和 20 年）二次大戰結束到 1990 年，政府公部門的政策和學校的教育功能指標，對台東美術發展、書畫活動產生影響。例如台東社教館的成立，台東師範、台東師專國師科美勞組，台東縣文化中心的成立；中央反共文藝政策，救國團縣黨部皆有參與。1960 年政府推動中華文化復興運動的政策，對台東的書畫造成普及性的影響，並達到深耕書畫教育的效果。

（1）美術教育：1948 年台東師範學校正式成立，大陸藝專畢業的專業教師相繼投入台東美術教育，如呂佛庭（1910-2005）、李淑英（1910-1992）、楊斯慧（1927-）、邱行棨（1911-）、丁學洙（1913-2002）、張志焜（1927-）等六人。其中李淑英與楊斯慧在台東師專服務都超過四十年，培育美術教育師資，李淑英尤以畫竹與花鳥擅長（圖10），楊斯慧以大陸西北塞外風光和蘭石著名（圖11）。

丁學洙在東海國中任教，屆齡退休，在 1987 年之後與台東師院、文化中心、社教館互動頻繁，較為活躍。曾捐贈代表作品四十幅給台東縣政府典藏，很多書畫愛好者

圖10 畫竹一得 李淑英 藝術圖書公司出版（左圖） 圖11 楊斯慧 風雪千里路，江山萬里心 68 × 35cm

都收藏其作品。他的生命中充滿傳奇，
白色恐怖時代曾因思想問題入獄五年，
九十歲才獲得平反補償。其創作自述：
「時時觀察，日日鍛鍊，早晚畫水彩，
二三課餘時間畫素描，如斯日日月月，
歲歲年年，多苦鍛鍊，多觀察或是晨曦
日出，或朝露晚霞或小販童叟，入我畫
篇。」丁學洙藝術創作之勤奮與執著影
響非常多的學生（圖12、13）。美學家
朱光潛曾評其作品：「丁君學洙沈潛性
篤，真性未漓。其所作水彩小品造境深
遠，而著筆平正，設色尤有獨到，無時
下粗獷污濁之惡習，唯恐亦以此而不能
投世俗之所好，斯則丁君之所不應介意
者也。嘗謂藝術家之大戒，在隨俗浮沉
而胸無真宰，非甘寂寞而能冥心孤徑
者，不足以深造自得，丁君其以為然
乎？」（圖14）朱光潛這段文字批評中
肯，切中時弊。

邱行槎先後在台東師範、台東高商
任教。讀過上海美專、北平藝專、陸軍
官校。創作受儒家審美觀影響，結合佛
學、畫意、詩情，表現文人畫簡淡雅適
之風。（圖15、16）

張志焜畢業於成都藝專，1948年隨
軍來台，1961負責遠東日報編輯工作，
1968年轉入教育界，琴、棋、詩、書、
畫、醫皆有所能，講究筆墨情趣，尤以
寫意山水花鳥見長。張光賓形容其「筆
簡形具」（圖17），瀟灑自然，簡約是其

圖12　九十老人丁學洙出外寫生
圖13　丁學洙　日出台東　水墨　135 × 68cm
圖14　美學家朱光潛為丁學洙題字　68 × 34cm
圖15　邱行槎
圖16　多子圖　邱行槎九十六歲所作　70 × 45cm

圖18　曾興平　東海岸之美

圖17　張志錕　大吉圖　105×56cm

圖19　鍾光華　木麻黃　70×45cm

畫風之寫照。師生組成涵虛畫會，帶動水墨創作之風氣。

　　大陸來台六位畫家中以呂佛庭最早，但時間較短，影響不大；李淑英、楊斯慧作育英才，學生遍及全省；丁學洙、邱行棪、張志焜與社會互動較多，台東社教館、史前博物館籌備處、台東縣文化中心都收藏他們作品或為他們辦理全省巡迴展覽，留下較豐富的作品。

　　台東師專改制師院，先後有曾興平、吳長鵬、徐祖勳、鍾光華等書畫創作者進入初教系美勞組任教，這些畫家有承先啟後的作用。第二代作品注入台東本土風情與在地特色，如曾興平（圖18）、鍾光華（圖19）等大部分作品以山海為主題，表現後山意象。

　　書法方面，早期台東師專有張麟生、洪固、何三本、王富祥打下基礎，64級微曦社在社教館及高雄社教館展出，1978年洪文珍到東師任教，任書法社指導老師，邀請校外書法家陳瑞鵬、羅志超、陶金銘、張麟生指導學生書法。台東師專書法社在1984-1987年是全盛時期，每年畢業生在台東師專圖書館、台東社教館及台東縣文化中心展出，書法社經常辦理書法、篆刻研習。

（2）社教單位： 教育與推廣時期台東社教館扮演重要角色，國民黨縣黨部中國青年反共救國團、縣政府社教課，以及台東縣立文化中心對於書畫教育之推廣貢獻良多。台東社教館光復之前為台東廳，1946 年為台東鄉土館，9 月改為台灣省立台東民眾教育館，1948 年改為省立台東圖書館，1955 年改為台灣省立台東社會教育館，不同時期有不同政策和業務重點。[10]

社教館目標在於社會教化，尤其要「移風易俗」，配合國家政令，紀念節日及民俗慶典辦理活動，[11] 所以經常辦理各項才藝比賽，例如作文、反共教育漫畫比賽，全縣書法、素描、繪畫、寫生比賽，花東區三民主義繪畫比賽，交通安全教育書畫比賽，透過書畫活動達到成教化助人倫或移風易俗的目的。1960 年之後注重中華文化復興運動的推動，藉著各種慶祝活動或紀念日經常舉辦象徵中華文化的書畫展覽，例如1964 年慶祝蔣公七秩晉八華誕後備軍人畫展，1966 年全省教員美展，1970 年全省教員美展、總統嘉言名家書法展、全省美展、第七屆攝影展等，1985 年蔣總統經國先生名言書法展、三民主義畫展、文興畫會巡迴展。對於書畫創作風氣之開展頗有助益。

1977-1985 年，藝專畢業本身也是書畫創作者的張光賓館長，在一般館務之外，致力於文藝社團之聯繫、輔導與藝術活動之加強，廣邀北部書畫名家來社教館展覽（圖20），出版書畫專刊，創設青少年文學獎，東區文藝研討會，頗受各界稱道。1985 年張光賓退休，由教育局主任督學羅朝明接任館長，以教育理念大力推動書法，使書畫人口更加普及，推廣組長朱文彬（圖21），總務組長李靜波也都有書法專長，不但舉辦老人書法研習班免費學習，並邀請外地書法家來台東展覽，提供場地補助費用。台東社教館從 1976-1982 每年都與文復會書畫研習會合辦書畫展覽，因此展覽不斷，縣內縣外有許多觀摩學習的機會。

圖 20　張性荃　都蘭山聖境（局部，今國立台東社教館收藏）

圖21　朱文彬　人情事理（左圖）　　圖22　張慶萱　先總統 蔣公東征詩（中圖）　　圖24　陶金銘　隸書（右圖）

圖23　陳瑞鵬　題山海攬翠圖

1984年台東縣立文化中心成立，主要設有縣立圖書館和演藝廳，演藝廳設有二樓展覽空間，首任文化中心主任邱明彥，工作組織設有圖書、藝術、總務、推廣、博物組五組。博物組負責美術展覽與文物收藏，地方政府本身預算較少，大部分仰賴省教育廳和中央文化建設委員會的計畫和政策、執行預算，推動地方文藝季、辦理地方美展、藝術下鄉等，舉辦書畫研習，中山堂的畫廊也提供各縣市書畫家展覽，並辦理縣市巡迴展覽，提供書畫家與民眾交流的平台。台東地方美展是縣內藝術家的盛事，每年均印製專輯，鄭烈和陳建年縣長時期，

每年均親自用毛筆為畫冊簽名，贈送給各界及藝術家。

1981年文建會成立，1981至1990年間文建會有些新措施，例如提倡「全家一起來」親子藝文活動及「美化空間」的運動，台東縣文化中心配合辦理「文藝廣場」，以及台東機場畫廊提供書畫家展出，讓民眾參與。[12]

教育推廣時期，除了社教館、台東縣立文化中心經常舉辦教育推廣活動外，救國團民眾服務社、社教館所屬鄉鎮社教站與民間團體也都參與教育推廣活動，例如獅子會、扶輪社、國泰人壽等團體也都參與兒童和青少年美術活動，對於美術教育不無助益。

圖26　翟家瑞　篆書　　圖25　羅志超　行書

（3）民間團體：1975年社教館館長鄭清源邀請台東書畫界人士座談，決議組成台東書畫研習會，主要成員有張慶萱（圖22）、陳瑞鵬（圖23）、陶金銘（圖24）、董鼎銘等，並請服務於台東縣警察局的陳瑞鵬擔任指導老師，開設書法班。 1976年台東書畫研習會正式成立，公推張慶萱為理事長，陳瑞鵬、趙仁為常務理事，理監事則有董鼎銘、羅秋昭、陶金銘、陳甲上等，並聘請教育局長、社教館長、救國團總幹事為顧問，李建閣、羅志超（圖25）、李建文為名譽理事。研習會成員多為公務人員、退休人士及在校學生，1975-1989每年幾乎都有展覽，台東書法藝術活動開始活躍起來。

繼之而起的是1984年12月正式成立的中國書法學會台東縣支會，會員五十五人。會員有翟家瑞（圖26）、莊有德、李建文、許金龍等。楊雨河理事長除了鼓勵社員參加地方美展、東區書畫展外，亦推廣社員到澎湖、彰化、台中、花蓮、宜蘭、基隆等外縣市交流。

涵虛畫會於1986年由張志焜發起，主要成員有任晟蓀、羅秋昭、陳碧鳳、鄭雪麗、曾維照等人，在台東地區舉辦多次「涵虛畫展」，是1980-1990台東地區水墨創作重要的團體。

在此時期台東師範、台東師專和新生國中美術班，是美術教育師資和人才培育的搖籃。台東社教館和文化中心做推廣及成人教育學習的展覽和研習，而社教館在此時期變成推動美術活動的主要據點，書畫人口由日治時期的少數賞玩普及到一般民眾，使書畫活動成為公教人員文化傳遞，移風易俗、業餘消遣的精神活動。

3. 政策與發展時期（1990-2006）

1987 年中華民國政府解嚴，政治社會文化趨於開放，本土主義、地方主義興起，中央文建會、台東縣文化中心相繼成立之後，2000 年縣文化局成立。中央的政策透過文化局的執行而落實，確實改變了地方美術文化的環境，文建會於 1996 年推動「輔導縣市辦理小型國際文化藝術活動計畫」，協助地方政府辦理藝術節慶，平衡城鄉文化差距。例如南島文化節、都蘭山藝術節、知本溫泉藝術節的舉辦，和 1994 年以來文建會推動的社區總體營造及 2002 年文化會館的設立，加上 2005 年陳其南主委推動公民美學運動，地方主義興起，使台東美術造成多元與質變的發展。

解嚴之後，北部不論是學校或民間的藝術家開始對過去台灣社會的政治環境有些省思、批判的聲音，甚至本土意識的爭辯、反省的意識增加，前衛藝術、裝置藝術流行，台東的反應總是緩慢。大部分的藝術家還是表現寫實的古典表現風格，偶有零星新風格的火花，例如 1999 年王寶貴以漂流木為主的「海枯石爛創作展」，有些作品結合漂流木做水墨裝置。2000 年林怡年自巴黎學成歸來，聯合法、日的朋友三人舉行聯展，台東師院 2000 年也邀請莊普指導少數學生開設裝置藝術課程，但都如曇花一現。後來文化局的成立帶動中央的文化政策下鄉，對地方美術的環境有很大改變。基本上地方的預算都仰賴中央。文化中心成立初期，體制上由教育局督導，經費來源以教育廳為主，圖書館的業務佔大部分。中山堂的展覽廳常有空檔，展覽會亦少有補助，山地文物陳列和保存是 90 年代初期文化中心政策的重點和特色。加上原住民藝術興起風潮，很多預算用在原住民文物藝術的典藏和推廣。但 1986 年左右推動的地方文藝季，鼓勵全國性藝術團體下鄉表演或展出，讓書畫創作及地方美展的推動，鼓舞了地方書畫創作者。

文化局成立後，擴大了組織和預算，編制內有藝文推廣、圖書管理、展演藝術、文化資產等四課(2004 年展演藝術課分為視覺藝術課和表演課)，文化局成了推動地方文化事務的主要單位，文化局從教育單位獨立出來。中央的政策，落實在地方藝術文化的發展。而台東地區民間資源有限，藝術活動又缺乏在地民間企業資助，地方財源困乏，中央沒有經費地方就動不了，有幾項政策影響地方發展：

（1）文化主管人事權的彈性制度：政府組織編制調整，文化局成獨立機構，文化中心主管可能來自教育、政風、地政等不同領域，但 2000 年後不但提高文化局長職等(9-11 等)，而且縣長可以借調或機要彈性任用。例如 2002 年借調台東大學美術系主

任林永發為文化局長，林永發本身來自學術單位，又是美術創作者，透過各種節慶活動，挖掘、肯定在地藝術人才，推動國內外書畫藝術交流，政策上發揮創意，帶動書畫創作風氣。例如 2004 年新春開筆時，邀請工人用怪手寫書法（圖 27）：2005 年狗年請狗來畫梅花（圖 28）。2006 年任用來自民間企業有企管專長的陳怜燕當文化局長，以企業、行銷的手法來行銷文化，管理行政組織，帶進民間更多資源，又造成不同的文化環境。因政府人事權的規定鬆綁，讓地方首長用人有更多的彈性，地方文化美術的發展也更有空間。

（2）各種節慶活動的舉辦：1999 年第一屆南島文化節，2002 年第一屆都蘭山藝術節，2003 年釋迦節、詩人節，2005 年知本溫泉藝術節及其他旗魚季、柳橙季都有書畫活動的配合。例如連續五年都蘭山藝術節的活動，舉行名家海上寫生創作（都蘭山及綠島），日月山海寫生（蘭嶼、東海岸），都蘭山的碑林活動方面（圖 29）邀請國內名書畫家（鄭善禧、李奇茂、李賢文、林章湖、李蕭錕）、詩人（余光中、鄭愁予、詹澈、莫那能）、原住民表演者（阿道、希巨蘇飛 Siki）、書法家（陳瑞鵬、張炳煌、施永華、徐永進、林勝賢）等人歌頌都蘭山。一方面將書畫和詩歌、表演結合，一方面整合觀光、產業、原住民文化和政府其他部門的資源，讓書畫創作者有更多發揮的舞台（圖 30-32）。

（3）地方文化會館與社區總體營造：1984 年文建會副主委陳其南開始推動

圖 27　猴年怪手寫書法　2004　（周敏煌攝）

圖 28　2006 年狗年新春開筆　（黃明堂攝）

圖 29　都蘭山碑林活動

圖 30　鄭善禧　旭日起東海　都蘭山藝術節作品
70 × 45cm

圖31 榮譽縣民李奇茂 溫泉風光 溫泉藝術節作品
70×45cm

圖32 榮譽縣民李奇茂 釋迦節作品（局部）
70×135cm

圖33 稻穀書法（黃明堂攝）

圖34 鐵道藝術村——藝術新展場（葉添進攝）

圖35 台東鐵道藝術村公共藝術吳炫三作品

社造工作，十年有成，因為社造的政策作了許多地方田野調查、人文地景、產業的結合，發掘許多地方人才，書畫的表現也更加多元，例如池上稻米原鄉館是個好的例子，創作者可以用稻子來寫書法（圖33），用蠶絲布來畫水墨，警察局可辦書法研習班。迄今縣內成立十六個館，文化會館的主要目的是就現有空間再利用，就地方的資源、人文產業特色，促進鄉鎮平衡。實施五年來台東鐵道藝術村、都蘭紅糖會館、池上稻米原鄉館、都成了異於文化局的展演場所。台東鐵道藝術村261、265號倉庫，委託給台東劇團經營，定期展出一些具有實驗性或現代感的作品（圖34、35）。

都蘭紅糖會館是九十年前的糖廠，

圖 36　月光小棧　葉添進攝

圖 37　呂俊成　獨奏無絃琴　月光小棧
　　　　展覽作品　70 × 135cm

圖 38　陳衍橋　山城春色　70 × 135cm

2002 年辦理都蘭山藝術節，以漂流木創作，透過陸續主題性的活動，都蘭紅糖會館變成會聚來自全國各地藝文愛好者、國外的音樂美術創作者，原住民藝術創作者，吸引國內藝術家駐村。本來以原住民藝術家為主，近年來更吸引國內名家，如賴純純、撒古流等於都蘭糖廠駐村創作展覽，把現代藝術的觀念帶到台東。

　　都蘭月光小棧也是一個新的展覽地點，為林正盛導演與台東縣政府文化局合作拍攝電影〈月光下我記得〉所留下的電影場景，由東管處委託民間認養。展覽主要以女性藝術家及年輕人創作為主，配合咖啡屋成「小而美」的展演場所（圖 36 、 37）。

　　（4）地方美展的轉型與擴大：台東美展過去以邀請地方上的書畫人士參展為主，2002 年改為有獎金的審查制度，並增加長青組，鼓勵老人及社會大眾創作。 2003 年增加文馨獎，鼓勵美術教育家或對本地藝術發展有貢獻的企業家，如林佑義、朱文華、侯慶鈴、林炎煌、陳勇傳、陳柏?等，並設資深藝術家獎，有邱行桂、張志焜、吳成再（台灣頭）、阮囊、陳瑞鵬、黃嬌等人獲獎，肯定並整理資深創作者的作品， 2006 年增設青年獎，鼓勵三十歲以下有潛力的年輕人，給予獎金。得到前三名三次者給予台東美展邀請資格，並邀請於文化局舉行個展，例如國畫組陳衍橋水墨類三年得獎，2007 年於文化局舉行個人展覽，並補助展覽經費，對在地美術創作風氣頗有鼓舞作用（如圖 38）。

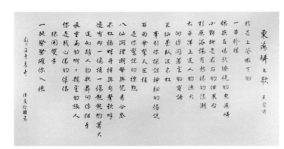

圖40　侯慶銓　東海岸之歌　70×135cm

圖41　無盡雅集水墨走秀（羅惠音攝）

圖39　蕭春生　山居　70×135cm

圖42　台東縣美術館（林永發攝）

　　總之，1990年以後的台東美術，因為文化政策和業務推展，從教育中獨立出來。由於中央預算注入地方，地方主義的興起，政府鼓勵在地特色的發揮，書畫的人口更加普及，而資訊的發達，外來藝術人口移民台東的也不少。政府以文化發展作為施政的重點，增加許多展演場所。政府文化部門以外的機關，如農業、環保單位、東管處、觀光業者都參與文化工作，讓台東書畫的面貌不但蓬勃而且多元。

　　（5）畫會的興起：1968年第一個畫會由陳英忠、孔來福、謝江松等人發起，1975年陳甲上組成清流畫會、張志焜組涵虛畫會，1979年曾興平組東海岸畫會，1985年陳守在組青蘋果畫會，1986年池上蕭春生組黑潮畫會（如圖39，〈山居〉，蕭春生），1995年侯慶銓組後山書法學會（圖40），想聚集本省籍書法愛好者參加，1998年林永

發組成無盡雅集畫會，1998年曾興平、張中元、林永發、張能發組成台東縣美術教育學會，1999年黃東明發起大自然畫會，2001年龔同光、鄭華鈞、羅東雄組包浩斯平面設計學會，其中涵虛畫會、無盡雅集、黑潮畫會三個團體以書畫見長。

目前活躍的三大畫會為無盡雅集、大自然畫會、台東美術教育學會，在縣內外每年均有數次展覽，台東縣政府和台東社教館也都給予相當經費贊助與支持，因此成長相當迅速。無盡雅集偏重水墨發展，2005年於娜路灣飯店慶祝八週年，發表水墨走秀，將書畫作立體的創作或動態展出，將傳統水墨用另一種方式呈現（圖41）。

（6）學校教育的書畫課程：台東師專改制台東師院，1996年美勞組從初教系獨立出來成為美勞教育系，曾興平、林永發、姚惠瀠在系主任任內，書畫課程都佔相當份量，2007年改為美術產業發展學系，書畫的發展轉型為與產業結合。語教系洪文珍擔任語教系主任期間，親自主持書法教學研究計畫，並配合「語文週」辦理書法系列活動，邀請徐永進、陳世憲等名家舉辦吟詩揮毫，造成風氣。接棒吳淑美主任亦是書法創作與愛好者，提倡學生書法教育不遺餘力。師專附小美術班、新生國中、台東女中美術班亦特別開設書法和水墨課程，培育人才。

（7）美術館的興建：徐慶元縣長任內（2001-2005）重視文化藝術發展，2003年台東縣政府編列特別預算一億一千兩百萬元興建全省第一座縣級美術館（圖42）。經過兩年設計，十次投標，2005年10月19日開工，名畫家李奇茂、吳炫三都參加開工典禮並捐贈畫作。座落於台東平原，面對都蘭山的美術館，將以樸素藝術為主軸，預定2007年12月開幕，不但將把台東美術提升到更高的層次，也成為與太平洋南島語系國家對話溝通的平台。

（三）結語

台東的美術發展，事實上隨著政府的政策不斷的在演變發展。從清末、日治時期，到光復後國民政府來台，政府的反共文藝政策及中華文化復興運動，解嚴之後本土的論戰，以及文化中心、文化局的成立，文建會地方文化會館，社區總體營造的計畫，都造成今日台東美術多元而豐富的面貌。但是台東與西部大都會的發展，還是有城鄉差距與阻隔，例如以發展現代藝術為主的台北市立美術館，對台東而言總是有些陌生；又如解嚴之後狹義台灣本土意識的影響，北部某縣市議會決議美術館不能典藏水墨作品，這種排斥水墨的現象，在台東是不會發生的，反而美術創作人口中，書畫仍佔多數，傳統書畫仍為大家普遍所接受。

文化可以豐富一個城市的內涵，藝術可以驗證社會進步的表徵，政府的文化政策可以左右在地美術的發展。近百年來的台東雖然位處台灣邊陲，且政府的政策與資源相對於西部縣市而言，受到相當限制。21世紀以來，全球化、資訊化的結果，縮短了城鄉差距，但相對的地方主義興起，每個地方根據在地的資源和環境，發展其藝術

特色也更加重要。尤其地方自治法成立之後，地方政府有更多發揮的空間，縣市政府本身應該制定屬於自己的文化發展政策，而不只是依附中央，仰賴中央。2005 年文建會推動「文化公民權」的觀念，文化公民權是權利，也是義務。可惜目前只是宣導的層次，還無具體政策，但政府應把文化藝術的需求當作人民生活之必需品。精神生活和物質生活是人生兩個軸心，都需要投資，因此地方政府也應該有自己的文化政策，以及必要的文化預算，而不是一切依附中央政策來執行，應該化被動為主動，發展山海原鄉的自然文化，那麼台東美術史必會開出更燦爛的火花。

　　（本文作者林永發為國立台東大學副教授兼主任秘書／林聖賢為國立台東中學教師、台灣藝術大學藝術行政研究所博士班／林建成為國立台灣史前文化博物館公共關係組組長）

註釋

註 1：劉益昌，史前文化，東部海岸風景特定區管理處，1993。
註 2：李坤修，台東縣舊香蘭遺址搶救發掘計畫期末報告，國立台灣史前文化博物館，2005，頁 208。
註 3：林建成，台灣當代美術大系－－原始、樸素專輯，藝術家出版社，2003，頁 35。
註 4：林建成，台灣原住民藝術田野筆記，藝術家出版社，2002。
註 5：台東社教館，成長歲月－台灣省立台東社教館成立 50 週年回顧徵文徵照專輯，省立台東社教館，註 5：1996。
註 6：林永發、林勝賢，台灣美術地方發展史全集－台東地區，日創社，2003。
註 7：謝里法，〈地方史，地方史觀，地方主義〉，《台灣美術地方發展史全集－台東地區》序文，2002，註 5：頁 5。
註 8：施添福編，《台東縣史開拓篇》，台東縣政府，1981，頁 13。
註 9：施添福編，《台東縣史文教篇》，台東縣政府，2001，頁 53。
註 10：羅朝明，台灣省立台東社會教育館簡介，1983，頁 3。
註 11：同註 7。
註 12：郭為藩，《全球視野的文化政策》，心理出版社，頁 212-216。

參考書目

孟祥瀚，台東縣史開拓篇，台東·台東縣政府，2001.10。
林永發、林勝賢，台東縣美術地方發展史全集－－台東地區，日創社，2003。
毛利之俊原著·葉冰婷翻譯，東台灣展望，台北·原民文化，2003。
施添福，《台東縣史開拓篇》，台東縣政府，1997。
施添福，《台東縣史文教篇》，台東縣政府，1997。
郭為藩，《全球視野的文化政策》，心理出版社，2006。

6 東台灣藝術場域的傳奇

撰文◎張金催

一、花蓮美崙「松園別館」的魅力

　　……有一位住在美崙山邊的女孩，有一次特別單獨約了我出來，說要給我個驚喜，帶我去一個特別的地方，於是我見到了「松園」。那是 1974 年，全花蓮還沒有多少人知道或敢去探訪那荒煙蔓草、原始野趣帶著鬼魅傳說的「松園」。我永遠記得初見那整片松林的震撼。那是初夏的夜晚，整個松林漫漾著從草地升起的迷霧，展露出一種極為超現實的奇異之美。

　　從此，我常常一個人潛進當時還圍著鐵絲網的松園，在靠近山崖的兩棵巨大松樹間，對著美崙溪出海口的太平洋，唱歌、吹笛、寫作、畫畫。一年後的夏天，大學落榜，我再度離開縱谷玉里的家，整個花蓮接納我的就只有這一片清陰不改的松林，我在那裡渡過了那年剩餘的夏天，白天瘋狂的畫畫，夜裡就睡在林子裡的草地上，晴朗的夜晚，滿天鑲鑽的星空透著松針對著我整夜的閃爍，下雨的夜晚，我只能撐著傘蹲靠著松樹打瞌睡，直到雨水沿著樹幹滴進我的衣領使我驚醒，隆隆的雷聲裡，看著電光在遠處漆黑的太平洋上突然閃現一片詭麗的光芒。

　　如果說，每一個藝術家在苦尋的過程中，慈悲的上帝都為他們預備了一把特別的鑰匙去打開一道特別的秘門、進入一座特別的花園。那，「松園」就是上帝為我預備的那一把鑰匙、那一道秘門，門後面隱藏的，是一座永遠屬於我的祕密花園。」

　　　　　　　　　　　　　　　　　　　── 葉子奇，2007「我與松園」[1]。

（一）楔子

　　第一次到「松園別館」是二十三年前（1984 年的初夏），葉子奇（我的先生）帶我去的。當時他叫「松園別館」為「松林」，是他唸花蓮中學時心中的神秘園地。至今印象猶新的是從「松園別館」可遠眺太平洋和美崙溪的出海口及熱鬧小巧的花蓮市；整個小山丘上則是被濃濃密密的松樹枝葉覆蓋著，並伴著喧鬧不已的蟬鳴聲及令人防不甚防的小黑蚊。之後的日子，包括出國旅居紐約十九年，期間，只要我們有機

會去花蓮，我們一定會到松園走走。而每次拜訪松園，總是會從子奇的學弟林正宗〈現任「松園別館」的執行長〉那兒聽得松園的種種變化和發展。林正宗解釋「松園別館」的名稱由來是根據政府早期（約五、六十年前）的文獻記載沿襲至今，常常被誤解是民宿，頗覺干擾。

1995 年從紐約回來，聽説「松園別館」的接管單位花蓮農場想找民間投資將其興建成國際觀光飯店，但還好有民間團體「愛花蓮自救會」抗議，並請命保護老松，所以接管單位只好打消建議，維持原狀。1997 年造訪松園，又聽説退輔會已選定東帝士集團和天祥晶華酒店合作，將開發松園成渡假旅館，又幸虧幾個民間藝文團，例如「國際藝術村協進會」、「青少年公益組織」、「花蓮觀光協會」等不斷抗議，以及熱心民眾等都極力反對，舉行記者會，要求政府舉辦公聽會，並禁止委交財團投資開發，最後終於保留了松園原貌和挽救近六十株老松免於被砍伐的命運。2000 年中旬，松園傳來極大的好消息，即內政部都委會專案小組審查通過「松園別館」為「歷史風貌特區」，接著 2001 年入選「台灣歷史百景」。「松園別館」的重要性從此大大地被提升，地位從區域性的花蓮縣政府「歷史風貌特區」轉變成為被中央政府特別指定保護的國家歷史建築物之一。然而真正對「松園別館」另一更重要實質的發展和助益則應是：同年，「松園別館」獲選為行政院文建會重大文化政策「閒置空間再利用」全國七個試辦定點之一。「松園別館」正式獲得中央專案經費，開始整建松園及辦理各項系列活動。同時間，民間團體及個人自發性也組成「松園之友」，投注心力關心松園發展 [2]。

「松園別館」能有今日的發展，實在應該感謝當時許多花蓮地方有心人士清楚認知歷史建築與文化藝術對普羅大眾和社會的重要性，由於他們的努力不懈，珍惜先人和自然的資源價值，才喚起政府的重視，讓松園起死回生，不僅保留了前人在松園留下的歷史文化足跡，也讓昔日令人怯步的松園揭開神秘面紗，加入 21 世紀文化再造的國際潮流，再領風騷，成為花蓮、台灣、甚至世界上十分特殊性的文化藝術景觀機構。

(二)「松園別館」的男主角：琉球松

2002 年，林正宗特別邀請葉子奇返回松園談談他年輕時對松園的印象，我們年幼孩子們則開心的在松園裡看毛蟲、抓金龜子和聽壁虎的叫聲。但印象中濃密的松林和鋪滿松針的地面似乎逐漸消失了，原來松樹生病了，「松園別館」特地請了「樹醫生」傅春旭（行政院農業委員會林業試驗所森林保護組）幫松樹診斷治療打點滴。

松園顧名思義即和松樹有密切的關係，琉球松是松園的主角，樹齡約七、八十歲，或有人認為近百歲。位於美崙山東南角的這片大松林，是外來物種，原產地在琉球，別名八重山柏或紅松柏。美崙山是花蓮市市區最高的山，高 108 公尺，屬丘陵

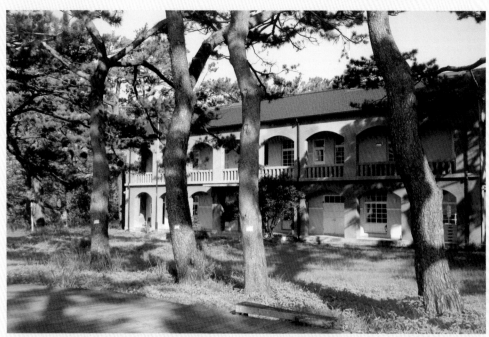

「松園別館」的折衷主義日本式主體建築，為兩層洋樓，兩側拱廊加上巴洛可風格、日式瓦頂，東西合併十分具有特色。（張金催攝影）

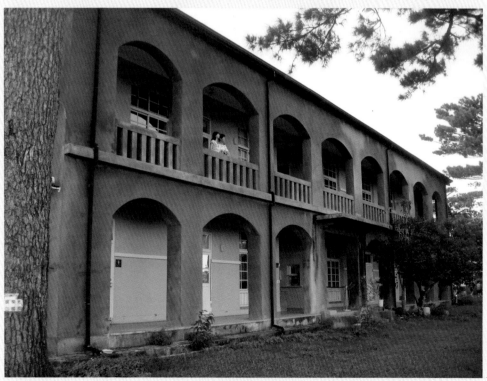

在挺拔高狀的老琉球松環繞下，「松園別館」特別顯得典雅優美和恬靜。（葉子奇攝影）

地，位於花蓮市東邊，可居高臨下，俯瞰整個花蓮市，是花蓮市的地標和看家山。琉球松和台灣原生種的馬尾松與台灣二葉松，葉子都是兩針一束的，一束中有幾根針葉是松樹分類的重要依據。松科植物屬裸子植物，與恐龍世紀同時代。1903 年日本人將琉球松引進台灣，樹形高大，生長迅速，全台到處可見，但以北部居多。根據「松園別館」資料，花蓮市的琉球松是 1921 年來自日人攜帶至台的毬果所栽種而成的，（但林正宗說亦有人認為是日人攜帶幼苗至台種植的），具有抗鹽耐風定砂的特性和功能，所以十分適應花蓮的靠海環境，長得又快又好【3】。

可惜 1983 年左右，台北縣石門鄉的松樹突然開始變紅、生病、萎凋、死亡，台大教授才發現「松材線蟲」已從日本木材進口，跟著媒介蟲「松斑天牛」的蛹侵入台灣。「松材線蟲」與人體內的蟯蟲是同屬，只是體積需透過電子顯微鏡才看得清楚。松斑天牛的幼蟲以松木為食材，而「松材線蟲」則喜歡寄生在松斑天牛的幼蟲上，到處遊走松樹間，造成傳染。「松材線蟲」病是松樹的絕症，只要一感染，三個月左右即徹底死亡，二十幾年前曾是台灣松林的大瘟疫。「松園別館」的琉球松最終也擋不住「松材線蟲」的侵蝕，一棵棵死亡，現今只剩三十餘棵。目前松園受花蓮縣政府農業局按老樹保護條例的支持，花蓮全縣約有六百餘棵松樹，1997 年開始注射，各類松樹共有四八七棵，2006 年仍持續對兩百多棵進行藥劑注射。每年直接用「新好年丹」的藥劑，在樹幹上做點滴注射，共需兩個月的藥物治療，希望藉此讓松樹永遠保持健康、蒼綠茁壯。（但這方法只對尚未染病的松樹有效，只能預防，無法根治已經生病的松樹）。這些藥劑十分昂貴，單株都要千元以上，甚至高達萬元，經費負擔相當沉重【4】。林正宗指出，有國家公園官員認為「物競天擇」，所以「松材線蟲」的防治工作，政府並不積極。的確，因台灣森林分屬不同機構管轄，如果政府不投入協調整合，全台始終無法全面性推動「松材線蟲」防治工作，就拿「松園別館」所面臨的難題，即是它的鄰居，自來水公司（89 棵）、中華電信（32 棵）、中廣花蓮電台（41 棵）亦擁有多株松樹在松林台地，但彼此不同步也不同調，如何能夠對「松材線蟲」建立「防火巷」呢？事實上「松園別館」的主角已岌岌可危，命在旦夕。

「松園別館」將樹醫生醫治松樹的過程，用明顯的圖示貼在迴廊上，頗用心良苦，一方面想讓大眾瞭解松園已是「松材線蟲」的疫區，有些松樹的確可能生病了，另一方面則提醒我們要小心呵護自然資源，因為只要稍有差錯，我們將永遠失去我們最珍貴的東西。松林台地除了琉球松之外，還有許多山黃麻、含笑、雀榕、沒骨消、車前草、毛馬齒莧、血桐、蕨類、芒草、巨大姑婆芋、大如胸膛黃金葛等等，很多是原生植物。松園的自然生態十分豐富，除了植物，還有許多令人著迷的動物，如攀木蜥蜴、貢德氏剌蛙（鳴聲大如狗叫）、各式各樣的鳥類、昆蟲等都塑造了「松園別館」自然獨特的風貌，不論大人或小朋友都會喜歡這裡。

「松園別館」面對美麗的太平洋和美崙溪出海口，曾是日本佔領時期，軍事防禦的制高點。（崔怡芳攝影）

「松園別館」的生態池，有豐富的水生植物和動物，詩歌劇場舞台即在旁邊，能在此特殊場域傾聽詩人抑揚頓挫的朗讀聲，應是人生最大享受之一。（張金催攝影）

（三）「松園別館」的女主角——日式歷史建築

挺拔高壯的青松，近百年像撐起的綠色大傘保護著「松園別館」裡的日式迴廊歷史建築。全館共有四棟，約建於 1943 年，是花蓮縣保存最完整的日據時代軍事建築物，為日本花蓮港「海軍兵事部」辦公室，因具有天然制高點優勢，輕易掌控出入於南濱海面船隻及南機場起降飛機，是日軍在花蓮重要軍事指揮中心。

「松園別館」的主體建築是灰色，兩側皆具有拱廊的兩層洋樓建築，狀況良好。專家認為是屬於「折衷主義」的風格，即建材本身含磚塊、木頭、鋼筋和 RC 混凝土等多樣性物質，而建築外表更具有巴洛克、拱廊、日本式瓦頂的東西合併形式，在松林環繞之下顯得相當典雅、優美和恬靜，與早期花蓮人相傳的鬼屋，實在無法聯想在一起。

主體建築除軍事用途外還兼具廚房、伙房、洗衣間、睡房等宿舍設施。經過 2002 年花蓮縣政府委託宜蘭大藏建築事務所（建築師為甘銘源）幫忙整體規劃、修護與設計後，主體建築已成為展示空間、辦公室、儲藏室、會議室和喝咖啡吃飯的地方。二樓屋頂原破舊漏水及採光不良，經建築師的巧思整合後，重現原建築物的挑高樑柱特色，裝置一個具有松針圖案的電動天窗，當遊客抬頭看時，可以感受得到天光下假松針的趣味性，也想像松樹伸展在天際的姿態，更提供給藝術家一個自然採光的創作展示空間。

後棟建築為通道式典型日式木造住宅，損壞已非常嚴重，經過細心規劃，保留了通道和泥瓦屋頂，使視野和動線延伸到後院，形成一半有屋瓦覆蓋寬敞高挑的開放式咖啡廳和小型演奏場，並連結生意盎然的生態池和四周的露天咖啡座，成為「松園別館」最大最重要的戶外場地，也是「松園別館」經過改造後最迷人、舒適、浪漫，以及和三五好友喝一杯下午茶的美好相聚之地。

沼澤生態池旁有日軍時期留下的消防池，現鋪設鋼板於消防池上，改成以詩歌朗誦為主的表演劇場。2006 年的第一屆「太平洋詩歌節」，即嘗試使用這個有創意的場地，可惜礙於官僚作業體系的糾葛，目前尚未正式使用。試想如果能在松香環繞的場域中，加上水塘蛙鳴、搖曳生姿的水生植物相伴下，傾聽詩人抑揚頓挫的朗讀詩聲，緩緩道來他們的人生歲月，應是人生最大的享受。

「松園別館」有一個水生植物專家吳永斌（光復鄉馬太鞍濕地專業導覽員），專門負責照顧生態池。池邊的周圍種了野薑花、野百合、蕨類植物、台灣水柳、車輪草、水蠟燭，池中的水生植物如萍蓬草、折謝草、金魚草，加上原生蓋斑鬥魚、生命力旺盛的孔雀魚、大肚魚、水黽等，都是小朋友最感興趣最愛的地方，常常看到小朋友跪在木地板上將手伸入池裡，靜待魚兒上鉤，即使手、腳、臉上、身體上都佈滿了小黑蚊，也不在乎。林正宗說這兒常會吸引烏頭翁駐足高歌，晨間也偶爾會看到蒼鷺或白鷺鷥到訪，是一個生態十分豐富的小池塘。

「松園別館」的小木屋，是演講、簡報、表演排練、和放映影音的最佳場地。（葉子奇攝影）

「松園別館」二樓的挑高與自然採光空間，提供給藝術家寬廣的創作展示場域，無論平面、立體、裝置、或小型研討會都很適合。（崔怡芳攝影）

原東側另有兩棟增建建築，一為門房（衛戍房）用途之木造建物，現為松園概念工坊販賣館。另一為坐北向南 RC 建築，屋況外觀尚佳，目前是松園餐坊。原向南 RC 建築後方另有一幢日式木造公用宿舍住宅，曾是當年日本高級將領居所和放置天皇的神龕位置。在美軍時期，則是隊長的招待所。林正宗提起以前曾有人傳說日本投降時，日本高級將領即在此切腹自殺，這也是松園鬧鬼的原因。現在改造成最熱門的小木屋，是研習活動、演講、簡報、表演排練和放影音的最佳場地，亦可和生態池旁的小舞台結合成專業的環境劇場，提供詩歌作品發表與各式各樣的小型表演藝術[5]。

二次大戰後，1947 年，松園交由陸軍總部管理，曾作為美軍顧問團軍官休閒渡假中心。從小就住在松園旁水廠宿舍的李宗輝回憶著：

約 1967 至 1970 年間，當時美軍顧問團每年總有一兩次，在前往太魯閣參觀的前一晚，在松園停留並舉辦舞會。當時消息一傳出來，附近的小孩子們奔相走告，因為除了那些美食之外，美軍會為孩子準備一枚硬幣放在小紅紙裡，當作小禮物，而舞會的地點就在現在的一樓展演廳，但應該與現在辦公室的面積是相通的。[6]。

中美斷交後，1977 年松園為國有財產局所有，1978 年撥給退輔會，由榮工處大理石廠接管，十餘年間，連續由花蓮榮家、花蓮農場管理此地。松園始終都被裹在神秘的軍事氛圍裡，直至 20 世紀末、本世紀初，松園才慢慢透過耆老的訪談、文獻的整理，將一些具體的事實變成可以採信的史實。然而仍有一些靜待求證的傳說，例如神風特攻隊之事，根據鄭錦鐘的口述，松園有可能是神風特攻隊出征前，天皇賞賜喝「御前酒」的地方，也可能是神風特攻隊自殺前飲酒作樂的地方，當然還有花蓮市其他酒家。神風特攻隊大都是十八、九歲的年輕人，他們都受過嚴格的訓練，出征前，長官會給每個人五百塊錢去尋歡作樂。[7] 果真如此？雖給參訪者增加許多添油加醋的想像領域，但仍需更多的文獻史料來證明這段淒美哀怨的傳說。又據說南太平洋戰爭的英籍、美籍軍官俘虜曾被囚禁在松園（或現團管區），這是否確實就不得而知，有待日後資料浮現和研究了。

（四）「松園別館」的管家——退輔會、花蓮縣文化局、花東文教基金會、祥瀧股份有限公司

「松園別館」從日據時代到現今，老松依舊、建築物依舊，只是「管家」換了好幾個，而在不同的管理單位下也有不同的際遇。幾位駐此看守的榮民伯伯，曾是松園的守護神，守著松樹、守著建築。1970 年代早期，畫家葉子奇曾露宿松園，席地為家，與松園有著藝術心靈的密切交往。1978 年，退輔會接收松園至今，2001 年花蓮縣文化局因執行「閒置空間再利用」國家文化政策，加入參與「管家」責任，先後共邀

請了花東文教基金會和祥瀧股份有限公司一同經營管理。

最早在松園舉辦的藝術活動，是由民間藝文團體「花蓮縣文化環境創造協會籌備會」舉辦的「漂流木環境裝置藝術展」，於 2001 年暑假期間舉行，引起許多迴響。次年，仍有「花蓮縣文化環境創造協會」負責文化藝術活動的規劃。當松園在重新整理的關鍵時刻，花蓮人和許多民間社團都十分關心，要如何找到一個優秀的專業單位來負責整個規劃，一方面可以符合民眾的共同需求，另一方面又可以和公部門有很好的協調、溝通，並在特定的時間內完成設計、發包、執行與使用。而位於宜蘭的大藏建築事務所雀屏中選，最後也不負重望，於 2003 年年底陸續完成工程。這個硬體設施整建工程除了文建會經費補助外，也接受內政部營建署的「打造城鄉新風貌」的專案補助。2003 年 9 月，花東文教基金會受花蓮縣文化局委託，開始負責經營，11 月 14 日松園重新開放。花東文教基金會執行長張瑜芬說他們想帶領松園朝向新的藝術文化場域發展，並賦予新的空間語彙，結合國內外文化藝術創作者，提供「什麼是人文藝術？」的現今多元價值與定義，給社會大眾參考，具有挑戰的性質、有教育的功能，也有探索與研究的冒險性。2006 年 6 月，由台北祥瀧股份有限公司接續了經營管理的責任。祥瀧創立於 1996 年，以「文創通路服務者」自期，負責特展商品開發與行銷營運工作為主，是國內企業涉足文化創意產業領域的先鋒。最近「大英博物館 250 年珍藏展」與「兵馬俑特展」的紀念品規劃設計行銷即為該公司的產品。文化局與祥瀧在官辦民營的結構下，想將松園帶往「詩博物館」的主題方向發展，我們且拭目以待。

松園的角色隨著不同的「管家」，有著不同的定位，當松園要從「閒置空間再利用」的轉換期間，群眾輕易踐踏老松附近的草坪、有意或無意間捶打近百年的老松幹、藝術家恣意妄為的濫用歷史建築裝置他們的藝術創作、有人爭執松園應當文史館、有人卻認為松園應是很好的戶外劇場，經過紛紛擾擾，莽莽撞撞的磨合期，終於一步一步往前邁進，大家意識到松樹是松園的主人，我們應保留足夠的空間給這些蒼勁的老松樹，因此松園有了規範人的步道，而對於近六十餘年的歷史建築，大家也認知要好好保護，一磚一壁一柱一空間都應小心使用，當代多元的藝術文化活動能借用松園為發表平台，是我們當今的福份，也同時展現了松園獨特的魅力，更塑造了東台灣藝術場域的傳奇。

「松園別館」的老松和花蓮港的紅燈塔遙遙相望，是許多松園拜訪者最愛攝取的鏡頭之一。（葉子奇攝影）

二、都蘭山新東糖廠藝術村的自由

　　都蘭山是阿美族人的聖山，是精神的象徵最終的依歸，即使是化為骨，也想飛躍，回歸都蘭山，這種執著象徵著對文化傳承的堅持與生命力的韌性。

<div align="right">—— 達鳳／鄭宋彬‧阿美族 [8]</div>

（一）楔子

　　花蓮台東像是一對親密的雙胞胎，彼此擁有相近的個性，但卻又各自擁有不同的特質。都是台灣最後的淨土，也是島內人移民的新天地，是大家公認的好山好水、風光明媚、民風純樸、族群融合、原鄉原味的地區。而在人文藝術的發展上也出類拔萃，令人印象深刻。例如花蓮有詩人楊牧、陳克華；民歌手楊弦、葉佳修；畫家黃銘昌、葉子奇；台東則有農民詩人詹澈；民歌手李泰祥、胡德夫；流行歌手沈文程、張惠妹等等都是花東的知名代表人物。

　　花蓮台東相較，因花蓮地理位置較靠台灣北部，因此有人認為花蓮較斯文、優雅，台東則較粗獷、豪邁；花蓮有花蓮薯，台東則有釋迦；花蓮有太魯閣，台東則有三仙台；花蓮有賞鯨，台東則有看日出……各有各的特色，而在文化藝術場域的傳奇裡，花蓮有魅力四射的「松園別館」，台東則有自由自在的「都蘭山糖廠」藝術村。

　　都蘭是從「都巒」而來，「都巒」則是漢族從阿美族「atolan」[9] 音譯的名字，日治時期開始使用都蘭至今，屬東河鄉，風景極為優美，是東海岸最美麗的部落之一。東海岸，約 140 餘公里的凸出山巒，北起花蓮溪口，南到卑南大溪口，東臨太平洋，西接花東縱谷，與中央山脈呈南北向並列而行。

　　都蘭村裡的都蘭山，位於花東海岸山脈的最南端，海拔 1190 公尺，是卑南平原上的第一高峰，直聳雲霄，氣象萬千。曾是阿美族人的漁獵天地、布農族的新領域、和卑南族人的聖山。也是現今台東人習稱的「美人山」或「佛面山」，更是台東人共同記憶的寶石故鄉。都蘭山出產藍玉髓聞名，俗稱藍寶石，呈深藍、淺藍或藍中帶黃綠色，不透明乃至半透明。60-70 年代，都蘭灣揀石蔚為盛事，市區玉石店蓬勃發展。都蘭除了具有自然景觀的山海美景，在人文歷史與原住民神話傳說的平台上亦有其優勢。早在史前時期都蘭就有人類活動的遺蹟，目前已知有三個時代的文化遺蹟：三級古蹟的岩棺及「孕婦石」麒麟文化、繩紋紅陶和卑南文化。卑南族認為都蘭山是他們祖先的發源地和登陸點，卑南族南王部落和祭司以它為聖山崇拜 [10]。在阿美族的傳說中，則是在都蘭山有一條大毒蛇看守著一顆巨大的寶石，是祖靈地與獵場。布農族則稱都蘭山為奇特之地，因他們原住在中央山脈，後受日本政府逼迫，遷移至都蘭山，對新環境十分不適應 [11]。都蘭台地，現在原漢混居，阿美族人約一半，漢客約一半。每年 7 月 15 日是都蘭山阿美族人的豐年祭，有自己的歌謠音樂和祭儀文化，是

目前都蘭山的活文化之一。

　　從特殊的地理環境到豐富的人文發展，都蘭山的確具備了一種與人不同的氣質和內涵，難怪台東縣政府這幾年為了配合國家重大文化政策，例如「閒置空間再利用」、「社區總體營造」、「地方文化館」等等的政策之下，選定了都蘭山做為文化藝術場域再造的試金石。從 2002 到 2006 年，已在「都蘭山新東糖廠」舉辦了五屆的都蘭山藝術節，台東縣政府的夢想是想將都蘭山打造成「縣山」，讓其知名度能像富士山之於日本、玉山之於台灣，名聲響亮，為台東的文化創意產業開創新局。

(二)都蘭山的男主角——都蘭山新東糖廠

　　從台東市區沿著台 11 線近入東海岸，在新生國中老師鄭梅玉（也是草編藝術創作者）帶領下，經過富崗小野柳、衫園美麗灣海水浴場後，約十幾分鐘，看見一片圓弧形大海灣和許多強壯翠綠的椰子樹，景色怡人，我們知道我們已進入都蘭村，不遠處一巨大煙囪聳立眼前，都蘭山新東糖廠就位於此處。背後的都蘭山長年在雲霧遮掩之中，甚少露面，此次拜訪仍是看不到它的廬山真面目。

　　1942 年，日據時代，來自新竹的家族在都蘭山建造了新東糖廠，生產紅糖，開創了許多工作機會給當地居民，大部分的阿美族人多受雇於該工廠。新東糖廠負起了近六十年都蘭地區的主要生產單位和經濟命脈。在全盛時期，種植甘蔗交給新東糖廠的蔗田面積曾經涵蓋整個東河鄉，並部分延至成功鎮及利吉地區。但 1970 年代起因受全

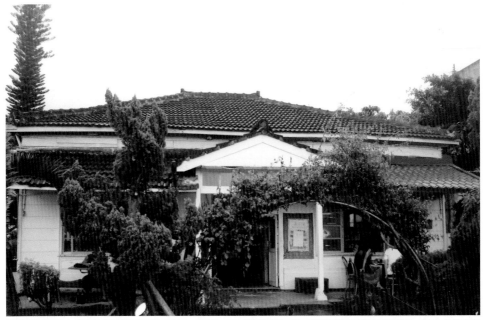

「都蘭新東糖廠」藝術村的阿美族 Siki（希巨‧蘇菲）的木雕工作室，另一端則是阿美族林益千父子（最有名代表作是花蓮亞士都飯店裡的木雕作品）的紀念館，是希巨‧蘇菲幫忙設計完成的。（葉子奇攝影）

球時代性不景氣的影響，新東糖廠失去競爭力，而阿美族的青壯人口又大量外流，到北部、西部去工作或去跑遠洋漁輪，糖廠終在 1991 年 3 月宣告全面停業，留下了空蕩蕩的破舊大建築。

1994 年，文建會推動「社區總體營造」，鼓勵地方民眾直接參與地方文化創意產業的事務策劃與執行。接著又推出「地方文化館」的計畫，屬於「挑戰 2008 ── 國家發展重點計畫」中第十項：「新故鄉社區營造計畫」的子計畫。「地方文化館」在文建會假設上，是應具有社區博物館的性質，讓社區民眾發揮創意，結合地方觀光資源，研發地方傳統農業、工藝、生態景觀及文化產品，強化宣傳導覽及義工組織，提升附加價值，增加就業機會，以達到足以永續經營的文化據點 [12]。

新東糖廠在閒置多年後，因仍保留了結構完整的大木造房舍，加上視野寬廣的大廣場，離台東市不到半小時的車程，生活機能便利，結果因緣際會吸引了許多藝術家 2001 年陸續的進駐創作，例如當地阿美族的希巨‧蘇菲，外來的劇場導演陳明才、其妻也是表演工作者逗小花、攝影藝術家郭英声、馬惠中等人。他們向新東糖廠租借廠房，很努力的協助都蘭山糖廠從廢棄的場域轉型成很有規模的「邊疆」文化藝術空間。結果很幸運地被台東縣政府選中，成為都蘭山紅糖文化藝術村，也承辦了每屆都蘭山藝術節的重任。經規劃後，新東糖廠目前的第一倉是「社區文史館」，展示社區族群文史、文物、屬常態更新與維護。第二倉是「Eky 林益千父子（阿美族）紀念館」，為常態展出專區，其餘空間規劃成季節性、主題性展覽或演出，並作為都蘭山劇團訓練場地之一。廣場左側靠馬路邊，則是阿美族傳統茅棚和「Siki（希巨‧蘇菲）木雕工作室」，由阿美族木雕藝術家希巨‧蘇菲率領其學生與工作伙伴長駐此開放空間從事木雕藝術創作，並提供參觀 [13]。新東糖廠之廣大，讓我想起在紐約州哈德遜河谷 2003 年春天新成立的「必肯：瑞吉歐藝術中心（Beacon：Riggio Galleries）」，它將迪亞基金會（Dia Art Foundation）從 1960 年代所收藏的藝術品，展示在 30 萬平方英呎的舊印刷工廠裡，規模宏大的每一展示空間著實令人震撼，至目前為止已經吸引三十五萬人次造訪。迪亞基金會是一個非營利的藝術基金會，成立於 1974 年，贊助許多藝術家的計畫作品。希望都蘭山新東糖廠藝術村的發展經營也能有朝一日像「必肯：瑞吉歐藝術中心」一樣，成為一顆閃亮的明星。

（三）都蘭山的女主角：「糖廠咖啡屋」

一進入都蘭山新東糖廠藝術村，馬上就看到「糖廠咖啡屋」，當日正在辦音樂研習營，十分熱鬧。文建會「地方文化館──都蘭紅糖藝術文化館」如此形容它：

錯落有致的院落、迴廊、老樹、矮木、花叢星佈期間，形成許多適合沉思、聊天、休憩的小角落。一個提供藝文休閒的空間……並展售小型木雕作品、原住民編

織、攝影明信片等。隨時歡迎各種形式的藝術創作者來此展演。[14]

已進入第四年的「糖廠咖啡屋」，是 2003 年初春，四個屬「藝文移民潮」中的份子組成的。當時他們看中了廢棄的糖廠，並和黃經理協商，他們出人力，糖廠出場地，就這樣開設了「糖廠咖啡屋」，以最閒散漫逸的方式賺取生活所需，前三年勉強過關，第四年則開始付一個月九千元的租金。「糖廠咖啡屋」懷抱著「都蘭山文化藝術沙龍」的使命，默默地扮演著推動藝術文化活動的角色。李韻儀在《東海岸評論雜誌》寫著：

……反而由民間自營的「糖廠咖啡屋」倒是始終如一地扮演著似有若無卻絕對重要的藝文推動者角色，例如它在台東地區首創每週六晚上的表演活動，提供許多在地表演工作者發表的小舞台，將後山隨性吟唱的民謠氛圍營造的淋漓盡致，同時也提供一個自在盡情的空間，培養著更多的在地音樂人，兩三年下來，常客都可以看見、聽見一些年輕歌手的蛻變與漸熟。 ——李韻儀，2006 [15]

「糖廠咖啡屋」的確是扮演了很重要的「女主人」角色，像一個溫柔寬厚的母親，隨時守候著或需要安慰、或撒野、或哭鬧、或歡樂、或異於常人的孩子回來，包容性天寬地廣。它像是都蘭山的燈塔，照亮散佈在都蘭山下隱居的靈魂。相信台東縣政府不得不佩服這個民營的咖啡館，竟然可以如此身負重任的當起都蘭山文化創意產業的橋頭堡，都蘭山新東糖廠藝術場域，如果少了「糖廠咖啡屋」，就像食物失去了鹽，平淡而乏味，甚至會失去大部分曾經所擁有的成果。

(四) 都蘭山的靈魂：「意識部落」

……只要你願意可以隨時加入，到海邊來生活，體驗環境，當初我們給自己三個課題：隨時和自己對話，跟大自然對話，跟彼此對話，創作的材料取自於這片海灘，將自己歸零，重新體會，吸收大自然、山、海、生物，所給我們的刺激與感受，從而將這份感受及靈感具體呈現在我們的創作中，形成這樣一個自發性的金樽聯展。……意識部落最大的特徵之一就是要打破外在主流價值觀，回歸自我、自然。…金樽海灘的作品，也在之後幾次颱風侵襲中，消失無蹤，……這些素材本來就是取自於海洋，創作的靈感也是來自對於金樽海灘的感受，他來自哪裡，就讓他回到哪裡，…脫離了這環境，脫離了這海灘，作品也已沒有。

——豆豆·石瑛媛（阿美族）（謝里法，2003）[16]

「都蘭新東糖廠」，三倉一廣場，空間寬廣，「意識部落」的「漂流」地之一。（葉子奇攝影）

　　飛魚・黃清文（達悟族）斬釘截鐵的說，是意識部落使「都蘭山新東糖廠」變成藝術村的，也是意識部落使都蘭山藝術節成為可行性的。

　　什麼是意識部落？意識部落仍存在今天嗎？意識部落對當今都蘭山藝術發展的場域到底有多少貢獻？江冠明認為意識部落開始出現，應該在 2000 年左右，當時在台東，有一群新生代藝術工作者經常聚在一起，一起接案子，一起工作，互動非常頻繁，意識部落已經萌芽。【17】 2002 年，萌芽的種子找到了棲息與創作的場域，豆豆和這群朋友，向東海岸風景管理處借到金樽海岸的沙灘樹林開始紮營進駐，利用遍地的現成漂流木當媒材做創作。「意識部落」這個名字，是當他們 2002 年初聚集在都蘭糖廠時取的。這群藝術工作者，搭起一座座樹屋，生活在那兒、工作在那兒，重新省思生活和生命的議題。彼此約束不准與媒體連繫，面對偌大的海岸空間，到底要不要創作內部都微有爭議。這群年輕人，有阿美族、排灣族、卑南族、達悟族等等，集體過著海邊「漂流」的生活，重新省思生活和生命。

　　謝里法認為意識部落是個「充滿背叛和反體制性格名稱」。江冠明嘗試推敲意識部落的語彙，認為是「反應跨族群年輕人，對部落群體的渴望，同時也透露對意識部落的徬徨」。原住民族群的文化運動裡，「回歸部落」與部落意識是緊緊相扣的。「意識（conscious）」，簡單的定義是「認識自己的環境和自己的存在、感覺和想法」。【18】

「都蘭新東糖廠」藝術村的阿美族傳統茅棚一角。（張金催攝影）

這群年輕藝術工作者意識自己和自己所處的環境需要有所突破，他們所聚集已久的創作能量需要有個宣洩口，想把社會加諸他們身上的「意識型態」（Ideology）剝掉，重回部落，重回大自然懷抱，找回自己失去已久的意識，重新出發。金樽海邊漂流的生活，住在自己搭起的帳篷，學習與大自然相處，用漂流木裝置創作，整個生活創作場域是一種前所未有的經驗，但在心底深處似乎又和部落的祖靈習習相通、熟悉又親切，重新滋生力量，展現昔日祖靈部落的信心和自由。

「意識型態」是早年很流行時髦的名詞之一，它與政治學、社會學、哲學相連在一起。「意識型態」是 18 世紀法國哲學家所「鑄造」的一個重要觀念，是專門研究「思想」的科學，是個人、群體或文化的一種思考特質的態度或內容。運用到社會政治上，則成為一種整體的主張、理論和目標。全球各個角落，原住民族群，曾是強勢文化的社會政治體下意識型態的犧牲品。後現代主義興起，多元化文化現象重新被尊重，弱勢的原住民族群也逐漸發出聲音，台東的意識部落自然也在這樣的思潮下，展現自己的能量。

3 月中，金樽沙灘上陸續出現了漂流木的裝置，季拉黑子，認為作品的表現力還不夠，藝術創作還停留在心靈的徬徨與追尋，對藝術的意志力和力量不夠集中。這的確是許多藝術家的創作瓶頸。同年 5 月，史前館在金樽沙灘和閒置的都蘭山糖廠舉辦

「來自部落的聲音之微弱與美」戲劇課程，是第一次現代戲劇藝術轉向各族群傳統祭儀，探詢藝術形式與文化生命力。原住民與漢人有跨界的互動，原住民可以嘗試用新的劇場形式，重新詮釋原民的感受。（江冠明，2002）[19]。

在這接二連三的活動熱潮下，都蘭山吸引了台東縣政府文化局的注意，也開始了第一屆都蘭山藝術節的高潮，也是官方接手，藝術家退場的象徵。在這交接的時刻，意識部落除了在藝術上的表現外，也成功的抵制了傳統聖地「都蘭鼻」險被政治決策依知本模式開發成觀光景點的提案，十分不易。「松園別館」不也是差一點成為財團開發成觀光飯店的犧牲品嗎？

有人質疑「意識部落」目前已經不存在了，飛魚說「仍然存在」。只要有部落的存在，年輕藝術工作者就永遠會隨時提醒自己並保有這樣的信念，而且東海岸的山水，東海岸的漂流木就是「意識部落」的營養劑。謝里法將這種「意識部落」和他們的創作態度、精神、作品定義為「漂流的美感」，亦即如「意識部落」裡的成員所說的：「雖然作品看似已經完成，但我的創作還沒有結局。我無須讓自己的心鎖定某處，漂流也同時是種探尋，這就是我們的人生。」只要創作、生命繼續，漂流就繼續，週而復始始的循環[20]。

(五)都蘭山糖廠的管家──台東縣政府文化局、都蘭山劇團

都蘭山的山海傳奇，都蘭山的祖靈呼喚，都蘭山的活力能量，都蘭山意識部落的爆發力，結合了歷經歲月滄桑、看盡都蘭人起起落落的糖廠，形成了一個龐大的藝術磁場。隨著產官學界對文化創意產業的愈趨重視，台東縣政府文化局自然意識到都蘭山藝術磁場的巨大發展潛能，所以從 2002 年 10 月即卯足全力認真的舉辦都蘭山藝術節。過去五屆的藝術節，希巨‧蘇菲和所帶領的都蘭山劇團都扮演吃重的角色。希巨‧蘇菲和都蘭山劇團駐紮於糖廠近五年。都蘭山劇團是以當地阿美族老中輕三代成員組成，展演風格是將部落文化傳承與現代戲劇做嘗試性結合，希巨‧蘇菲想將許多即將消失的阿美族祭典搬上部落劇場。希巨‧蘇菲說當時文建會支持地方文物館，所以他寫了計畫案，籌到錢，才可能與都蘭山劇團進駐糖廠，這是第四年。一年的租金是二十四萬元，包括三倉一廣場，經營上十分辛苦，吃力不討好。也難怪李韻儀批評著說：

> 這幾年始終看不見糖廠的具體成績，廠房依舊破落，作為展演空間的倉庫仍然與四年前一樣沒有起碼應該具備的燈光、陳列設備。硬體如此，推出的藝文活動也常常是過程倉促慌亂、內容薄弱無延續性之集合。（李韻儀，2006）[21]

希巨‧蘇菲本身是都蘭山當地的漂流木藝術家，曾在台北當工人，後回歸部落，專心創作，曾向季拉黑子學藝半年。（季拉黑子則曾向甘信一學習創作）。藝術家要

負責經營策畫這麼大的場地，實在是一件不容易的事。或許台東縣政府文化局應更積極的幫助希巨·蘇菲和都蘭山劇團，為他們解決經營上所面對的一些行政問題，經費的補助要常態化，而不是每年的藝術節來了，才想到他們是主角，需要他們配合，才幫助他們，平時則不聞不問，任其自生自滅。希巨·蘇菲參加雅維儂藝術節回來後感慨良多，劇場真的很迷人，可是別人做得這麼好，為什麼我們不能？

「台東鐵道藝術村」的藝術人文活動多采多姿，曾得過全國鐵道藝術村評比第一名，目前由台東劇團負責經營。（葉子奇攝影）

「台東劇團」的活力，令人刮目相看，其二十年的經營歲月，已由一粒種子長成一棵小樹，也是東台灣藝術場域傳奇之一。（葉子奇攝影）

文化藝術的「永續」經營，不應只停留在政策口號上，而是應確確實實的落實在執行層面上。文化藝術的「永續」經營，不只是現今政府政策的政治口號，而應該是值得我們日後子孫驕傲的「文化事蹟」。在政府不斷更替，只忙於追求活動政績「神話」時，有些民間藝術團體卻在拮据困難中默默耕耘，變成推動社會人文藝術的中堅份子，台東劇團就是另一個典型的例子，劇團經過二十年的培育，已經從一粒種子長成一棵小樹。現任團長劉梅英，中興大學經濟系畢業，憑著一股對戲劇的熱愛，全心全力投入劇團，為東海

岸的戲劇文化盡一份心力。台東劇團原名台東公教劇團，1986年成立，隸屬於文化局，1993年改名，1994年獨立，脫離文化局，開始孤軍奮戰，文化局一年只補助二萬元，劇團靠著編寫企劃案，向文建會、國藝會申請經費運作經營。2000年劇團設立畫廊，提供場地，讓更多的年輕藝術家有參與發表的機會。2002年舉辦第一屆後山戲劇節，2004年，台東縣政府文化局委託劇團經營台東鐵道藝術村，表現亮麗，被評比為全台灣鐵道藝術村經營最好的團隊。台東鐵道藝術村從劇團而來的精力和經驗，似乎爆發無窮無盡的活力，從鐵道歷史文物整編展示、戲劇與視覺藝術的展演、藝術家駐村創作、旅遊中心與觀光資訊的服務、「軌咖啡」的餐飲服務，都使這個歷史建築空間，重新粉墨登場，成為台東藝術、人文、休閒的多元文化創意產業的特殊場域。我們不得不為台東劇團鼓掌，希巨・蘇菲和都蘭山劇團可能也需要一個能力強悍的行政團隊幫忙，才有可能突破現狀，開創新局。

「公辦民營」是一個新趨勢，但切記政府不能與民爭利、搶業績；政府不能過度干涉計畫，需要公權力配合時政府要努力配合，跳脫行政官僚習氣；千萬不要草率做出決策、下命令，要民間急就章配合；經費的使用要有長久性的規劃，不能炒短線、利空出淨，辦一些無實質累積的活動。回顧五屆的都蘭山藝術節，每年都有不同的主題和定位，攝影工作者里歐諾批評第一屆的都蘭山藝術節：「熱鬧有餘、文化不足，在都蘭辦藝術節，卻沒有釐清都蘭文化在哪裡？沒有文化的藝術節，要如何發展呢？」[22]。一針見血的批評，仍然可以沿用至今。文化創意產業與藝術場域的經營不像是一般開餐廳、賣雜貨、做生意，邊走邊辦、隨開隨關即可。文化創意產業與藝術場域[23]的經營需要推陳新、細水長流、千秋永續的觀念。今天我們看到了「松園別館」與「都蘭山新東糖廠藝術村」的傳奇，也希望後代子孫和我們一樣，可以感受到它們的魅力與自由，並且以我們這一代為榮，因為我們做了該做的事。

（本文作者張金催為東華大學民族藝術研究所代理所長）

註釋

註 1：葉子奇返鄉特展，2007 年 6 月 16 日至 7 月 15 日，於「松園別館」舉行。

註 2：「印象松園—松園別館一週年紀念」，2004。

註 3：請參閱「松園大事記」

註 4：松林瘟疫再拉警報—自由電子報，2006/08/13。

註 5：「印象松園—松園別館一週年紀念」，2004。

註 6：印象松園，李宗輝口述，鄭桂英整理，2004。

註 7：印象松園，鄭錦鐘口述，潘小雪整理，2004。

註 8：謝里法，2003「從島嶼的東南‧探測台灣新藝術座標 ─ 我生命中的停駐與漂流」裝置展，第二屆都蘭山藝術節活動成果專輯，台東縣政府，2003。

註 9：砌石為牆或堆石頭之意。

註 10：卑南族起源可分成兩大系統：竹生和石生。竹生系統認為祖先來自南方的島嶼，因颱風吹毀了部落，有一對夫妻，乘坐竹筏，在海上漂流，後被蘭嶼居民救起，但生活無法適應，駕小船離開，結果發現都蘭山定居於此。

註 11：第二屆都蘭山藝術節活動成果專輯，台東縣政府，2003。

註 12：台東縣「地方文化館」資料。

註 13：文建會「地方文化館—都蘭紅糖藝術文化館」，2006。

註 14：文建會「地方文化館—都蘭紅糖藝術文化館」，2006。

註 15：「2006 仲夏月夜，都蘭藝術地圖，「《東海岸評論雜誌》，207 期。

註 16：謝里法，2003「從島嶼的東南‧探測台灣新藝術座標—我生命中的停駐與漂流」裝置展，第二屆都蘭山藝術節活動成果專輯，台東縣政府，2003。

註 17：江冠明，2002「意識部落的困思與實踐—金樽海新生代原住民活動即景」，新台灣新聞週刊，322 期。

註 18：韋氏字典

註 19：江冠明，2002「意識部落的困思與實踐—金樽海新生代原住民活動即景」，新台灣新聞週刊，322 期。

註 20：謝里法，2003。

註 21：「2006 仲夏月夜，都蘭藝術地圖，「《東海岸評論雜誌》，207 期。

註 22：江冠明，2002「都蘭山藝術節，缺乏文化定位」。新台灣新聞週刊，2002.11.05

註 23：「Field」這個字，中文有幾個翻譯，例如：牧場、原野、比賽場地、領域、場、界。是個很好用英文字，如田徑場(track and field)、校外教學(the field trip)、學習領域(study field)等。而在最近幾年，國內喜歡將此字翻成「場域」，應用到不同的社會科學範圍。「Field」是 20 世紀法國社會學家布迪厄(Pierre Bourdieu)在他跨越各個領域著作時所提的三個主要觀念之一。從人類學、社會學、教育學、歷史學、語言學、政治科學、哲學、美學、文學、藝術、到文化，布迪厄向當今的學科分類和已被公認的社會科學思維模式提出多方位挑戰。當布迪厄論述「文化生產場域」註(the field of cultural production)時，曾定義「場域」是一種力量(a field of force)，是權力(power)的分配場，是由各種社會地位和職務即不同群體間的相互關係所構建出來的空間。「文化生產場域」是一個分開的社會世界，有它自己操作功能的律法，不同於政治和經濟的。藝術場域是「文化生產場域」的一部份。「場域」的概念起源於社會空間，社會空間則有許多不同的資本面向，如經濟資本、文化資本、社會關係資本、象徵資本。每個場域和資本酬勞習習相關，資本酬勞又可在不同場域互相轉換。每個場域的內部都存著鬥爭，決定了社會與文化方面的再生產階級關係。所以當我們把「場域」使用於藝術領域時，我們當應瞭解「場域」的由來，如此更能加深我們對問題的解析度和所處環境的互動關係。(包亞明，2002，「布迪厄文化社會學初探」，世紀中國)。

7 台東都蘭的新興展演場域與藝術社群活動

撰文◎許功明、趙珩

一、前言

以新東糖廠（圖1）為中心的台東都蘭地區，近年來由於不少中外藝術工作者移住、在地部落的藝術團體產生，以及其它地方藝術愛好者的經常參與，於是形成現況發展之獨特氛圍。另方面，由於台東縣政府積極推動地方藝術發展，於2002至2006年間舉辦了五屆的「都蘭山藝術節」活動，以都蘭為主要場地[1]，使得官方政策下的藝術節慶活動，與在地深耕、自然生成的族群文化與藝術產業，兩者本來不同軸

圖1　新東糖廠所豎立的大煙囪是糖廠及都蘭村的地標，內有台灣少見之保存完整，並仍可運作的大型製糖機具。

的平行線開始有了交集；也促使原來大家並不熟悉的一個阿美族部落——「都蘭」知名度上升，成為現在外界所好奇、原住民與非原住民藝文人士相踵而至，以及許多人想參與營造的一個美好地方與創意空間。

台東縣東河鄉的都蘭村（聚落、部落），位在台灣東海岸最美麗的一段海岸線上，其熱帶景觀、自然與人文氣息，極富南島特色。新東糖廠的建築物外觀、高聳的大煙囪與廠房色澤，都是都蘭給人的第一印象與近乎唯美的視覺地標。糖廠作為一種特殊的工業遺址、歷史遺產與閒置空間，它儲存著周遭居民們老中青三代的生活記憶。尤其，都蘭部落大多數是世居的阿美族人，有著固有傳統習俗、歌舞祭典與生計活動，在目前社會急遽變

遷下，維繫其文化特性。於是，就在阿美族部落傳統與族群歷史背景下，更襯托出從公路外環就可遙見到的奇特糖廠景觀，再則，入口處豎立的「都蘭紅糖文化藝術館」招牌，也引發過客的好奇。

現今都蘭成為一個受人矚目的景點，吸引中外遊客及藝文人士前來，或做為優先考慮的移居地。「都蘭」之所以成為大家想像「當代原住民藝術之地」的焦點與某種「地方感」的共同心理投注，糖廠——這個閒置空間所扮演的角色不可忽視，並且重要性還在上揚中。這裡存有都蘭人過去的生活情感、工作體驗與兒時記憶，加上部落中雋永的阿美族文化，使得今天糖廠之地（不論用什麼稱呼，如新東糖廠、都蘭糖廠、都蘭紅糖文化藝術館等），儼然已成為表徵「都蘭」這個地方或地區之一新興藝文空間與展演場域。

幾年前，台東縣政府在規畫「都蘭山藝術節」之始，就相準要以都蘭作為主要活動的舉辦地點，並以「都蘭山」之名來行銷。於是五年下來，隨著各類媒體文宣的報導，「都蘭」（包括主要的糖廠與都蘭村）已建立起與台東、東海岸的關係，尤其是與「原住民藝術文化展演」這個主題的關聯性，各界相關人士對其期待也日益殷切。

「都蘭紅糖文化藝術館」就設在糖廠內，是近年來此閒置空間利用下的延伸成果，也就是在都蘭山藝術節活動期間同脈絡下所形成的；但在正式掛牌成為文建會地方館之藝術館（2002）前，其實這裡只是藝術家們偶而一起工作、聚會的相遇場。這樣的展演場所或社會空間，如今卻被賦予體制內的類型、功能、名稱與期許，這對熟悉「藝術家創作世界與管理制度」兩者在社會現實中極難吻合的人而言，不可諱言，只有加深他們對完美理想與實際現況間落差的焦慮。然而，糖廠空間的功能性由從前之純生產性，到曾被廢棄、閒置，演變成今天，像是一個可以集合起創作、表演、展覽或展演的公共藝術空間，形成與發展的過程如何？與都蘭山藝術節活動、都蘭聲名的傳播及藝術社群的形成與發展，甚至整個都蘭部落、地區或居民的社會生活本身，有何關聯性？又，糖廠（或藝術館）之於都蘭的過去、現在與未來，扮演著不同的角色，而這是否也意味著其與部落或外界場域關係的種種變化？鑑於此，圍繞在此新興展演場域的都蘭在地居民、藝術社群和官方政策執行者，三者間的互動關係及其未來性應被特別關注。

「藝術場域」（artistic field）一詞，可作為「藝術性質之社會空間」的代稱。「場域」[2]（field）的說法，為來自法國社會學家暨人類學家布爾迪厄（Pierre Bourdieu），是源自「社會空間」的概念，指涉社會世界的整體（global social space）。場域包括：社會生活（即文化場域 culture field）、階序（stratification）與權力（power）間的關係，場域也是權力的分配場。場域的研究涉及到各種「資本」[3] 與「制度」之間的相互關聯性。布爾迪厄把場域理論與概念，也用到文學藝術等各種文化生產與再生產的範疇，

並視其為各種資本、權力與制度之間關係的綜攝，對各種不同場域之生成、運作與競爭關係，以及個人與集體之間如何爭取資本間的轉換利用，作最大發揮，提出了許多理論與精闢分析（Bourdieu,1997；邱天助，1998:121）。

藉上述布爾迪厄對藝術場域分析的社會學概念作為開端，本文希望對近年來台東都蘭這個地方的社會空間、展演活動與藝術社群的「場域」關係，作一初步探討，將聚焦於21世紀後的新興現象。透過對都蘭地區原住民（阿美族）傳統文化概況的瞭解、新東糖廠歷史建築之閒置空間再利用的規畫過程，以及參與藝術家及其社群組成、展演活動內容與場域變化等關係之說明整理，了解該地區如何與外界社會互動，而形成今日全球化情境下的地方認同經驗。

有關台東都蘭（地區）如何被形塑成為現代或當代台灣原住民藝術之一展演場域，其發展條件與經過、藝術社群、藝術活動的相互關係，下文中將分成五章敘述。除前言外，第二章簡介都蘭文化傳統之概況，包括：史前遺址、部落歷史及阿美族年齡階級組織制度與特色。第三章，說明都蘭新東糖廠之歷史建築與閒置空間規畫，以及其形成地方文化館屬性下「都蘭紅糖文化藝術館」的狀況，並討論在此歷程中與「都蘭山藝術節」活動的關係。第四章，則概介都蘭主要藝術社群之生成與經過，其場域空間與活動發展的整體脈絡關係，包括：都蘭村落—阿美族傳統藝術的落腳；金樽海灘—「意識部落」的起點；新東糖廠—藝術進駐的空間；糖廠咖啡屋—都蘭的客廳；月光小棧—新藝文交流的展演場域；伽路蘭—草原幻化的公路藝術市集。綜上，於第五章結語時，將對處於資本主義後現代與全球化挑戰下的當代都蘭，其新興展演場域的差異性特質，提出些許看法。

二、都蘭地區的文化傳統概況

每一種創新都需要立基在傳統的文化滋養上，當代都蘭的生活，傳統、現代甚至後現代交疊併進，其展演面貌或場所空間的發展，在各階段過程中或許形式、方法有別，但在文化內容與意涵上卻極其堅固，並兼具延伸性與開創性質。現在，於文化的空間場域或藝術表達方面，之所以會形成今日形式上的區隔或分歧，因素自然有待探討，但更重要的是需先探究其地方精神與特色基礎，以作為進一步的資源運用。

（一）都蘭史前遺址

在海岸山脈東側的海階上，分佈著許多史前遺址，已發現的就有四、五十處之多。他們所屬的年代約自一萬年前至一千年前不等，若依時代及文化特徵作區分，可分為舊石器時代的長濱文化及新石器時代的繩紋陶文化、麒麟文化、卑南文化、阿美文化等。

位於都蘭村的史前文化遺址有兩個，分別為屬於繩紋陶文化的漁橋遺址和屬於麒麟文化的都蘭遺址。漁橋遺址是在海岸公路興建工程中意外被發現，因此也造成嚴重破壞；遺址位於海拔約 40-50 公尺的台地上，出土物以陶片為主，器型多為罐。都蘭遺址位於都蘭山麓約海拔 130 公尺處，面積廣大，出土物包括石棺、石壁、石柱及尖單石、石輪等，小型物件有打製石斧、磨製石錛及夾砂紅陶等。都蘭遺址目前經內政部核定為三級古蹟，並配合設有遺址解說設施，但因其位於山中，僅有狹窄的產業道路可達，相較於配合卑南遺址規劃的卑南史前文化公園，實有不便之處。

現況是，都蘭遺址所屬之麒麟文化，與其它同屬於以都蘭山為核心的卑南文化遺址，或其他相關遺址之間，在未來，當有更完善規劃來作連結，俾使東台灣之史前文化景觀更為清楚可見。

(二)都蘭部落歷史

都蘭（'Tolan）在行政上隸屬台東縣東河鄉都蘭村，在清朝與日治時期曾先後有「都巒」及「都鑾」不同的寫法。光緒六年（1880）刊行的夏獻綸所編《台灣輿圖並說》之「台灣後山總圖」上，都蘭即以都巒社為名被登錄其上；光緒十五年（1889）劉銘傳所編《魚鱗圖冊》上，亦可看到都巒社庄的標示，在今天聚落的西側。日治時期對於都蘭曾進行過三個階段的行政劃分，分別為明治三十年（1897）劃為台東廳卑南區都鑾、大正九年（1920）劃為台東廳新港支廳都鑾區都鑾、昭和十二年（1937）劃為台東廳新港郡都蘭庄都蘭。民國三十四年（1945）國民政府來台後，沿用了日治時期的名稱，遂在行政上成為現今之都蘭村（黃宣衛，2001）。

都蘭在阿美語的發音為「Etolan」，原稱「Atol」，意為「堆石」。因當地多石，阿美族人在耕作時，會將挖掘出來的石頭在田邊砌石為牆，一方面也有禦敵、分界的功用。古野清人的研究指出，現居都蘭的阿美族人，祖先原居知本，後來遷居至初鹿後，因常與卑南族人發生紛爭，而遂漸向北移動至目前的長濱鄉北邊，而後南移至新港、興昌，最後才至現居地。而據黃宣衛的研究，有另一說法，即都蘭的阿美族人祖先來自郡界附近，後因與卑南族相抗失利，遂而向北移居至今都蘭的西北側；然後，於三百年前，成立了現在的都蘭聚落。都蘭村地域上分類屬於卑南阿美，也就是南部群的阿美族。現在都蘭村內，大體上可區分為上部落和下部落，以海岸公路為界，靠山處為上部落、靠海處為下部落；上部落多為阿美族人居住，下部落則多為漢人居住、也有小部分混居情形（蔡政良，1995）。

(三)都蘭阿美族的年齡階級組織制度

年齡階級組織制度是阿美族文化的重要特徵之一，各部落有其獨立的年齡組織制度，以男子年齡為劃分依據，依年齡長幼區分階級。傳統上由年長者下決策、中年人

執行、青年人服務、少年人學習，年齡愈小所負擔的勞務愈重；這種男子年齡階級組織在阿美族社會裡具有強大的約束力量，是部落社會結構的中心，也是阿美族部落延續與發展的根本。一切公共事務必須經過男子年齡階級組織的運作來完成；以部落為單位，聚會所為中心，年齡階級組織為骨幹，長老會議為主要的權力支配者。都蘭村阿美族的年齡組織，命名方式採「創名制」，以成年禮入級儀式那一年部落中發生的大事，作為新年齡階級的名稱。每個級名之前都會出現「拉」字，這是一個虛字。從都蘭歷年的年齡階級組織稱謂表，可大致看出或讀出都蘭的發展史。早年取名大多與打獵有關，如「拉哇嚕」，意為年輕人上山火燒打獵，中期取名方式則變成與當時發生的大事相關，如「拉日本」，代表日本接管了台灣；到了晚近，取名方式則演變成為以有名望人士的名字來作命名，如「拉贛駿」，就是為了紀念第一位登上太空的華人—王贛駿。

在男子年齡階級組織中，少年必須通過「巴卡路耐」（pakarugai，預備晉升級，「傳令」之意）的五年期訓練，要等通過成年禮的考驗後，才能晉升為「卡巴哈」（kapah，意為青年階段）階級。「巴卡路耐」在服公差期間的豐年祭中，須投入全部心力學習傳統技藝與歌舞、並完成各種雜項勞役；他們是祭典期間內最忙碌的青少年群，倘若執行不力或有違抗命令之時，上級還會採取體罰行為。對刻意不讓孩子去參加「巴卡路耐」階級訓練的家庭，則早年家中財富會被拿到集會所充公，後來改以罰金替代。據說，每年豐年祭（kiluma'an）的舉行順利與否，與這巴卡路耐的表現有直接關係（蔡政良，1995）。

這些年來，隨著年輕人口的流失，漸出現年齡階級組織式微的現象，也導致豐年祭沒落的危機。所幸，都蘭國中教師林正春[4]為了讓「豐年祭」不至於形成斷層，特地以都蘭國中名義向教育廳申請經費，和淡江大學社區服務隊合作，以育樂營方式結合成功鎮的四個國中，並邀請耆老前來教授傳統文化；遂使都蘭部落的豐年祭得以復興，成為都蘭阿美族人整體的年度大事。目前，都蘭地區的年齡階級，也有許多非原住民的外地人加入，除包括在都蘭本地生長的漢人居民外，更開始接納男性新移民，如：陳明才[5]、阿道·巴辣夫[6]、馬修·連恩（Matthew Lien）[7]等，只要是受到部落認同者，便可加入年齡階級組織，為部落盡一份心力。再者，由於都蘭地區的藝術展演活動，均需獲得部落內傳統人士、頭目與耆老們的支持，方能有效推動，是以，從事地方文化工作事務者，一般需對年齡階級組織有基本之認識。

但可發現，現今，年度的都蘭部落豐年節（祭）活動，所有的歌舞與儀式皆在部落內社區活動中心前廣場空間舉行（圖2），而與本文所討論的重點——都蘭部落外圍的新東糖廠位址無關：而後者雖成為近年來都蘭之新興展演空間或場所，但實際上，其與部落內之真正傳統領域或祭典儀式活動的舉行，並無關聯性。可見，目前正積極尋求對外拓展的都蘭，其現代或當代展演空間——糖廠，與都蘭部落之傳統祭典

儀式展演空間，實屬於不同之性
質。以下，就其新興展演場域之
生成與發展經過，作一論述。

三、新東糖廠閒置空間、「都蘭山藝術節」活動及「都蘭紅糖文化藝術館」

空間是人為、社會互動下的
建構與結果，而各種時間內的行
動、活動或事件的發生與經過，
亦皆刻畫下空間生成的種種因
素。撇開都蘭部落傳統祭儀場所
不談，本文所關心的都蘭新興展
演空間──都蘭糖廠及其延伸
場所，究竟具備哪些特殊條件，
因而形成今日其發展上的獨特
性？是由於哪些歷史或環境因素
使然，還是全因為近來國家文化
政策推動所影響？

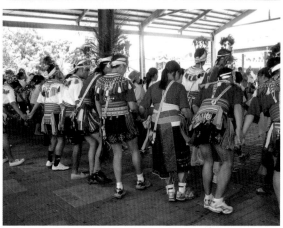

圖2　上圖為都蘭部落會所前廣場。每年7月中旬的豐年節在此舉辦，為傳統之展演場域及男子年齡階級組織的活動地點；下圖為豐年節歌舞展演。

(一)新東糖廠的歷史建築規劃

位於台東縣東河鄉都蘭村的新東糖廠，前身是賴文騫於1933年（昭和八年）創辦
的製糖會社，建廠於都蘭與八里間，推廣甘蔗種植及生產紅糖，是台東唯一的私人糖
廠（黃學堂，2001）。其後，友人陳傳加入增資擴廠，成立「東台製糖合資會社」，
當時登記之所在地為「都鑾庄都蘭」（陳國川，2000），即今日都蘭新東糖廠所在地，
新廠房建於日治時期1937年（昭和十二年）並開始運作。隨著第二次世界大戰爆發，
糖廠因遭美軍空襲，加上戰爭使海陸交通受阻，所產之糖陷入滯銷，工廠生產也時斷
時續，最後工廠停工、員工解散。戰後更因經濟惡化，加上賴文騫去世，糖廠因此停
擺。1960年新竹人黃木水率家族來到都蘭勘查工廠。工廠所在地處偏僻，仍無電力供
應，居民生活困苦。而黃木水以其豐富之紅糖製造經驗及當地有利的種蔗條件，毅然
投入重資修建工廠，1962年春完工，是為現在的「新東糖廠」。其後的甘蔗種植涵蓋
了整個東河鄉、部分成功鎮及利吉地區，紅糖銷售全台各地，也外銷至日本。1970年

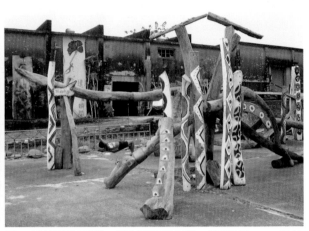

圖3 2002年，新東糖廠登錄為歷史建築，分成：製糖工廠、倉庫、辦公廳及宿舍等四部分。

圖4 新東糖廠的廣場為一戶外展演活動空間，「族群共生」— 阿水的漂流木裝置作品在此陳列。

代中期，年產糖量達838萬餘公斤，躍升為全國紅糖產量第一之私人製糖工廠。 1980年代中期以後，台灣的經濟結構發生重大變化，工資巨幅上揚，農業勞力嚴重流失，造成很多紅糖工廠紛紛關廠歇業；而「新東糖廠」就躍升成為當時全國唯一的紅糖製造廠。到了1990年代，由於環境變遷，糖廠決定於1991年3月29日等壓榨期結束後就停止生產。

　　依文化資產保存法第十五條第二項規定，凡具歷史價值、表現地域風貌或民間藝術特色者，具建築史或技術史之價值者、或其他歷史建築價值者，皆可登錄成為歷史建築。新東糖廠經理一黃燦煌及都蘭當地熱衷於藝文發展的人士，因此向台東縣文化局提出規劃之要求；再則是，依文化局2001年的清查，發現糖廠曾是日治時期至今，紅糖產銷全台之冠的糖廠，加上廠房部分為日式建築，皆為見證台灣糖業發展及東部製糖產業史的物質文化遺產，具有保存價值與意義。何況，糖廠本身也願極力配合，樂見廢場之再生。於是，當時建議成立「東台灣糖業發展史料館」，朝向文史與觀光功能規劃（財團法人東台灣研究會文化藝術基金會，2002）。 2002年，新東糖廠正式被登錄為台東縣歷史建築之一（圖3）。

(二)糖廠成為都蘭山藝術節活動場地

　　新東糖廠的申請規畫為歷史建築，使文化局對糖廠有了初步構想，時逢第一屆都蘭山藝術節的籌畫，正要找尋場地舉辦活動，因此評估都蘭糖廠會是個足夠寬敞的地點，且不論廣場（圖4）、廠房或庫房空間，皆適合辦理展覽及成為藝術家工作室，於是便和廠方協商合作可能性。而都蘭的藝術家方面，最早正式租借廠房空間的，是都

蘭部落本身的阿美族人──希巨・蘇飛；他因作品屬於巨型木雕，需要足夠的空間來創作。

2002 年初，在東河鄉隆昌村的金樽海岸沙灘上，有幾位藝術家決定要一起共同體驗生活；這群人自稱為「意識部落」，且有越來越多人加入，他們一起到金樽海

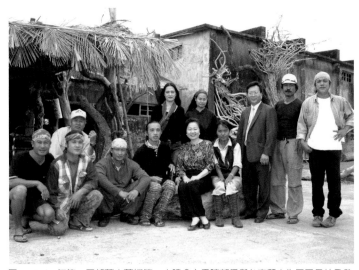

圖 5　2002 年第 1 屆都蘭山藝術節，文建會主委陳郁秀與台東縣文化局局長林永發蒞臨糖廠，並與意識部落合影，初步構想將此地營造成為一個藝術村。（蔡裕良提供）

岸生活，隨性就地取材、進行漂流木創作。直到颱風季節來臨前，才尋覓下一個創作空間。

這時，由於希巨・蘇飛在糖廠已租下工作室，且附近藝術工作者又常進出其間，於是久而久之，自然也就把糖廠所在地變成像第二個「意識部落」一般，成為當地藝術工作者們不定期聚會的場所；大家也都不約而同的、感覺糖廠是一個可以構思靈感的創作場域，於是陸續有人遷入糖廠，或居住到部落中及其周遭。因此有給人的印象是，意識部落的藝術家們好像一起「移師」到了糖廠所在地。

因緣際會的關係，初期都在縣政府文化局、史前文化博物館兩個公部門的輔導與經費補助下舉行，結合都蘭在地的希巨・蘇飛及其所帶領的「都蘭山劇團」，在糖廠舉辦了一連串的原住民文化藝術展演活動。不但使在地觀光更加活絡，吸引了許多外地的原住民或漢人、甚至連外國藝文愛好者或工作者也都停駐，出現像是要將都蘭糖廠的閒置空間，轉化為一「國際藝術村」的趨勢（王國政，2006）（圖 5）。這個現象也受到地方文化單位的重視，當時的文化局長林永發，認為糖廠作為「都蘭山藝術節」活動場地之構想甚為可行；況且，糖廠也同意要出借給文化局來辦活動，於是雙方展開合作。文化局並希望在地部落與藝術團體均能有機會參與，邀請「意識部落」成員一起佈置，獲其欣然答應。這是糖廠閒置空間的管理者、都蘭部落內外藝術家個人或藝術社群，第一次與公部門結合之具體作為。

（三）地方文化館經費下的「都蘭紅糖文化藝術館」

2002 年，地方文化館計畫正式開始，為一項六年期計畫。當時的文化局原本認為

新東糖廠現況平面配置圖（2007年6月）

圖6　2003第2屆都蘭山藝術節，新東糖廠所舉辦之
　　　「原石林主題館」，台東縣政府有意營造玉石產業
　　　成為都蘭特色。（蔡裕良提供）

提案單位最好要是藝術社群本身，理由是藝術場域若由藝術社群來自行主導，效果較佳，且地方文化館的經費也可讓他們延續創作。不過，卻因提案單位需準備自籌款的規定而無法成案；藝術社群一來既非正式組織、二來又無固定經濟條件，只好轉由新東糖廠作為提案單位，2003年經費核定下來後執行。後來，仍因真正場地的使用者為藝術工作者本身，自然造成藝術家與糖廠之間的不少矛盾。所以，為了調解，公部門建議訂立租用關係，次年約集黃經理、藝術社群代表，前往新竹總部的「新東糖廠股份有限公司」，與所有股東面談、雙方簽約，承租期六年。不過，最後卻也因為正式組織才有權合法簽署的同樣問題，把承租權再交給當時已立案的在地藝術團體希巨‧蘇飛所主持的「都蘭山劇團」[8]。

定約六年的立意，是在於計畫前四年可藉由地方文化館之補助款、員工宿舍改建的民宿、辦公室改建的咖啡廳，三者營收來增加其收益，以立下根基；後兩年則可藉以上資金為基礎，設法自給自足。也就是說，整個規畫初衷乃是在「社區總體營造」觀念及地方博物館的營運理想上，期許將「新東糖廠」由過去的紅糖生產中心，轉型成為文化創意產業之基地——當時稱作「都蘭紅糖文化園區」，以作為都蘭經濟命脈所在及可凝聚社區共識的一個文化中心。

自「都蘭紅糖文化園區」內的「都蘭紅糖文化藝術館」成立以來，整個糖廠的「園區」（或稱藝術館）場域，就成為

都蘭山藝術節活動舉辦的主要場地，各屆在此舉行的活動項目如下：第一屆的開幕式「卑南平原頂上的燈塔」、「都蘭山生活市集」、「我生命中的停駐與漂流」裝置藝術展。第二屆的開幕式「躍升的都蘭山」、清秀都蘭風華「玉石走秀」、都蘭山藝術大街、都蘭原石林主題館（圖6）、第廿八屆兒童繪畫比賽、閉幕式「都蘭搭廬岸之夜」。第三屆的美麗境界戶外表演活動、閉幕式「都蘭神話之夜」。第四屆的「吼海洋」都蘭紀錄片影展、國泰人壽親子繪畫比賽、紅糖主題展、活動開幕式、社造及地方文化館年會、木雕、紅糖主題展、社區年會、農特產展售、「嘻哈馬拉道」表演系列、社造及文化館擂臺賽、閉幕式。第五屆的都蘭山藝術節記者會、「路在哪裡」音樂創作營、「山與海的歌」音樂創作營成果發表。

　　概觀而論，第一屆、第二屆、第四屆時，都是以都蘭地區（尤其是糖廠）為主要的活動地點；但到了第三屆和第五屆時，都蘭就僅作為部分活動場地。各屆活動之簡介如表1。

（表1）歷屆都蘭山藝術節對照表

時間	屆數	主題	活動地點	主要特色
2002	一	詩、書、音樂	主要活動地點均在都蘭地區，包含：都蘭村五線靈巖山、都蘭灣左巴咖啡館、杉原海水浴場、都蘭村新東糖廠。	・都蘭升海上及登山活動邀請詩人、畫家分別從海上、山上看都蘭山，並進行創作。（圖7、8） ・邀請「意識部落」在新東糖廠舉辦漂流木裝置展「我生命中的停駐與漂流」。
2003	二	玉石、地質	主要活動地點為都蘭村新東糖廠。	・將詩人所題詩句刻於大石頭豎立都蘭山。 ・玉石走秀、原石林主題館。
2004	三	神話	主要活動地點集中台東市，包含：鐵道藝術村、文化局前廣場、文化局中山堂展覽室、藝廊、演藝廳。	・擬規劃石林步道計畫，將都蘭山營造成一個新旅遊景點。 ・李泰祥都蘭山創作曲首演。 ・國際展演團體交流。
2005	四	聖山傳奇	主要活動地點為都蘭村新東糖廠。	・活動融合社區營造及地方文化館的特色活動。 ・紅糖主題展。 ・紀錄片影展。
2006	五	山海迴響曲	主要活動地點為台東市文化局，包括展覽室、演藝廳、廣場、會議室等。	・音樂創作營。 ・意識部落手工藝術市集。 ・呇亙阿美童謠發表會。 ・台東交響樂團與巴奈合唱團的合作。

　　由於文化局對都蘭山藝術節活動的目標設定是全台東，以台東整體及其觀光發展為服務範圍（以都蘭山為名，是為了取聖山意象作行銷），而並非是針對都蘭地區、原住民族或某一特定族群，因此為了避免外界將其主題目標之設定，誤解為是「都

圖7　上圖從都蘭山遠眺都蘭灣，規劃為石林步道。此處為都蘭山藝術節活動的場地之一，邀請詩人、書法家揮毫；中圖為余光中題詩。

圖8　第1屆都蘭山藝術節中的「海上畫都蘭」活動，從船上遙望都蘭山。（蔡裕良提供）

蘭」的藝術節，於是就再把活動地點拉回到台東市區內進行。

「都蘭紅糖文化園區」除配合台東縣政府所舉辦的都蘭山藝術節之外，早期亦致力於與當地社區或部落之互動。由於居住在當地的老人許多年輕時曾在糖廠工作，對此地存有被勞役的艱辛體驗與記憶，因此平日並不會主動進來此地。況且，當糖廠近年來規畫方向已改變為所謂的「文化園區」後，新增了咖啡屋、藝術館類等，這種屬於都會區才會有的現代設施之後，與都蘭當地原住民傳統之社區形態相較，更加顯得格格不入。這也是此新興展演場域在地方發展上潛存的問題之一。是以，「都蘭山劇團」在最初設立時曾特意舉辦了多場與部落居民互動的活動，如演出《路在那裡》等劇時，邀請部落老人參與表演，及辦理阿美族青年的「巴卡陸耐成長營」、「老人木雕班」等，廣邀地方人士參加、培育人才。還有各項大小不等的展演活動，並提供廣場作為部落內其它藝術團體（如藍星文化藝術團等）平日練習之場地，以竭力維繫並拉進與部落的距離。

四、都蘭地區之藝術社群生成與場域活動方式

都蘭的現代或當代藝術展演，從這個世紀初始就蘊釀出新企機，由部落發起，運用傳統智慧、邀請耆老吟唱，舞動靈感與蓄勢待發，恰好位在外圍的糖廠空間正提供地點上的便利性，於是創

造出一種另類的新興展演空間。主要也因為在地的阿美族傳統，習俗上對外來者的接受度頗高，致使人群間的往來與交流氣氛平易自由，自然也就容易吸納不同族群與跨界的藝文愛好者。「藝術」的號召力不辯自明。並且目前狀況是，「都蘭人」（包括藝術家們及部落成員）對於其地緣關係的認同，實已巧妙的蓋過了其對傳統血源關係的身份認同；再者，隨著時間的幻化推移，人群與團體間在空間實踐上的交互關係、內外條件的綜合運用，更促使不同時期衍生出來的、介於人與地點交織的場域意涵。都蘭地區新興的藝術社群、展演空間與場域活動的發展，時間脈絡上緊密牽引，其構成類別包含了：展演空間、人文組織、進駐糖廠藝術家、個人工作室、營業場所；從都蘭發起部落劇場組織、歌舞傳承的表演團體、部落傳統工藝工作室，到布農部落屋作為前奏的金樽海灘「意識部落」、都蘭糖廠文化園區（都蘭紅糖文化藝術館）、糖廠咖啡屋、月光小棧、伽路蘭等地的形成都是。目前，其主要之藝術社群類別與名稱如表2。

（表2）都蘭地區藝術社群一覽表

類別	單位	負責人
展演空間	都蘭紅糖文化藝術館	現由都蘭山劇團承租
	糖廠咖啡廳	郭英慧
	月光小棧	李韻儀
人文組織	台東縣東河鄉都蘭社區發展協會	田芬妹
	度蘭AMIS文化協進會	總幹事林正春
	樟臘工作室	林正春
	阿美部落文化工作團	潘袁定豪
	小米文史藝術工作坊	陳佩儀
	台東縣阿美族鄉土教育中心	都蘭國中內
進駐新東糖廠的藝術家	新東糖廠二號倉庫	賴純純
	新東糖廠三號倉庫	希巨・蘇飛
	新東糖廠四號倉庫	撒古流
個人工作室	豆豆工作室	豆豆
	Hana＇s House	哈拿（徐淑仙）
	黑翅膀工作室	席・傑勒吉藍
	達卡鬧工作室	達卡鬧
營業場所	角米咖啡（已歇業）	阿豹
	工人食坊（已歇業）	阿水
	日昇排灣（已歇業）	伐楚古
	飛魚・夏曼咖啡屋（已歇業）	席・傑勒吉藍
	二嫂原住民工作室	高敏慧
	小花媽媽工作室	胡美枝

這些社群、空間與活動的關係，發展上時兼具有延展力、持續性與變易性。就其生成與性質先說明如下。

(一)都蘭村落 —— 阿美族傳統藝術的落腳

1.部落劇場的概念

圖9　阿道‧巴辣夫，協助希巨‧蘇飛成立都蘭山劇團及創辦漢古大唉劇場。（蔡裕良提供）

希巨‧蘇飛（Siki）都蘭阿美族人，他可說是使用流利母語和部落老人對話的少數知青之一。學校畢業後，曾到都會區工作，最後回部落找尋自己。他表示當時已隱約的意識到台灣本土文化的意識在抬頭，因此原住民本身也應該開始追尋自我認同，及重新建構其主體文化意識，於是他選擇東海岸到處都可見到的漂流木，作為其創作媒材（李韻儀，2003）。2001年夏天，更在太巴塱阿美族人、原舞者之資深團員—阿道‧巴辣夫（圖9）的協助下，創立「都蘭山劇團」。他希望運用「部落劇場」的概念，以一種戲劇化的多元方式來呈現部落生活、展現特色，參與者多以部落老人、青壯年族人為主。老人們生活上的寶貴經驗是最重要的田野資料來源，此外，團員們平日也學習紀錄部落的傳統歌謠、祭典儀式、神話傳說與歷史變遷等，藉以傳承文化與進行年度公演。

2002年，阿道‧巴辣夫本人又創立了一個「漢古大唉劇場」，目標是要使所有對戲劇表演有興趣的人，都能學習到展演的方式，將部落中的生活智慧、傳說故事、及受時代衝擊等的感受表達出來，以開發原住民族在歌舞之外的其它表演形式。「都蘭山劇團」與「漢古大唉劇場」兩年間先後成立，同為部落劇場概念下所創立。但其劇團目標與功能卻都不僅是傳統戲劇而已，而是要學習作為一種成人或全人教育的推廣，鼓勵參與活動之學員們，將其所學帶回自己的部落，再為部落族人開啟另一扇窗。特別是都蘭山劇團的團員多為部落族人，活動內容更包括：舉辦部落青少年文化之傳承訓練營、戲劇研習營、木雕創作學習營、野外生活體驗營、生態解說、部落導覽、社區營造、裝置藝術等。並與漢古大唉劇場合辦「升火、劇場、搭廬岸」等活動、「國際行為藝術表演在部落」及參與國立台灣史前文化博物館展演系列活動。

2002年，在國立台東史前文化博物館「微弱的力與美」的展覽規劃中，策展主題分別為：「來自土地的力量」、「來自身體的力量」、「來寫自己的文化」、「紀錄

我們的部落」。其中「來自身體的力量」的展演活動，就是為了彌補博物館中靜態展示的匱乏。策展人盧梅芬，首先邀集各部落推薦參與活動的人選。後來決定由希巨‧蘇飛的都蘭山劇團帶領整齣劇，其靈感主要來自都蘭豐年祭習俗中，部落老人問年輕人的一句話：「icuwai ku lalan？」（路在哪裡）。即每年的豐年祭到了最後，當儀式結束、部落老人步出會所之前，總會問「路在哪裡？」，而這一句話本身除了有向神明表達：「指引我們回到人間吧！」之意義外，亦暗示著部落青年的成長之路及年齡階級之間傳承的重要性。

　　《路在哪裡》是一齣沒有劇本的表演，即興成分居多，由於表演的邀約，促使都蘭居民能聚集在新東糖廠之地，透過每晚的排練活動，無形中凝聚了居民們的情感。據參與的成員回憶，在排練過程中，他們好像又回到過去部落時期的生活方式，過著某種群體生活。但這樣的模式，隨時代變遷已不復可見。因此，感覺上這其實並不僅是在排演一齣戲而已，卻也像是在經歷一場祭典般，有一種結合社區整體的力量。迄至目前，「都蘭山劇團」仍向新東糖廠承租廠房，以維持文建會下地方館的「都蘭紅糖文化藝術館」運作，作為推動都蘭地方文化之一靜態與動態兼具的展演場所[9]（圖10）。

圖10　2007年，都蘭山劇團主辦之東海岸聯合藝術創作營─「交叉」，在都蘭新東糖廠廣場舉行。

圖11　2006年，第5屆都蘭山藝術節活動，藍星文化藝術團的都蘭長老們，穿著自製的樹皮衣表演。

2.歌舞傳承的表演團體

　　除了都蘭劇團的劇場表演方式外，近年來，都蘭部落所產生的表演團體，亦包括：「藍星文化藝術團」（圖11）、「阿美部落文化工作團」及「巴奈合唱團」。均參與了都蘭山藝術節活動，包含：2002年第一屆的「卑南平原頂上的燈塔」開幕式

及「都蘭山生活市集活動」；第二屆的「躍升的都蘭」開幕式及「都蘭搭廬岸之夜」閉幕式；第三屆的「都蘭山神話之夜」閉幕式；第四屆的閉幕式等。阿美部落文化工作團曾辦理「都蘭部落文化體驗營」，及由部落頭目所帶領的祈福儀式。此外，巴奈合唱團亦與台東交響樂團合作，將都蘭阿美歌謠改編成為交響樂曲共同演出，想把部落傳統的生活文化呈現給社會大眾。

「藍星文化藝術團」現任團長為阿美族人—許秋花，團員多為都蘭部落裡的婦女們，她們用快樂的歌聲、輕快的舞步，將部落婦女的歌舞重新展演出來，並鼓勵部落小孩們一起參與。藝術團年度的活動多與社區結合，配合節慶的舉辦來活絡彼此距離，並常到外地演出。

「阿美部落文化工作團」是由袁定豪於1998年成立。他說某次過年時，外婆曾對他說：「你是阿美族的小孩，怎麼不會講母語！」這句話讓他重新思考人生，後來並因此選擇回到家鄉。1991年左右，正是台灣經濟起飛的時候，但發現部落中許多人仍面臨經濟上的困難，於是他決定投入東海岸觀光事業，成立阿美部落文化工作團。工作團活動主要是重視體驗精神，其主打歌曲為〈阿美族歡聚飲酒歌〉，就是要由表演者和觀眾一起來共飲與共享，以欣賞傳統酒杯與釀酒技術等方式來進行。他認為這種表演關係，並不限於觀眾與表演者而已，而是本持著既然有緣，就應像是朋友般秉持相互對待及共同體驗的信念。於是，從擁抱雙手到介紹敬酒文化，為時兩小時的展演

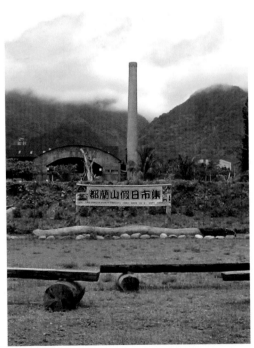

圖12　達麓岸，為阿美部落文化工作團辦理「都蘭山假日市集」活動場地。

舞蹈與古老歌謠吟唱，給人留下深刻印象。近年來，工作團除了不定期參與或推出活動表演外，也和交通部東海岸風景管理局一起合辦「都蘭部落觀光導覽活動」、「加水節」及「都蘭山假日市集」（圖12）。

「巴奈合唱團」成立於2000年，「Banay」為阿美語稻米成熟之意。團長為馬蘭阿美族人—豐月嬌，團員以台東馬蘭阿美族的老人夫妻檔最多，其中也有都蘭人士參與。是因感到馬蘭部落之傳統歌謠唱腔特殊，應將此美好傳統保存且傳承下來，所以設立。以演唱馬蘭傳統古調為主，尤其是馬蘭歌謠的自由對位複音唱法，主要曲目包括：家族聚會歌、飲酒歌、罰酒歌、情歌、婚宴歌、犁田歌、除草歌、割稻歌、捕魚歌、搖

籃歌、童謠、豐年祭歌、送別歌等。團員白天都要從事農事，到了晚上才能練唱。成立至今，他們已有超出三十場的演出經驗。在各屆都蘭山藝術節活動中，也都能見到他們與花蓮交響樂團、加拿大的馬修連恩，及台東縣立交響樂團的合作演出。

3. 部落傳統的工藝製作

　　蘇月桃可說是目前都蘭村中，少數專業製造傳統服飾者，她所開設的傳統服飾工作坊座落於自家中（圖13）。依部落傳統，阿美族的媽媽們總是親手為子女們縫製或織繡豐年祭時所穿戴的傳統禮服，表示對他們的疼愛與關照；可惜這些傳統技術在今日現代化與工業化潮流下已經式微，現今都蘭部落的日常生活中，親手縫製阿美族傳統服飾者已不多見。傳統阿美族的飾編織品，主要是男子的腰帶、配刀帶、綁腿褲和情人袋（檳榔袋）；繡品則較為常見，如男子短裙之邊飾、女子長裙邊飾、情人袋外側等均有圖案。

　　「巴奈樹皮工作室」為都蘭前頭目沈太木所創立。除製作樹皮衣、樹皮帽外（圖14），還製作日治時期的輪胎鞋、傳統的木頭蒸籠（lalidingan）、竹製盛水器等（圖15），成員多為部落的老人家們，每天在一起，製作他們印象中的傳統生活工藝器物。除蘇月桃和巴奈樹皮

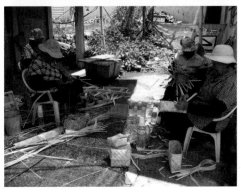

圖13　都蘭社區內的蘇月桃工作室，製作與展售阿美族傳統服飾。
圖14　巴奈樹皮工作室製作的樹皮衣。
圖15　巴奈樹皮工作室，製作阿美族部落生活傳統器具。
圖16　小花媽媽工作室，成員婦女們編織月桃器具。

工作室之外，都蘭村傳統工藝的工作坊（室）還有：二嫂原住民工作室、小花媽媽工作室和都蘭長青會；前者有固定的展售空間，負責人為希巨・蘇飛的二嫂，以傳統刺繡及織品為主，後兩者則為專長月桃葉的編織（圖16），成員多為村中年長的婦女們，她們經由這樣的勞動機會，一起聊天工作，並為自己部落留下手藝見證。

（二）金樽海灘──「意識部落」的起點（圖17）

圖17　金樽海灘，意識部落創作的起點。

1995年，台東延平鄉布農族人白光勝牧師成立「布農文教基金會」，設置了一個台灣首見、由原住民族自主經營的文化觀光園區─「布農部落」。邀請原住民藝術工作者前往從事創作，許多藝術家（如Eki、季拉黑子、撒古流等）皆曾先後聚集、在那裡留下不少作品，無意間也帶動出一股原住民之間跨族群與跨部落的藝術交流風氣。1999年開始，在林育世[10] 的協助規劃下，舉辦過好幾次的原住民藝術家聯展，並成立類似藝術村的「原住民藝術家工作坊」，請藝術家駐村、並在遊客前解說與表演。2000年，布農部落成立了「台灣原住民當代藝術中心」，希望能朝向發展成為一整理、推動「台灣原住民當代藝術」的組織；可惜因為成員間彼此的認知差距，以及負責人的更替頻繁等，而未能付諸實現（李韻儀，2002）。

有享譽原住民界，為其青壯輩精神領袖之一的阿道・巴辣夫，就曾在布農部落屋處駐留；當他2001年離開時，為接受都蘭部落木雕家希巨・蘇飛的邀請，前去協助「都蘭山劇團」成立。後來，各界或各族好友陸續前來探視，有些也被都蘭所吸引而長住。最主要的原因則是，希巨・蘇飛已在都蘭糖廠租用了木雕工作室，且以此作為都蘭山劇團名義下的展演場地，使得原本就具有半開放空間特性的廠房、廣場與咖啡屋等，這些場地發展成為藝術家們不定期聚會與展演的場所。

至於「意識部落」概念的形成，據參與之原住民藝術家所言，說是一群人在聊天過程時不經意聊出來的；而不是一個正式的組織。起初「意識部落」約計十二人，但因是採取自我認定或認同方式，只要觀念上能認同「與自己對話、與自然對話、與彼此對話」，並且在自我期許、宣稱與行為實踐上均能落實，就算是成員之一。由於理念上相當開放，為無組織方式，又無所謂之加入與退出，因此成員方面與時具異，概念與理想的堅持反而比較重要。其中資深者包括：Eki、伐楚古、希巨・蘇飛、范志明、安聖惠、石瑛媛（豆豆）、達鳳、饒愛琴、阿道・巴辣夫、哈拿・葛琉、見維・巴里、飛魚，如表3：

（表3）金樽時期意識部落資深成員一覽表

名字			族別
原名	暱稱	漢名	
LiHome EKi	Eki	林益千	阿美（馬蘭部落）
Scott Ezell	Scott		美國
阿道・巴辣夫	阿道	江顯道	阿美（太巴塱部落）
伐楚古		戴國勇	排灣（丹路部落）
魯碧・司瓦那	豆豆	石瑛媛	阿美（長光部落）
希巨・蘇飛	Siki	廖勝義	阿美（都蘭部落）
達拉・魯其	志明	范志明	阿美（溪口部落）
峨冷		安聖惠	魯凱（霧台部落）
達鳳・卡帝	達鳳	鄭宋彬	阿美（太巴塱部落）
	愛琴	饒愛琴	客家（夫為卑南族知本人）
哈拿・葛琉	Hana	徐淑仙	阿美（都蘭部落）
巴里・瓦哥斯	見維・巴里	張見維	客家、卑南（鹿野、南王部落）
席・傑勒吉藍	飛魚	黃清文	達悟（東清部落）
阿緹蓉	阿寶	周邦蓉	漢人

在某種意義上，他們只是想延續上一代人的生活方式，一起共同生活、創作。最早是見維・巴里，選中了台東市海濱公園旁的琵琶湖，命名為「野地之芳」，但因是公家用地、不宜而作罷。後來，豆豆就提議要以金樽海灘為基地，經大家同意，便在2002年春天進駐。

「意識部落」當時在海邊所有的創作行動，都是自發性的，並無政府任何資源或介入，強調的也是自由意志下的創作精神與表現，重視的是心靈養分的吸收【11】。最早在金樽海邊生活的是石瑛媛、饒愛琴和安聖惠這三位，後來才有男生移入，幫忙接水電、搭帳棚住所或場地布置。在海邊合辦了一場名為「自然・存在・消失」的展覽，希望用最自然的素材來創造自己的語言，並且還要是屬於東海岸獨一無二的。於是，就找到一種可以一同玩耍的東西，叫做——漂流木，想藉用這個材質的創作，使大家凝聚起來。漂流木也是族裡老人家口中的「柴火」，用來燒陶、燒水、燻製食物等，為日常生活所必需。因此，以漂流木為創作素材，有取之自然、用於自然的環保意味，並代表這是屬於這群人所共有或獨有的，大家一起生活與創作的記憶。

稍後，和意識部落一起在金樽海岸過生活的，還有另一群人，就是阿道・巴辣夫的漠古大唉劇場，他們也來到海邊，舉辦一場「升火・祭場・搭蘆岸——成人戲劇表演藝術營」，當時戲劇營學員們便和「意識部落」的人一起玩耍、遊戲與創作，也達到某種程度的跨界交流。

不過，「意識部落」這群人在海邊的生活，漸引發了外界的關注，有些遊客還特

圖 20　2003 年，第 2 屆都蘭山藝術節活動，「林益千父子木雕回顧展」。（蔡裕良提供）

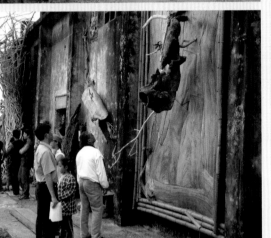

圖 18　第 1 屆都蘭山藝術節，意識部落「我生命中的停駐與漂流」展覽。（蔡裕良提供）

圖 19　意識部落「我生命中的停駐與漂流」展覽。
　　　左圖為范志明作品〈時光隧道〉，右圖為石瑛媛作品〈電器螢火蟲〉。（蔡裕良提供）

地跑來採訪他們的生活，媒體也開始報導。事實上，不論是外界還是藝術家自己，對於一起生活的看法，難免會有差異，原先是預計每年或每幾年可辦一次，大家藉由關心某項共同議題，而一起進駐到某地點去共同生活與討論。就像是部落時期過著集體生活一般，或像是創作營、生活體驗營之類的。只是說，究竟是藝術工作者自己過就好、還是可以開放給媒體來一起進駐體驗；這兩種決定可能將會造成極大不同的結果，但何者較能接近藝術創作的真理或原則？這個問題，可能還須要更長時間的實驗才能知曉。最後，是因無情的颱風季節即將來臨，以及，有部分的人也在都蘭找到了能延續其創作的地點，「意識部落」於是上了岸。

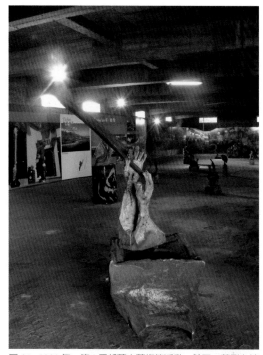

圖21　2003年，第2屆都蘭山藝術節活動，希巨‧蘇飛在糖廠廠房「部落神話漂流木創作展」。（蔡裕民提供）

　　當時，有文化局人員因耳聞這群「意識部落」創作者的集體主張與風采，而特地找上他們其中幾個藝術家合作，邀請其負責設計製作第一屆都蘭山藝術節開幕的舞台與會場。所以，像是意識部落成員們為自己籌備一場成果展般，共用了兩間廠房，從裡到外、連同周邊配套設施，都作了精心設計；這對台東的藝文風氣來說，可算是新鮮壯舉。此外，在都蘭山藝術節活動中，除了「我生命中的停駐與漂流」（圖18、19）之外，尚有「天佑都蘭鼻」裝置展、「林益千父子木雕回顧展」（圖20）、「希巨‧蘇飛部落神話漂流木創作展」（圖21）、「銘刻山海歲月木雕創作展」等，皆是由意識部落成員及都蘭原住民藝術家所主導的展覽。

（三）新東糖廠 —— 藝術進駐的空間

　　在都蘭山藝術節活動舉行的這五年間，均以新東糖廠作為主要場地，漸使得糖廠成為藝術家聚集或展覽的特定場所（圖22、23），甚至有藝術家開始進駐。短期者多為需要創作大型作品，而租借糖廠前的廣場，包括：阿旦、阿水、伊命等；長期進駐者則包括都蘭在地的木雕藝術家希巨‧蘇飛；以及外來的撒古流、賴純純、施彥君三人，迄今仍在該廠。

　　希巨‧蘇飛有好幾種身份，既是藝術家、部落文化延續與傳承者、表演者、部落

與外界的溝通橋樑等。他是活躍於台東的木雕藝術家，也主持都蘭山劇團，邀請部落老人穿著自製的樹皮衣演出。在三號倉庫的希巨‧蘇飛木雕工作室裡，尚可見到許多原本無形的部落神話故事、傳統祭典、生活面向、歷史變遷、以及與社會衝擊相關題材的雕刻作品；竟連工作室本身，也都利用海邊撿回的漂流木、竹子、樹葉、石頭等裝置而成。

撒古流之所以來到都蘭，據他說，是因2001年承辦國立史前文化博物館委託的公共藝術作品製作時，曾在都蘭糖廠的廣場搭帳棚住過一陣子；於工作完成後，便繼續找尋除了他在排灣族故鄉──屏東縣三地門的「風刮地」之外，另一可以做為工作室的地點。他說對他而言，工作室的選擇地點非常重要，便利性也是，如果找對了地方、心情就掌握了一半。他覺得糖廠這裡空間夠大、材料取得也方便，加上都蘭居民們很有包容力，且周遭創作的朋友們也相當之多樣性，可以彼此刺激，再者，風景絕美環境又佳，於是便和糖廠經理接洽，於2006年5月起，正式進駐到四號倉庫（圖24）。

圖22 2007年，卑南族的漂流木藝術家－伊命展出「沒有用的有用」個展，於都蘭新東糖廠第二倉庫。

圖23 2007年，饒愛琴「遺忘與瞬間」個展，於都蘭新東糖廠第二倉庫。

撒古流說，在山上住久了，他很想找個靠海的地方生活，來到此地，他有機會接觸到很不同於「靠山民族」的「靠海民族」，因此思緒上得到轉寰。他的想法是，靠海的民族吃的東西很容易找，所以比較樂天，具有粗獷與單純的個性，因為只要配合時間下海即可，自然會有許多時間可以唱歌跳舞。相反的，靠山的民族，因為必需打獵、要走很遠的路，種植作物又得經過除草、整地、採收等的辛苦歷程，差不多是隨時隨地都得工作、最後才能獲得食物，因此才會造就出山地民族較為細膩且嚴肅的個性。他還再三強調，都蘭這個靠海的地方，確實給人一種輕鬆的感覺，生活步調可以放得比較慢。到了都蘭住下後，想法自然漸漸不似已往般的嚴肅，作品也呈現較為開朗的格局。

另一位非原住民的新進糖廠駐村藝術家賴純純，近三十年的創作生涯中，她從繪畫、雕塑到公共藝術，媒材多元且豐富，不斷進行著實驗創新。她的作品多為有機造

形、明亮色彩，重視光影與色澤交融的律動。她以當地人文自然作為起點，透過觀察了解來發想出在地生活經驗的意象。這次在新東糖廠租下廠房，從 2007 年 4 至 6 月駐村創作，6 月 30 日開幕，展出名為「佇春一都蘭，賴純純個展」（圖 25），作品包括〈自由的藍色〉、〈太陽的溫度〉、〈月光下女妖漫舞〉等，就是紀錄她在都蘭的這段生活體驗。同個時期，在另一廠房承租、居住、並進行創作的還有一新生代裝置藝術家—施彥君，她將於 2007 年 9 月於都蘭部落上方「月光小棧：女妖在說話藝廊」舉辦駐村週年個展，名為「傢居‧La maison」。

糖廠的經營者表示，他希望藝術家進駐可以吸引更多的過路客及有心人士光臨，所以在挑選藝術家方面，他會考慮除本地較多的木雕為主創作形式外，還有其它媒材表達方式的藝術家進駐，俾使都蘭的藝術發展形式更為多元化。他是用生意人的眼光來構想，該如何把這個過氣的私人產業──新東糖廠的最後剩餘價值發揮到最大？同時，也為了減稅，他申請歷史建築閒置空間再利用計畫，並出租糖廠舊辦公室給都蘭咖啡館營運，以及將廠房與倉庫承租給藝術家進駐，或向臨時借用廣場者收取部分清潔費等。簡之，在種種外表看來，像是純營利的作為背後，其實還有一種積極的信念，是要糖廠不至淪為完

圖 24　撒古流在新東糖廠四號倉庫的工作室，上圖為大門裝飾，中圖為工作室內部。

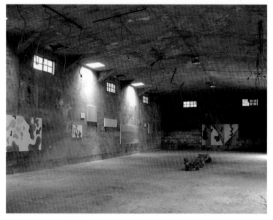

圖 25　2007 年新東糖廠二號倉庫，「佇春都蘭」 ── 賴純純個展。

全廢棄的無用場所。所以，迄至目前，他仍選擇交由有心、且適宜的藝術工作者來進行營造，目的不外乎是期待糖廠有朝一日可以再活絡起來，成為東部海岸上的一個真正藝文觀光中心。

(四)糖廠咖啡屋—都蘭的客廳(圖26-28)

2003年初春，四位來自西部的漢人藝術工作者郭英慧、馬惠中[12]、陳明才、逗小花[13]在移民都蘭後，產生了經營糖廠咖啡屋的想法，向糖廠租了舊辦公室經營咖啡屋。最初採取隨性的經營，沒有價目表，大家好像在自家客廳，拿著杯子喝飲料，接著越來越多的人聚集，就漸漸變成一個聚會的場所。現定居都蘭的月光小棧負責人李韻儀，她形容都蘭糖廠本身像是都蘭的客廳，而糖廠咖啡屋就是「客廳」中的「藝文沙龍」。開設咖啡屋的目標，據當事人表示，除賺取生活所需之外，更希望它成為大家可以交流分享的場所；適逢文建會提出地方文化館的推動計畫，因此早期的幾個成員也就順理成章的從旁協助規畫，希望使糖廠從一個廢棄空間，轉型成為社區的藝文活動空間（李韻儀，2006）。

糖廠咖啡屋的藝文表演活動起於2004年，主要策畫者是來自美國的Scott（Scott Ezell），他是一位美國籍的詩人及民謠家，也是意識部落的成員之一。2002年應金曲獎最佳男歌手陳建年之邀

圖26 位於新東糖廠內的糖廠咖啡屋現況。
圖27 糖廠咖啡屋—都蘭的「客廳」，成為部落內外藝文人士的不定期相會場所，左圖二為吧台、左圖三為藝術家演練。
圖28 糖廠咖啡屋週末晚間之表演。

到台東演唱，發現台東的美麗風景像極他在加州的故鄉，因此毅然決然遷到台東來居住。他曾在 2003 年由風潮有聲出版有限公司發行其個人第一張專輯〈海洋，漂流〉。Scott 自稱他的創作為「都蘭有機民謠」（Dulan Organic Folk Music），指的是一種自然源起於人心的音樂，這類音樂是自然的、非商業及沒有經過包裝的（Scott Ezell，2004）；咖啡屋的空間並不大，所以這樣的表演方式讓觀眾感覺很親密，表演者與觀眾之間由音樂連結，沒有距離 [14]。他純粹只因想和大家一起分享創作，從 2004 年 1 月開始每週六晚間在咖啡屋演唱。而這樣的表演逐步擴大，其後每週六糖廠的音樂會遂成為該地的重要「藝文活動」，許多音樂人都曾來此演出；也有住在都蘭的藝術工作者，如豆豆、希巨·蘇飛、范志明等來串場。其中，部分的表演也加入舞蹈及劇場元素，包含：南管、古琴、爵士、佛朗明哥等均曾在此演出過。

不容否認，糖廠咖啡屋每週末晚進行的表演活動是一種商業行為，但若拿非營利事業相比，其實某個程度說來，是一種更能符合人性化的演出與聚會。此地聚集了無數的音樂愛好者，無疑的可提供在地藝術家、居民和外界朋友們，藉著咖啡、樂舞與飲料，產生情感上的慰藉與昇華，並藉此維繫都蘭當地、部落中心與外圍糖廠、周遭，甚至外界地區各種人際之交流。當然同時，也可提供給少數流動藝術家一個打工機會。不過，很顯然的，都蘭本地的部落老人並不會參與這個場所的活動，倒是有些部落年輕人在返鄉時會前來。現在，都蘭咖啡屋已成為東海岸之藝術愛好者，其心有所繫的聚會場所。到了週末，這裡就成為名符其實、都蘭的「客廳」。

此外，在都蘭山藝術節的「音樂創作營」活動中，上課地點也選在新東糖廠的糖廠咖啡屋，附近的主婦、居民、任何人，不分族群、年齡與生活背景，凡是對都蘭有認同情感的人，只要有創作興趣者都可來上課，每週一日，課程中藉由美術拼貼、身體律動等課程，探索現實存在的自我。音樂創作營在 2006 年都蘭山藝術節舉行了發表會，學員們上台表演自己寫詞、寫曲的作品，氣氛溫馨且成功。目前，台東縣政府正蘊釀把都蘭山藝術節，轉型成為台東的「東海岸音樂季」，屆時由那布與巴奈帶領的音樂創作營，若獲經費支持也將持續運作。

(五)「月光小棧」——新藝文交流的展演場域（圖29）

「月光小棧」位於都蘭山麓，都蘭部落上方約十餘分鐘的車程，座山面海、遙望綠島，下方是知名的都蘭史前文化遺址。當地原為都蘭林場的行政中心，以生產巨峰葡萄聞名，現以植樹造林為主，該建築物早年產權由土地銀行代管，作為土地銀行的招待所，後來轉交給觀光局，由東部海岸國家風景區管理處（東管處）代管。原本此地曾研議改建為土地銀行員工度假宿舍，後因凍省經費斷絕而作罷，於是一直荒廢；等到林正盛導演為了尋找電影〈月光下，我記得〉場景，看中此地的環境與風景，屬意在此地拍攝，東管處因此花錢整修了這間房舍，作為電影主要場景。後來，該場景

圖29 　月光小棧外觀。圖左為女妖在說畫藝廊，圖右為月光咖啡。

圖30 　月光小棧之戶外展演，「心的航行」 ── 聲之動樂團。

與部分陳設給保留了下來，在二樓設置相關解說導覽資料，並將電影的道具、家具、服飾作一陳列，將此地命名為「月光小棧」、提供遊客參觀。這裡於是成為一個因電影而生的新興景點，也帶動了台東地區藉由電影推展觀光的新方式【15】。

為了充分發揮月光小棧的觀光潛能及人文特質，東管處同意由「女妖在說畫」藝廊認養、並進駐月光小棧，當時負責策劃經營女妖藝廊的李韻儀，接下了這塊地方。「女妖」這個名稱是其創立者之一逗小花所取，除了因為這個團體是以女性為主要創作者，也是一個符號及象徵，來自潛意識、榮格的原形理論、人類的陰性特質；社會普遍對於女妖或女巫的形象極其排斥，這是人們不敢去面對的部分，但卻是最具有創造力的。

目前，月光小棧包含主建築和側邊小屋兩部分，其中主建築的一樓為「女妖在說畫」藝廊、二樓為電影場景的陳列展示，側邊小屋改為提供導覽、茶水服務的咖啡小吧，小屋的邊間小室為賣店，陳列當地藝術家、原住民的手工藝品及生活用品，包含樹皮帽、手工編織小物、手工肥皂、自製首飾等。

月光小棧自開幕後，展演活動多半在週末舉行，室內活動都舉辦在女妖在說畫藝廊，除了定期靜態展覽外，有時亦配合展覽的開閉幕式，邀請藝術家前來表演；戶外展演活動則是於月光小棧前的廣場舉辦，有許多知名樂團曾在此辦戶外音樂會，傍晚時分從廣場遠眺綠島，風景十分優美。詳細的表演場次如表4：

（表 4）月光小棧展演一覽表

戶外展演活動		女妖在說畫藝廊展覽	
2006/7	飛月行旅圖—見維・巴里服裝設計發表會	開幕展 2005/12/28-	月光下遇見海岸女妖—東海岸女性藝術家聯展（石媛、逗小花、哈拿・葛琉、饒愛琴、見維・巴里、升火工作室）
2006/10	陽光道—佛朗明哥吉他演奏	2006/4/2-5/25	哈拿・葛琉「她我之間—纖維藝術展」
2006/11	獨幕戲—鏡	2006/6/1-8/15	見維・巴里「飛月行旅圖水墨創作展」
2007/3/31	聲之動—心的航行（圖30）	2006/8/19-9/30	「夢豔／夢魘？—妳我凝視相遇的瞬間」糧食庫房 9 男妖創作聯展
2007/5/5	達卡鬧「好ㄉㄥˋ趴兔」新歌發表會	2006/12/9-/1/31	岸邊漫步—唐明秀素描寫生展
2007/6/9	陽光道的琴緒月光下，佛朗明哥女妖狂舞	2007/ 2/10-3/10	如是觀—呂俊成的禪意、狂想、佛世界
2007/7/14	都蘭部落，月光下，我在這裡唱～圖騰 Suming 個唱會	2007/3/18-4/21	飛來驗福—陳錦輝、余瑞玲 AEO 裝置藝術展
2007/8/25	巴奈與巴三一樂團—也可以不孤單	2007/5/5-6/20	看見女妖旅行地圖—逗小花油畫個展（圖31）
2007/8/29	生與死的嘉年華—陳明才《不完全手冊》表演紀錄播映	2007/7/14-8/31	海地的仲夏夜之旅
2007/9/15	薪火蔓延—盧皆興的卡地布古調演唱	2007/9/15-10/22	傢居 La maison —施彥君裝置藝術個展
◎ 此外，尚有一些非正式表演不定期出現。			

　　月光小棧於是成為現今東台灣的一個新興展演場地，聚集新一代的樂團、表演、戲劇等藝文活動，尤其是擁有戶外場地，背山面海的自然舞台氛圍，不論白天或晚上，均為表演者提供一個渾然天成的另類展演空間。

（六）伽路蘭──草原幻化的公路藝術市集（圖32）

　　伽路蘭社原為台東縣卑南鄉內一著名阿美族部落 Wawan 之分社；因該社人每日都會在部落附近的溪流洗頭，而阿美語稱洗頭為 karon，加上 an（場所）兩字拼起來就是 karonan，意為族人洗頭的地方。後經內政部統一譯音成為 Jialulan，漢文便是伽路蘭，隨後，伽路蘭被規劃為休憩區 [16]。

　　市集擺攤的緣起，是由意識部落的成員－豆豆和愛琴，向東管處遊憩課提出建議，她們認為需要有個地方可以賣藝術家的手工藝品。於是，東管處選定了位在台十

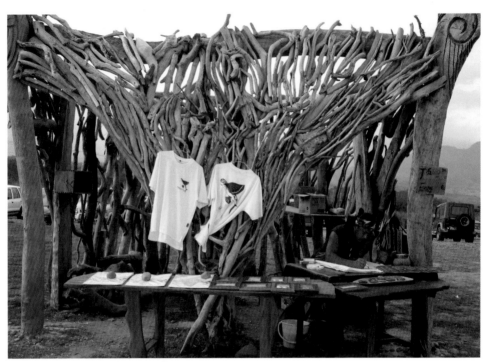

圖32 伽路蘭手創市集一角，飛魚的攤位。

圖31 女妖在說畫藝廊，「看見女妖旅行地圖」
—逗小花油畫個展。

一線的伽路蘭遊憩區；更在2006年初，邀請意識部落藝術家進行「伽路蘭創作空間裝置工程」，作品包括：見維・巴里的「最初相遇的地方」、哈拿・葛琉的「風說，你要來」、飛魚的「呼風喚雨」、饒愛琴的「幻眼」、魯碧・司瓦那的「喔！海洋」、阿水的「日昇之舞」、達鳳的「活靈火現」、伊命的「樹靈」。

伽路蘭手創市集的計畫原是由意識部落開始醞釀，其後在小米文史藝術工作坊的手中實現，經費來自於東管處。從2006年暑假開辦，2007年則分別在春節、春假和暑假舉行，鎖定在有觀光客聚集的季節。擺攤的成員主要也是意識部落的藝術家，他們在自己設計的「私創小屋」中販賣手工私創貨品。春節期間參與擺攤的人數增加，未來還希望能號召全台有志人士一起參與。

手創市集擺攤的挑選限制有二，一必需真正是個人手工的創作品，二是要以環保

作為重點。他們希望以趕集的形式，在某一個時間、一個定點來進行藝術交流，理想上是交流的意義遠大於交易。伽路蘭這個市集與展演地點的產生，是由都蘭的藝術場域所延伸出來的，想藉由相關的藝術社群活動與展演，將其從原本僅為一片草原的公路休憩區，變成一個藝術場域。2007 年即將展開的、接續都蘭山藝術節活動之「東海岸音樂季」，台東縣政府已選定以此地點作為主要活動場地。

五、結語

　　王應棠在〈從部落意識到意識部落：台東都蘭週邊原住民藝術工作者創作與生活實驗中的新認同浮現〉（2005）一文中，標題上刻意用「都蘭周邊」、「創作與生活實驗」及「新認同浮現」來描繪這一群藝術工作者的場域空間、創作態度與認同意識。他認為不分族群、無固定成員、流動式、不設限的「藝術家社群」──「意識部落」，是利用金樽或都蘭周邊等邊陲地點，作為一種機會式的空間，來進行集體生活與創作實驗。因此在理論上亦可宣稱，是以一種烏托邦式的思想及另類組織式的抵抗性認同，來取代傳統族群式或地域式的部落認同，並同時創造出一種漂浮式或可移轉式的「新認同」。

　　然弔詭的是，我們可以問道，這裡"原住民"藝術工作者的族群身份、原住民與否，真的那麼重要嗎？特別是在族群關係已極盡交織融合的今日東海岸，如何能再以偏概全？還是，只要心理認同於原住民、認同某種獨特的藝術創作精神、某地方的特殊歸屬感，比較重要？所謂「新認同」的浮現，其意指與內容為何？是指針對泛原住民的部落認同、某特定地方的認同，還是指身為一個當代原住民藝術家，對某一特定藝術社群或團體（意識部落、都蘭的相關場域）的認同意識與情感？這樣的新認同關係，可能依時間點之不同，進而產生蔓延性與伸展性，就像是意識部落與都蘭的當代藝術展演關係般，是社會實踐與意識形態下的結合。因為，只要是能認同「與自己對話、與自然對話、與彼此對話」三項原則，就可以成為「意識部落」的成員；所以，這種自我宣稱式、「意識」的部落或藝術社群，是可以「無所不在」的，也是自我繁衍與不斷再生的。所以，如都蘭糖廠的文化園區、都蘭鼻、月光小棧、伽路蘭等地，都可以被視為是其展演藝術的場域，也會因人群的位移與活動方式而滋生、擴散。

　　糖廠屬於都蘭部落，但位置卻很偏離，糖廠與部落這兩個空間也不見然具有同質性或對等性的社會互動關係。實際上，包括糖廠（或藝術館）本身及從其衍生出去的都蘭周遭新興展演場域，都是與傳統部落之日常生活空間、傳統祭典場域，相互區隔的差異性空間。而且，若不是近年來相關外力的推動與促成，這些新興的公共展演場域，其與都蘭的關係，或是都蘭（地方、地區）的知名度本身，均不可能出現今天的局面。可見，以在地族群資源作為根基，文化藝術產業作為後現代地方發展全球化在

地認同的策略下，對於藝術家生活、創作、展演、社群生成，以及地方認同感之形塑，皆有加值功效。

總之，以都蘭這個地方的新興藝術展演場域為例，可看出其所展現之於時空上的流動性、蔓延性與不確定性，相對於傳統生活、祭典場域的穩定性與循環式特質，可以說是一種後現代、遊戲性、與「差異性」的展演空間特質。因此，此與傅科所提及的正式博物館機構，所具有之交疊性與永恆性時間感的「異質空間」（或神聖化空間），有很大差別【17】。

至於，藝術家性格特質與部落傳統規範，兩者間的落差也必然是存在的。身為當代原住民藝術工作者之行為舉止，常會讓老一輩族人無法理解，也多少觸犯到禁忌。例如意識部落的成員——峨冷，就說魯凱族人的婦女應守本分、照顧家庭，這和她所追尋的藝術生活有很大的衝突；阿美族的哈拿也表示，她常察覺到，當自己和部落的接觸過於密切時，就可能會因受制於傳統包袱，而使創作靈感受限。由此可見，「傳統」之於當代藝術家而言，既是助力也是阻力，但在這樣的拉扯中會激發起藝術家的創造潛能。況且，部落的歌舞與酒文化，都是重要的溝通形式與媒介。基本上，都蘭的藝術家們都強調自己創作的靈感主要來自「部落」，包括其原生的與當下的兩種在地部落。但誠如王應棠所注意到的，多數停駐在都蘭的藝術家們、包括意識部落的成員在內，多半不是常駐在自己家鄉者；他們也習慣以波希米亞式、遊走式的工作方式，出現在都蘭及其周邊藝術場域，接受環境與多元文化的激盪，並製造生活與創作的樂趣。

至於，對地方能發揮影響力的官方藝術節節慶活動，其重要性絕不僅止於展現藝術家之個人或團體而已，也應能夠對地方社群及居民提供一種美學式的昇華（陳其南，2000）。例如都蘭山藝術節中的詩人題字活動，邀請原住民的文學家夏曼·藍波安在都蘭山題詩；在漂流木創作展中，邀請大港口部落、建和部落、「意識部落」等原住民藝術家進行創作；在歌舞展演活動中，則有包含旮亙樂團在內的阿美族童謠的採集發表、巴奈合唱團與花蓮縣立交響樂團的合作、糖廠咖啡屋中社區與部落的「音樂創作營」活動，以及馬修·連恩與都蘭的部落音樂交流。以上，皆代表在地部落與其他外來藝術家或社群團隊合作之積極作為。但必需注意的是，文化政策所推動下的藝術活動，雖兼具有保存、帶動、提升與開拓視野的功用，但絕非如傳統文化一般，能夠向下紮根，因此，公部門在引進外地或外國文化、進行進一步的融合與創新之時，更應省覺如何保有其地方特色。

藝評家黃海鳴在論及「社區互動」或「藝術社群」之建立時，曾將「藝術社群」定義為：包含跨領域的藝術創作者、藝術欣賞者、藝術相關的知識界，及由產業所組成的相關社群（黃海鳴，2001）。可見，前述都蘭藝術相關社群的組成或活動，尚不足以涵蓋所有藝術產業之專業範疇，因此更須借助與外界資源的互動關係。再者，代

表都蘭當地部落傳統的藝術社群，與另一自主性較強、成員多半是來自外地的當代藝術社群（如意識部落的概念），這兩種不同屬性者，在未來政策面與執行面上，應如何彼此協力、併行發展，以創造地方的新資源？的確，這是當代發展議題上首需思考的新方向。

藝術社群成員的參與活動，基於其本身的浪漫感性與氛圍營造而言，在創作展演過程中乃以彼此之情感交流為要，因此，公眾的展演活動就需要專業人士及公部門的介入，才能妥善的組織規畫，俾使社區、部落、文化、環境與外界資源充份謀合；更重要的是，過程中需要彼此尊重，以理性、創意來共同打造屬於藝術社群、在地居民與政府部門之間的「三贏」。我們發現，都蘭當地的全球化與後現代現象早已隱然出現，不同族群的個人皆可在其生活、興趣與創作本位上，進行「藝術的停駐與漂流」；較特別的是，都蘭的藝術社群追逐著一種部落主義式的生活理想與創作實驗，而這樣的嚮往，變成其「差異性」的特質所在，在其與地方、或是與外界的時空交會場域，繼續留下迴響與見證。

（本文作者許功明為台東大學南島文化研究所教授／趙珩為國立成功大學研究所碩士）

註釋

註 1： 除都蘭山藝術節外，亦有由台東縣政府主辦之南島文化節（1999-）藝術活動；雖說在南島文化節活動中，也邀都蘭地區相關藝術社群參與展演，但其主要活動場地並未設定在都蘭地區，因此不　在本文討論範圍之內。

註 2：「場域」指在各種位置之間，存在客觀關係的一個網絡或形構；會因為這些位置的存在，及強加於某特定位置上之行動者或機構間的各種決定性因素，使其得到某種客觀性的界定。場域也是關係的網絡與鬥爭位置。社會中的個人，投資各類「資本」，並依其習性來運作，在不同場域競爭之中進行相互轉換的作用，以獲得最大的勝利。參見王志弘、李根芳譯，《文化理論詞彙》，頁：154。

註 3： 布爾迪厄把「資本」（capital）區分為：經濟資本、文化資本、社會資本 （指社會關係）、象徵資本（指名望與權威等）四種；而其中「文化資本」又包括：（1）內化形式，如舉止風範；（2）客觀形式，如文化財的收藏；（3）制度化形式，如學歷等之制度化的社會認可。參見孫智綺譯，《布爾迪厄社會學的第一課》，台北：麥田，1997。

註 4： 林正春，都蘭國中教師，目前已退休，成立樟臟工作室，致力於地方文史工作。

註 5： 陳明才，最早移民都蘭的藝術工作者之一，積極投入當地部落及劇場工作，於 2003 年 8 月 29 日自都蘭鼻留下遺書投海，至今仍失蹤。

註 6： 阿道‧巴辣夫，花蓮太巴塱部落阿美族人， 2002 年移民都蘭，協助希巨‧蘇飛成立都蘭山劇團，自己亦成立漠古大唉劇場，致力推動部落劇場理念，目前已搬回家鄉太巴塱居住。

註 7： 馬修‧連恩（Matthew Lien），加拿大人，環保音樂家，因熱愛大自然及原住民文化，曾多次到都蘭進行歌謠採集工作。

註 8： 簽訂契約中，第一年的租金 10 萬，承租範圍包括 1-3 號倉庫和舞台，第二年租金為 20 萬，承租範圍包括 1-3 號倉庫、舞台、咖啡屋，第三年則租金為 30 萬，承租範圍是整個糖廠，第四年開始租金則視盈餘而定。到了最後這一年，地方文化館的六年計畫也告結束。

註 9： 參考自《第二屆都蘭山藝術節導覽手冊》。

註 10： 林育世，留學法國巴黎，回台後主要研究領域為原住民創作美學，並為原住民藝術策展人。

註 11： 王應棠指出，藝術家們將「意識部落」定義為：一群人在金樽海邊醞釀出來的思想的凝聚與共
識。只要喜歡金樽海灘，並認同這「與自己對話、與自然對話、與彼此對話」的三個原則，就可
以成為意識部落的成員。參見王應棠，〈從部落意識到意識部落：台東都蘭週邊原住民藝術工作者創作與
生活實驗中的新認同浮現〉，《第九屆台灣地理國際學術研討會論文集》，2005，頁 459-466。轉載於
《部落教育》，舞動民族教育精靈—台灣原住民族教育菁叢第 8 輯，2006，頁 39-49，

註 12： 郭英慧，小竹，糖廠咖啡屋現任老闆娘。馬惠中，小馬，糖廠咖啡屋現任老闆。

註 13： 逗小花，漢名柴美玲，陳明才之妻。

註 14： 〈新東糖廠，吹起有機民謠風〉，2004 年 4 月 9 日，中國時報。

註 15： 林永發主編，《跟著電影看風景：台東電影景點導覽》，台北市：台東縣政府，2005，頁 25。台東縣文
化局在這個電影中贊助了 100 萬，整個過程均全力參與，而透過這個拍片計畫，也確實成功地整合了台東
地區的各項資源。

註 16： 參考伽路蘭手創市集網站 http://www.jialulan.com.tw/fg.html。

註 17： 過去、現在與未來可以在博物館中交錯、重疊，然而作為保存人類文明見證之永久機構，博物館本身卻置
身於時間之流外。陳佳利，《被展示的傷口:記憶與創傷的博物館筆記》，2007,頁 37。

參考書目

Bourdieu, Pierre, The Rules of Art: Genesis and Structure of the Literary Field. Cambridge: Polity Press, 1996. Translated by Susan Emanuel, Les Regles de l'art, Paris: Editions du Seuil, 1992.

Scott Ezell，〈Taitung's new juke joint :organic folk and then some〉，《破報》復刊，306 期，2004。

王志弘、李根芳譯，《文化理論詞彙》，台北：巨流，2003。Peter Brooker, A Glossory of Cultural Theory.

王國政，〈都蘭紅糖藝術館發展觀光的省思〉，2007，未發表。

王應棠，〈從部落意識到意識部落：台東都蘭週邊原住民藝術工作者創作與生活實驗中的新認同浮現〉，《第九屆台灣地理國際學術研討會論文集》，2005，頁 459-466。

李韻儀，《布農族女性藝術家 Ebu 繪畫中的性別與族群認同探究》，台南，國立成功大學藝術研究所碩士論文，2002。

李韻儀，〈意識部落，從金樽海灘上了岸〉，《東海岸評論》195，2004 年 10 月，頁 16-21。

李韻儀，〈都蘭〉，《東海岸評論》185，2003 年 12 月，頁 53-63。

李韻儀，〈2006 仲夏月夜，都蘭藝術地圖〉，《東海岸評論》207，2006 年 8 月，頁 40-46。

趙玲，《台東都蘭山藝術節活動與原住民藝術社群關係之研究》，台南，國立成功大學藝術研究所碩士論文，2007。

林永發主編，《跟著電影看風景：台東電影景點導覽》，台東縣政府，2005。

姜柷山撰文、徐肇駿英譯，《台東縣歷史建築導覽專輯》，台東縣政府，2005。

財團法人東台灣研究會文化藝術基金會，《台東縣歷史建築清查與電腦建檔計畫案結案報告》，台東縣政府文化局，2002。

黃宣衛、羅素玫，《台東縣史·阿美族篇》，台東縣政府，2001。

黃學堂，《台東縣史·人物篇》，台東縣政府，2001。

黃海鳴，〈「社區互動」或「藝術社群」的建立—從「台北當代藝術館開館展」談起〉，52:6，313，2001 年 6 月，頁 386-391。

陳國川、林聖欽《台東縣史·產業篇》，台東縣政府，2000。

陳其南，〈從中央到地方文化施政觀念的轉型〉，《新世紀智庫論壇》，10，2000 年 6 月 30 日，頁 1。

陳佳利，《被展示的傷口：記憶與創傷的博物館筆記》，台北：典藏，2007。

蔡裕良、林至利等編，《第二屆都蘭山藝術節導覽手冊》，台東縣文化局，2003。

蔡政良主編，《都蘭村阿美族巴卡路耐傳統文化教材》，台東縣山水客工作室、都蘭旅北同鄉會、都蘭社區發展協會、都蘭國中發行，1995 年 7 月。

中國時報，〈新東糖廠，吹起有機民謠風〉，2004 年 4 月 9 日。

8 達悟族之陶偶與製陶

撰文◎羅平和、高若蘭

一、前言

　　自台東豐田機場搭乘往蘭嶼的小飛機，雙螺旋槳小飛機頂著太平洋強烈反射的艷陽，航向台灣東南的上空，大約二十分鐘的航程就可以到達蘭嶼。小飛機機身激烈的抖動，帶著一些興奮與恐懼，窗外藍天白雲相伴，往下望去則是台灣東南方的海洋，大海中孤懸著的是一個蕞爾小島，地理的位置被視為台灣東南邊陲之地 —— 蘭嶼【1】。隆起的山頭，翠綠的大地，湛藍的海洋，來到這裡，你會忘了塵世的喧囂煩躁，進入另一種文化情境。耳邊傳來浪花絮語，蟲鳥雜鳴，以及遠處漁民划動拼板刳木舟出海之前的吆喝聲。初識蘭嶼便深深被其吸引，這是一塊令人充滿著驚奇的土地，有著許多本地特有的植物【2】、鳥類與動物：稀有豬種 —— 袖珍的蘭嶼小黑豬。

　　戰後，台灣曾因緣際會的發展出一段經濟奇蹟；而在政治上更萌出前所未有的政治雛型，五十年來在政治與經濟上著實邁開了一大步；但相對的亦失去了許多，新舊文化不斷的衝擊著，失去了許多舊有的風俗，形成新的文化價值觀。而地處東南海中的蘭嶼，雖然地域受限在交通不便的絕海之中，達悟族人主要仍然是以捕魚和種芋維生，生活方式卻也在緩慢中變化著，不可避免的承受台灣文化的入侵，島上住民的傳統文化也隨之轉變。

　　西方霸權與民族意識衝突未解，在這個我們賴以立足的星球上，各種文化間因彼此意識形態而敵對著，從歷史觀點而言，不得不承認人類狹隘的貪婪暴戾習性作祟。蘭嶼的達悟文化因著其特殊性，被人類學家們不斷的研究著，但是否能被台灣漢族文化接納認同則仍是一個問號。

　　蘭嶼在漢人眼中的開發是以觀光為著力點，旅遊業者帶來了「文明」的訊息，卻同時帶來了可怕的威脅、困擾、黯淡與悲哀。文明的演進與時俱增，我們無法停止文明。大自然因人為化的文明而逐漸消失，今日蘭嶼自亦與世界其他地區一樣，難以逃離此一厄運。站在學術的立場，蘭嶼是世界級文化資產之一：不論在地理的、歷史和藝術的，都有其保存價值。故此，最近有不少關心保存蘭嶼部落文化的人，對於如何

使蘭嶼減低外來文化衝擊，使他們的固有文化不致流於失墜而努力。為了保存蘭嶼的文化，學者們對該島做過了很多的田野工作。由於今日蘭嶼固有文化瀕於湮沒的邊緣，我們對於上述的資料也備覺珍貴。（劉其偉，2001）

二、達悟之傳統藝術

台灣原住民的藝術表現豐富而且多采多姿，蘭嶼的文化研究自日治時代以後資料的紀錄雖多，但對於藝術的研究與紀錄其實不足，對於達悟的飾紋只有當年鳥居氏的資料最為詳盡，近年則以鮑克蘭女士（Beauclair）次之，至如音樂和舞蹈也只限於近世的呂炳川和李哲洋兩位。

（一）紋飾

達悟族人是喜愛藝術的民族，他們通常在船體、器用上及在家屋的樑上、木柱上施以幾何學的紋飾。

（二）服飾

達悟族的織布，從紡紗染色等皆自成風格，相較於其他各族，顯得格外樸實。衣服僅以白、黑、藍三色相間的條紋構成，因織布技法的緣故，色彩較鮮明的一面反而是衣服的裡面。傳統衣服材料以白葉仔麻與瘤冠麻為主，近代則多採用棉布。

男子上身著對襟無領無袖短上衣，下身繫一丁字帶。除了穿著衣服部分外，露出的胸及頭部則以木、藤、椰子皮、魚皮或銀幣等材質製作成盔甲般的衣帽覆蓋；女子上身斜繫一塊大方布，下身則為一單片式短裙。每當舉行如捕撈飛魚、漁船下水、新屋落成、祈求農作物豐收、初生兒命名禮等盛大歲時祭儀，以及女子除穢與祈求水芋增產之巫術儀式等，均需穿著盛裝。（劉其偉，2001）

（三）工藝製作

達悟人物質文化極為豐富，如雕造拼板舟技術、銀器打造、陶壺、陶罐、陶偶之捏造等。而因著造船而組成的船組組織，為父系世系群體的結合，組成了一個堅強的漁撈團體，是達悟族人經濟生活的重要組織。整個船組具有系統的工作及位置的不同體制，來維持船組生產力，造船是在船組團體裡最重要的一環，當船隻破舊不能使用，或船組升級時，必須造新船。由經驗豐富的人選定樹材，砍伐並截斷不必要的部分，具有技術的人改造木材成龍骨的模型，船舷兩側是由若干船板拼組而成的，組合用的木材則依照船身部位的不同而選用各種具有特定木質的材料，板與板間必須能互相密合，精心拼組後再以藤條固定。船身完工後還要大家共同幫忙雕刻及上漆等工

作。圖樣包括人形紋、海波紋、魚眼紋、渦卷紋等，色彩則為紅、黑、白三色；凹處塗白，凸處塗黑，外緣及沒在水裡的四塊船板則施以紅色。

蘭嶼拼板舟造型藝術之外，下水儀式與船組在經濟生活中的實際功能已然是達悟社會中重要一環，而形成的系列蘭嶼大船文化，更是成為代表地方族群特色的一個藝術活動。

達悟族的紋飾無階級之分，幾乎所有的木雕上皆有紋飾，如住屋的檁柱、船的舷板外側、禮杖、配刀、陶器等隨處可見。

金銀的材料及製造技術是早期自外界傳入，而達悟族是台灣原住民族群中唯一具有金銀工藝文化者。（鮑克蘭，1969。江桂珍，1996）金片製成男子胸飾，銀片則可製成男子銀盔、男女手環、女子耳飾、胸飾，其中銀盔乃由打薄的長圓弧形銀片套於木模上，由下而上採用圈繞方式，圈間用銅絲固定，製成圓錐形的帽子，並於眼睛處開兩個方形孔，便於行動。飛魚祭開始時，男子拿著銀盔在海上向海招揮，招請魚群祈求豐收。

台灣原住民文化被歸類為南島文化，關於南島系原住民在何時移入台灣，學者們的意見尚未趨於一致，然從晚近台灣出土遺物所得（台東縣長濱鄉八仙洞出土遺物，卑南文化遺址出土遺物），一般相信，現存之台灣原住民移入台灣，最早可能在西元前三千年間，即距今約五千年前。達悟族移到蘭嶼的時間最晚，可能在唐宋之間，由於居地孤懸海外，對原始文化的保存特別多。達悟族的社會組織對人類學者而言是最饒富興味的，因而可以討論的地方也很多。

早期的人類學家在達悟族間找不到氏族階級等組織，乃指出其社會組織為「漁團組織」，其社會權威為「長老制度」。（陳奇祿，1984）達悟族的環境雖不富裕，藝術卻相當可觀，通常在船體舷板上、器用上及家屋的檁上、木柱上刻畫幾何學的紋樣，這些圖樣大都是直接模仿大自然的動物或植物，其目的並非在於裝飾而是一種信仰或咒術具有多重的意義。

生長在台灣本島或許沒有特別留意原住民藝術的特色，但世界各地研究民族學及原始藝術的專家學者們卻很早就留意到絢爛多彩的台灣原住民藝術，在東南亞文化圈佔有極其重要的地位，被認為是最佳的工作「田野」（Field）。原住民藝術造型之美展現在家屋、器皿、與日常用具上；而工藝之美則見於各族的紡織、刺繡、衣飾上。陶製品在原住民工藝的實用性及貴族象徵，在在表現陶製品在原住民生活的重要性與特殊意義。

舉凡人類社會的產物，最早大多是起源於生活的需要及個人的興趣和感情，藝術創作也是如此，只是有些作品能夠引起他人的共鳴，或者能夠和社會結構宗教信仰相結合遂賦予作品更多的象徵意義。於是漸形成具有社會性風格的產品。一種藝術之所以採取某種形式的風格，其實是和他的社會組織中各種文化要素有關，不管是藝術品

的製作方式、藝術的內容、美感的標準、呈現的形式，都是文化的一部分，維繫於各個文化的脈絡中不能脫離而獨自存在。因此，若從社會文化脈絡來觀察藝術，當可以有更深入的理解。

　　達悟族與巴丹人雙方，在傳統文化的留存方面，尤其是表現於現行生活的實際應用部分，已經有了極大的差異。巴丹人在歷經西班牙、美國的長久殖民之下，其本身傳統的文化——舉凡語言、慶典、陶器製作、手工紡織、生活儀節等各方面，逐漸消失；反觀達悟族，雖歷經日治時代及目今的國民政府統治，卻所幸於日治時代時，日本民族、人類學界的堅持，力保達悟文化不受外界之干擾，方使達悟文化免於萬劫不復的噩運。

　　關於蘭嶼達悟族更是一個喜愛藝術的民族。達悟族的文化與藝術，除了在民族學和原始藝術上受到重視外，在陶製品之中素燒陶器是生活日常的必需品，依照其用途分成烹飪用、盛水用、盛湯、溶解金銀的溶堝、紡輪陶具的製作等，是任何成年男子的基本技能，尤其陶偶[3]之製作是各族中之唯一僅見的藝術表現。本文遂以蘭嶼為研究場域，探討蘭嶼製陶文化及嘗試對陶偶的形式與內容作一個詳實的紀錄。

三、達悟族之製陶文化與製作過程技法

(一) 達悟族的陶器

　　蘭嶼達悟族日常所用的陶器都由自己製作，素燒的陶器是生活上經常使用的必需品，依照其用途可以分成盛食及盛水用。此外還有陶偶與少數溶解金銀的溶鍋[4]、紡輪[5]等。以往達悟族的成年男子皆為陶匠，都懂製陶技術，但女子是不可以接觸燒製陶器或陶偶的。

　　製作陶器的時間是在9至11月間，非繁忙季節時的工作。工作繁忙季節指的是3至6月的飛魚季和忙於作船造屋的7、8月間。到了浪濤洶湧無法捕魚的秋天，達悟族男人便利用這段閒暇時間從事陶器製作。而傳統陶器的製作從採取黏土、製作陶胚到架木燒鍊，按照一定的過程和技法之外，事實上還有禮儀的舉行和許多的禁忌規範，族人皆以虔誠戒慎的態度一一遵循。

　　達悟陶器種類雖不多，用途卻很廣，如鍋類就有男人用、女人用、男、女老人用等，達悟人對器物的用法分得相當清楚不能混淆，男人盛湯的陶器，女人絕不能盛湯或放魚，所有器具用法皆分門別類不可他用。

1.鍋類

(1)「Pilovolovotan」是大鍋，鍋體稍廣大是慶典時煮宴食的鍋，可容納大量的芋頭地瓜等食物。

（2）「Sosowadan」此類鍋是煮地瓜芋頭等食物，較前者略小。又分大小二種，大的為大眾之鍋，小的為愛人之鍋。

（3）「Vivinyayan」專煮肉類食物（不含海產、魚類）。

（4）「Vavaoyoan」飛魚祭時用鍋，專煮大魚 Vaoyo，產後婦女不得使用此鍋。

（5）「Amongan」此鍋專煮飛魚，不得他用。

（6）「Nanatangan」此鍋是女人用的，除可以煮女人魚外，亦可以煮螃蟹、貝類等其他海產食物。

（7）「Cicinwatan」專用於產後婦女煮開水飲用的鍋子，不可他用。

（8）「Raratan」男人專用之鍋子，女人不可使用。

（9）「Akolan」專煮飛魚季鬼頭刀名叫 Arayo 的男人魚。

（10）「Ciyociyodan」煮男人魚用。

以上十種鍋有明確不同的用法。（周宗經，1994）

裝水陶罐與椰子罐

2.取水罐

（1）「Pwasoyan」煮地瓜、芋頭等食物的取水用具。

（2）「Pasoindosinalilyanan」除了可用於海產類的食物以外，還可用於陸地上野菜取水。

（3）「Pasoindovivinyayan」此水罐用於家禽畜肉類食物。

（4）「Pasoindoamongnoreyon」這水罐專用於飛魚季中的魚類。

（5）「Popotawo」這種水罐則用於飛魚季中專取海水用的。

（6）「Iebet」煮副食品（螃蟹、貝類）時，取海水用的。

以上水罐的共同名稱叫「Peranom」，這些水罐按季節使用，僅有「Pasoindokanen」是煮飯取水用的罐子可以全年使用。

3.碗

（1）「Pasisivozan」此碗是在飛魚季時吃大魚用。

（2）「Amongan」盛飛魚湯用的碗。

（3）「Oamamawan」盛飛魚湯用較小的碗。

（4）「Vivinyayan」此碗用於肉類的湯，如豬、羊、雞等湯用。

（5）「Pamamawn」用法同上，碗型較小。

（6）「Akolan」飛魚季中吃大魚，男人用的碗。

（7）「Pamamawan」用法同上，較小。

（8）「Raratan」男人盛湯專用的碗。

（9）「Pamawan」用法同上，碗型較小。

（10）「Nanatnganan」女人盛湯專用的碗。

（11）「Cyocyodan」男人魚盛湯用的碗。（周宗經，1994）

　　以上鍋罐碗類用錯時將錯就錯，但嚴重錯誤時就要將它打破丟掉。否則會使飼養的豬、羊等家畜不得繁衍，因此達悟人很重視堅守其原則。

（二）製陶過程技法

　　Pitanatan是達悟人的製陶月份，在工作之前約一個月便商議好製陶組織，人數少為一人，最多不超過五人，到了Pitanatan就開始進行之前計畫的工作，首先在春季便要上山砍上好的樹木擱置使它枯乾，以便燒陶器時可以當柴火使用。製陶的工具與材料也要在之前就準備好。

　　工具的種類包括打泥石（Yoyoya）、裝陶土籃子（Yola）、放置陶土的木盆（Sasawdan）、盛雜石（Zezetban）、打模型的木棒（Popokpok）、打造型的平板（Pipikpik）、放模型的木盤（Vagato）、修平用的湯匙（Iros）、抹平用的卵石（Ipangogono）、碰

打用的平石（Pasinmono）、造型用的模鍋（Pasasakban）、切邊用的小刀（Ipangan）、抹凹處的小竹片（Pangwassotadna）等，這些工具與阿美族的製陶工具有相類似之處。材料有水、姑婆芋（Raon）、五節芒（Singan）。（周宗經，1994）

這些工具及材料各有不同用法，均須依祖先的製陶計畫，按工作步驟之順序使用。

製陶工具

1.採取黏土

9月初，擇取吉日，達悟男子一早就穿著傳統勇士的服裝[6]，沿著小路到山間黏土區挖取黏土（ratu）[7]，路上先採些姑婆芋葉和五節芒草，然後走到自己採土的洞穴，而且他們絕不去別人的洞穴採土。到達後先將一株五節芒插在欲採集的黏土區以驅除邪靈，之後以手上的木棍或鐵棍挖取黏土，挖下的黏土暫時置放於姑婆芋葉子上，待足夠時再以以芋葉包裹黏土裝到籃子裡，並在土上方鋪姑婆芋以保濕，芋葉上再放置一株五節芒，籃子邊上也要插五節芒來辟邪，防範邪靈附上陶器。返程時從地上拾起幾顆石子，投向四邊，同時口唸咒文。

咒語內容大致上如：「不潔、邪惡、卑劣的通通滾走；柔和的土啊！要變成銀！」

2.挑石搗泥[8]

採集黏土回家後先將黏土放置在木盆裡，將所含石塊及其他渣質去除，置在另一木盤上；覺得足夠後，把篩選過後的好黏土捏成圓球狀放在木盤上，並且覆蓋姑婆芋葉，以保持黏土的濕潤和黏性。

黏土放在稍有凹下的大石上，接著用打泥石槌把土搗勻，摻水揉和，並作練土的工作，以使陶土顆粒更細小，水分分佈更均勻，可塑性也更強。一般而言達悟族女人僅可參與這剔除石子去渣的工作，製陶過程中的其他工作是被禁止而完全不能參與的。

3.製作模型

達悟族人製作陶器時，製作模型坯方法可分兩類：一為製作罐形器，一是製作碗形器。

製作模型時製陶者口唸咒語。禱辭大概是：「*惡靈遠離，陶器不要破。陶壺的砂石去掉！陶壺的砂石去掉！*」

（1）罐形器做法：在捏塑外型時不需要模鍋來作模型，直接用手抓取適量的黏土置放於木盤上，將一大團像圓球形之黏土約略切成兩半，一半用手掌均勻壓扁成圓形泥板放置於芋葉上，另一半則做成一條條長形泥條。做成的圓形泥板周圍一圈一圈、一層一層堆積，並用手捏塑，做成圓筒形的陶罐模塑[9]。然後左手在裡面托著，右手在外用手指把交接不平處及泥條接縫處加以抹平整理。圓筒形模型造好後，左手拿平石抵在罐內，右手拿木棍，內外配合輕輕拍打，並一邊控制一邊縮小罐以口修正模型，並慢慢轉動坯體，直到罐形均勻為止，於是坯體變平滑，變薄，變圓，也高大很多。

接著用手指擠壓出罐子的上口來，然後用小刀切邊、小竹片塗抹凹處、內外刮削，使裡外光滑平順厚薄平均，最後用姑婆芋葉包好下半部，並用枯草綁起來。上口露在外面，還要插上十字形的五節芒來辟邪[10]，然後放在空氣流通處讓上半部慢慢陰乾，使它風乾一些以方便製作下底。待上口稍乾已不會變形時，就可以打開芋葉繼續以打造型的平板配合平石，拍打下底，漸次使下底向內收斂，即可作成一圓底的罐子了。

（2）碗形器做法：製作碗形器時，要先取一個碗作為造型模鍋，造大碗用大模鍋，造小碗用小模鍋。把造型用的模鍋倒置，並覆蓋一塊布或芋葉，將一大團球形的黏土，均勻壓扁後按放在模鍋上，慢慢的用手壓平均。做完後接著用木棒打勻使黏土結實，再視需要用小刀切掉「碗邊」，最後再將少許的黏土揉成圓條狀，用手在碗上折彎黏接在底下做成碗的底部，碗形器的模型就完成了。當碗的模型完成後，同樣的也要拿芋葉包裹碗的口邊，然後插上十字形的五節芒來辟邪，然後放置一旁予以陰乾。

　　達悟人開始製陶之後對這個製陶的工作便要非常專注，每一個步驟均非常細心，而且以最大的努力予以完成。陰乾的時間視天候溫度而定，一般而言，數小時到數天不等，這段時間經常要檢查乾燥的情形；要使之堅固不至變形，但又不能過乾以免不能加工。

4.加工

　　這是製陶過程中很大的一門學問，加工技巧可以決定成品的好壞。

　　待模型陰乾固定後，解開包裹模型的芋葉。和製作罐形器一樣，用平石和木棒，內外配合輕輕拍打再修正模型，也使它更緊實，接下來用湯匙和手指邊蘸水慢慢修平，這樣做是為了使它更光滑，以審美的觀點抹平整修，成品的樣子即可逐漸完成，不論大小碗罐在「加工」這階段的做法都一樣。

5.修飾

　　達悟族的陶罐多不加施紋飾，僅在盛水罐口緣內的表面，坏體尚未全乾之前，以夜光貝貝殼周緣畫壓平行條狀凹槽紋，此外在燒陶之前，坏體乾燥得相當堅固時，用自海邊撿拾之亮滑石子，或夜光貝將坏體外表摩擦光滑，待火燒成陶後，摩擦的部分將會顯得較光亮平滑。

　　陶碗上則較常看見有加以紋飾的，紋飾的部位都在碗口下的內部表面，有以夜光貝貝殼所壓成的平行凹槽紋，一圈到十幾圈都有，並且有以竹刀所刻畫成的幾何形紋。刻畫都要在坏體未乾前完成，坏體乾後十分堅固時則僅可以以亮滑石子將碗內外表面摩擦光滑。製作完成的陶胚，完全晒乾後將要進行下一個步驟——燒陶。

6.燒陶過程

　　完成模型加工和修飾之後，把這許多坏體都放在露天的地上晒乾，要充分乾透才能燒。燒陶時以露天燒法。選擇無風的晴天，取先前已先行砍伐已曬乾的木柴，直接在海邊找一塊沙地或旱田起窯素燒。先將砂石堆成一座小方城，其上以井字形架設木柴，較粗木柴墊底，同樣也要在旁邊插上十字形的五節芒以辟邪。

　　陶器則以覆蓋的方式小心排放在中間，先在旁邊起火再引火燃燒。燒陶時燒陶的人手要拿長棍守候，神情莊嚴慎重，口唱古謠：「**火燒啊！燒啊！燒出漂亮的壺。壺是要裝飛魚的湯，要煮飛魚的肉，裝滿飛魚的湯。裝滿飛魚的肉。**」

　　幾分鐘內若聽到破裂聲，表示不吉利，若是沒聽到炸裂聲，那表示非常順利，燒窯者臉上就會露出欣喜的微笑，等待作品呈現。若有木柴倒下則用長棍立起，使架設的木柴窯架能完全燃燒，木架全部燃燒後，等待陶器稍冷卻，用木棍一個一個挑起移到沙地待涼。再拿一束樹葉，打去上面的灰燼，待完全冷卻，裝水的陶罐和碗還要用

柏油塗抹底部以防漏水，製陶便算完成。

7.製作陶偶

　　達悟族男子在製作陶器之餘，常利用剩餘的陶土捏塑玩偶（tawtawo）自娛。這是與宗教無關的，更沒有絲毫之殉葬意義存在；樸拙的陶偶以紀錄族人生活的面貌為主要題材，概括的捏造型體和以竹籤挑出面貌，通常多在燒製日用陶器之後，就原地灰燼重新再架木燒製陶偶。

　　塑造的目的，以前可能是自己做著好玩，或給小孩子當作玩具，現在已有工藝館將陶偶商品化，對象則是觀光客了。一方面平衡觀光客的購物需求，一方面也帶來經濟效益。

　　陶偶的造型，大部分是以生活周邊的事物為題材，自由發揮變化，舉凡日常生活中眼睛所能看見的事物，包括居家佈置、母子圖像、武裝勇士、新船下水、漁船、魚撈豐收、圍圈舞蹈、春米、家禽家畜、房舍、兒童嬉戲、摔角競技、海底生物……，常見的有人形、動物、船等，都順手隨意的捏塑出來，不求修飾，旨在掌握神態，造型十分樸素，稚拙而純真。

　　製作陶偶時，態度輕鬆自然，先取一塊土做出一個頭及身體，再用手指在頭的部位用兩指一捏就做出了鼻子；用竹插幾個洞就是眼睛及嘴；把兩手臂向胸前彎曲，並加裝土條作出武士穿的藤盔藤甲就是一個武士像了。做一條船則是先拿一塊土，用拍板拍打成三角柱狀，用手及拍板修整成獨木舟形還可以在獨木舟內再加裝一小泥人。造型充滿了原始意味的天真、稚氣、簡潔與樸拙。其表現方式皆以強調特徵為主，刻畫五官、四肢、性徵等重要部位，並不加以特別的修飾；雖然有些粗糙，然而卻也顯出毫無虛偽矯飾的藝術價值。陶偶作品也常反映外來文化要素或呈現達悟族文化特色，如塑造日本警察即以頭帶菊花徽章的帽飾來代表，而達悟族中的慶典祭儀更經常是陶偶的表現題材。

四、製陶禁忌

　　達悟族人與其他自然民族一樣，對於無形的超自然力的存在深信不疑，因為信仰而產生了禁忌。族人不論造屋、造船、捕魚、燒陶、生育，以至於死亡都有禁忌。而咒術是與禁忌相通的，凡欲主張自己權益的地方，都要在那裡安置咒術，以防侵犯，誰來侵犯將招致災禍。因此製陶燒陶也有一定的規範，族人若要製作陶器或陶偶便要嚴格遵守不逾。

　　首先是製陶的時機，必在每年的秋季，這時期浪濤洶湧無法出海捕魚，正有空製造檳榔用的石灰，以及補充飛魚季節中打破毀損的食用器皿。也正好是一個工作期的

空檔，就要利用這段休閒時間來製陶。製造陶器是男子的專業，女子是不可以燒製陶器或陶偶的。製造陶器，是族人一年之中例行的重要工作，必然神聖而設有禁忌。它的禁忌是：

(一) 生活中的禁忌

製造陶器時不可以與人爭吵、燒陶時不可以中途去大便、不可以削木，女性不可以織布、不可以用梳子、不可以在旁動土，否則製成的陶器易破碎或易產稱罐隙，表面容易剝落。

(二) 採土的禁忌

採土有一定的「採土區」，村內的採土區是屬於公有地公有財，同村的人可以自由採掘，但決不可以採別人的「採土區」的土。取土時驅邪靈插芒草的程序，更不能免除。

(三) 作品完成的習俗

作品燒好後要由夫妻或合夥人商討，決定日期邀請至親好友慶祝一番，殺雞吃豐盛餐並談論工作期間的辛勞。凡此種種無非是要把製陶工作當作一件最為重要的事，以莊重的態度為之，不容稍有輕忽。

五、後記

台灣原住民各族中，在文獻中得知有好幾個民族都曾經製作過陶器。但目前已大多很久不做了，僅有蘭嶼島的達悟族還一直在製作，或有的又恢復製作，但作品已不是為了生活使用，而是賣給觀光客為主了。但從他們的製作方式，大概也可以知道六、七千以前，我國那些最原始的陶器（應稱作「瓦器」）是如何作成的了。也許有些人說：我沒有錢，買不起設備，所以不能作陶藝，當你看過原住民的製陶方法後，你會知道，他們所作的正是美國相當流行的「燻燒陶」。但也是我國最古老的製陶方法。

達悟族製作陶坏的技術實際上大致可以分為兩種：一是圈泥條法：族人製作罐形器就是用這種方法，以泥條層層建築起來。另一則是模製法：碗形器以模型製作就是。

於蘭嶼參訪的過程中，更因為不諳當地語言習俗，屢因過於好奇及頻頻發問，使擔任翻譯工作的卡拉洛，相當尷尬，雖然他頻頻告誡囑我注意，文化的差異仍不可避免的影響著我，尤其在達悟傳統製陶的過程中無疑的女性是個局外人且受到嚴格的限

制。所幸因事前先行擬稿發問，加上卡拉洛適時代言，總算完成了這項看似簡單實則不易，對我而言更屬超級任務的艱難工作。

造訪蘭嶼也對文明的快速與普遍入侵深感不安，雖有少數的工作房仍是茅草屋頂，大多數的主屋已換成水泥與鐵皮；進入屋內雖仍保有少數傳統使用的器物，幾乎所有煮食物用的陶罐與盛湯的陶碗都已被鋁、磁、塑膠製品所取代。文明的產物早已大方的入主達悟人的日常生活當中。也因為這樣，原本是達悟男子具備的工藝才藝——製陶，也正走向失傳當中。年輕一輩多不擅製陶，甚或對製陶沒有興趣。

近年製陶工藝因為觀光緣由而復甦，陶製品也多為具有藝術趣味特色的陶偶或其他陶藝創作，傳統日常實用的器物卻很少人做了，而真正懂得傳統製陶技能與文化概念的人漸趨凋零；對達悟製陶文化的保存與傳承產生了危機。

六、達悟陶偶的形態探討與賞析

陶偶可說是達悟族相當特殊的文化表徵，台灣本島各族從未見有燒製非實用性之小型陶偶的傳統，類似的陶偶的發現僅見於少數台灣史前文化遺址，如卑南、二層行溪等處的出土物。達悟族製作的陶偶，對於題材的取材包羅萬象、多元而豐富，主題單純而明確，人物形象單純生動，主體細微處的變化不太加以處理也不刻意強調，卻充分的掌握人物的動態或是特地把某部分以誇張的手法表現出來，有著靜中有動的變化。

創作形式上看來幼稚簡約的陶偶，風格上卻是寫實的，他們把人類純真的感情表露無遺，雖然生活環境受到限制，生活方式樸實，透過陶偶卻也表現了藝術的創作天性，顯現出豐富的精神生活。

（一）達悟陶偶的形態

1.製造拼板舟　　　　　　　　　　**2.新船下水之一**

圖1　製作拼板舟的達悟族男子
L13.5 × W8.0cm × H7.6cm

圖2　抬著新船的達悟勇士
L17.4 × W11.3 × H11.5cm

3.新船下水之二

4.捕撈工事之一

圖3.1、3.2　抬著新船的達悟勇士
　　　　　L7.1 × W15.5 × H11.9cm

圖4.1、4.2　四人小船
　　　　　L18.3 × W7.2 × H10.6cm

5.捕撈工事之二

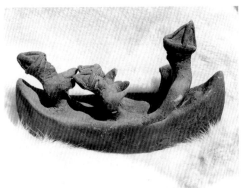

圖5.1、5.2　四人小船　L19.2 × W9.3 × H11.8cm

6.捕撈工事之三

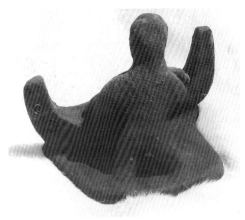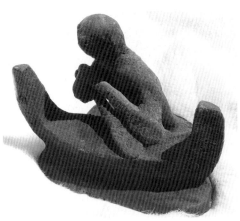

圖6.1、6.2　達悟男子準備出海捕魚　L9.5 × W14 × H11.9cm

7.捕撈工事之四

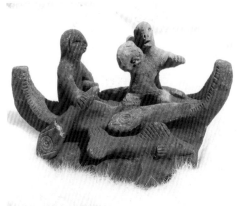

圖7.1、7.2　捕撈滿船的飛魚　L17 × W8.9 × H10cm

8.休息之一

圖 8　休憩中的達悟男子　L6.× W6.6 × H9.3cm

9.休息之二

圖 9　達悟男子坐像　L5.5 × W5.3 × H9.6cm

10.日常活動

圖 10　頭頂汲水壺的達悟男子　L8 × W9.3 × H14cm

11.達悟勇士之一

圖 11　達悟勇士　L5.3 × W6.8 × H15.3cm

12. 達悟勇士之二

圖 12　抱著迷你豬的達悟勇士　L7.5 × W8.3 × H18.5cm

13.達悟女子之一

圖13　背著水藤籃的達悟女子　L8.2 × W10.3 × H16.1cm

14.達悟女子之二

圖14　達悟女子坐像　L4 × W4.8 × H9.6cm

15.休閒活動之一

圖15　摔角較勁　L11.7 × W11.2 × H12.5cm

16.休閒活動之二

圖16　雙人角力　L11.5 × W10.9 × H10.3cm

17.休閒活動之三

圖17　角力賽　L10.4 × W9.3 × H5.5cm

18.問候之一

圖15 擁抱碰鼻問候的達悟男子　L5.8 × W7.2 × H14cm

19.問候之二

圖16 親切問候的達悟勇士　L7.2 × W8.3 × H15.8cm

20.問候之三

圖17 親切擁抱的達悟勇士　L11.3 × W9.2 × H18.6cm

21.家禽與家畜

圖21 家畜　L12.8 × W4 × H5cm

（以上陶偶作品皆為筆者所藏）

(二)陶偶特色與創作形式分析

達悟族開放於 1970 年代，因而較其他各族保存了較多的原始文化型態，按照鹿野氏研究，陶偶的製作確實與宗教信仰無關，完全是基於人類裝飾本能或遊戲本能所致。由於藝術的表現牽涉到象徵的涵義而與工藝技巧不同，人們從事藝術創作常指涉社會文化目的，甚至結合了社會群體關係與文化價值。因此，我們也可以在族群藝術中，分析出社會文化的需求，以及為此需求而轉化為象徵符號的運用之現象。

1.無所不在的禁忌信仰

以往有許多人類學家常把原住民的禁忌與信仰看作是迷信與落伍，當傳統習俗遇上文明時，總敵不過科學的嘲諷，然而使原住民的人文生態維繫數千年而不墜的重要因素之一，正是泛靈思維的禁忌信仰；這些禁忌信仰的產生往往是為了要適應當地的生活環境、生存狀態，不僅內含著尊重生命、維護自然的精神，更可說是先人的珍貴智慧。

人類學家 Boas.F 為了更正既往誤認原始藝術是一種未成熟而又低陋的藝術，因此對過去藝術進化論學派提出批評，他認為進化論學派把世界所有的文化藝術列在一個發展程序上，形成了高低水平的兩端是錯誤的；這個偏執的錯誤使文化藝術的高低遂因研究者的偏見而左右（賈克‧瑪奎，2003）。

達悟族人對於自然界資源的取用與使用時機、方法的禁忌，正是一種高尚的環保概念及自然資源永續繁衍的理念，無所不在的規範著子子孫孫。製作陶器陶偶的過程中從製作時間、取土過程乃至燒製完成，亦受這堅定的信仰與禁忌紮實的規範著，不容絲毫逾越，這樣的執著在其他各族群中是較少見的。無關宗教信仰的休閒藝術創作的背後仍受傳統信仰的規約，更使達悟製陶文化充滿了原始藝術的特色與內涵。

2.取材自生活

法國羅丹曾說：「自然的一切無一不美」。倘若我們的雙眼大膽地感受表象內的真實有如開卷讀書般輕易地看出自然內部的真實之美，那麼就能感受到如同杜布菲所謂原生藝術之美：這種藝術是最純粹與粗糙的，單純的由創作者的心念中躍現，而不同於文化的藝術（cultural art），是來自於創作者模仿他人的能力或如變色蟲般改變的能力。達悟族人的陶偶題材即取自生活內容，舉凡傳統祭儀、神話傳說、大船下水、生活百態、豢養牲畜、居家生活、工作情形、休閒娛樂等等，內容豐富而精采，都是跟他們生活現實或與固有的傳統文化有關，這些作品沒有添加任何的調味品，看起來就是那麼地自然生動，使人看著這些東西自然也產生了深厚的感情。

3.陶偶之造形結構

「原始藝術」一詞的產生，最早是 19 世紀末，西洋人受到進化論影響，指稱那些生活型態未受西方文明影響之地區的民族之作品，如：非洲黑人、愛斯基摩人、太平洋群島上的土著民族等。

當時歐洲人的民族優越觀念誤以為這些地區民族的文化是文明演進中的早期階段，後來才證明並非如此，而是異於歐洲社會組織和技術體系下的另一種文化，這些異國文化仍然是經過了長久時間發展累積而成的成熟表現。因此，「原始藝術」的意義後來轉為指原住民族的藝術作品，它並不意味在審美和技巧上是低等的，也不是因為不完全認識或是模仿較高級文化的藝術活動所形成的落伍現象。陳奇祿在〈原始藝術和現代藝術〉一文中就提到：原始藝術，一般雖用於指遠古人類所創造的藝術，如著名的法國南部和西班牙東北部的所謂佛蘭哥康塔普里亞（Franco-Cantabrian）洞窟藝術，但除這類史前人類所製作的藝術外，非洲黑人、大洋洲土著、美洲印第安人和亞洲若干族群的藝術也都被稱為原始藝術；所以要對原始藝術一詞下一個確切的定義，是很不容易的。……（陳奇祿，1975）

雖然，要對「原始藝術」下一個確切的定義是很不容易的事，但是從中外學者專家的探討中，至少可以釐清一般人常有的誤解和偏見：

(1) 「原始藝術」不等於「原始民族」所創作的藝術。

(2) 「原始藝術」不一定永遠停留在「原始」形態，也會隨著社會、文化之演進而改變形態。

(3) 「原始藝術」不單是指人類藝術的雛型，現代人採用原始表現手法（primitive approach）也是一種「原始藝術」。

(4) 「原始藝術」應指文明藝術圈外的藝術。史蒂芬‧培博教授（Stephen Pepper）對美學藝術的定義為「有技巧地製作物品，而這被造的物體本身就是為了讓人們喜歡」。原始藝術另一個特點，不同於純藝術的是，原始藝術經常做為附加的裝飾，出現於有實用功能的器物上。通常是製作者為表現其獨特的民族特色或是信仰生活或是基於社會群體的功能而產生的結果，不一定是為藝術而表現，多是出自於直覺的、真摯的、感性的或是神秘的。

「原始藝術」的範圍非常廣泛，就其呈現的形式分類而言，有視覺的藝術、聽覺的藝術。視覺的藝術有身體的裝飾、服飾、器物的裝飾等；聽覺的藝術有語言、歌謠、傳說、音樂等，更重要的不在其有形的展現，而是蘊育有形表現的創造精神。曾經有人說：「文化，若剔除其藝術的部分，或失去藝術創作的精神，則人類是不可能有進步發展的。」可見文化或藝術二者不可剝離而論，要了解「原始藝術」就得在創作者的文化脈絡之背景下來談才能聚焦。

原始藝術很少以表現美感為目的，所以很少是「純藝術」範疇內的作品。原始藝術家製作藝術品，乃由於社會所需要。絕大部分的原始藝術品都具有社會、宗教或裝飾功能。所以要了解原始藝術，應同時研究它的文化和社會背景。（陳奇祿，1975）

在這個前題之下，原始藝術包容範圍就寬廣得多了，只要是出自人類本能的情感而產生的創造力所呈現出來的藝術，無國籍、無種族之界線。

近代研究藝術人類學學者中的二位代表人物，Boas.F 在 1928 年發表他的著作（Primitive Art）即以人類學的觀點敘述分析北太平洋沿岸的印地安裝飾藝術，說到「原始人的思維特點具有超時空的普遍性，無論發生在任何時、地，大致上全世界人類的精神特徵都是相同的。」Boas.F 將藝術分為兩類，一為再現性的一為象徵性的（賈克・瑪奎，2003）。另一位 Levi-Strauss 的群體表現論則強調「群體表現」，在未開化的社會族人的心理活動，就是一種「神秘活動」；換言之，所謂「神秘」指的是對「力量」、「影響」和「行動的信奉」（劉其偉編著，2002）。

原始主義在文化上的觀點認為「只有回到簡樸的生活才能使人類得救，凡是自然產生的事物，就是人生價值的標準。」

達悟族的陶偶製作即取材自族人生活形式的描寫與模仿本能，乍看平淡無奇，形拙質樸沒有強烈的視覺震撼，透過點、線、面等基本的造形要素的呈現，在簡單形式中卻表現了神秘與純真的原始生命力和稚樸的情感。

從達悟族的陶偶造形發現：

（1）呈現的線條單純：例如人物的身軀線條和手腳四肢多以條狀呈現，關節多未強調。手指或略過或以竹片簡單刻畫，極少見仔細捏塑出指尖的造形。

（2）姿勢多變表現單純：陶偶人物中姿勢坐立皆有，乘船或休閒多為坐姿，工作則或蹲或立或彎腰。動作姿勢表現率真，常與現實狀況有所差異，例如，坐姿的表現常有仿若漢俑的腿部伸直未屈膝的姿態，現實中的人是不會這樣坐的。作品人物則有一人、二人、三人或多人，人物的動作姿勢常呈現一致性，例如船內的人以相同的姿勢排列整齊的坐著。

（3）技巧樸實稚拙：原生藝術的特色之一在於稚樸與簡潔，單純的呈現作者的描述表達與表現作者的想像力，技術上並不要求具備精雋的加工與裝飾。達悟族的陶偶作品正表現了純真而稚拙的捏塑技巧，表面亦常保留捏塑後的原貌而少作修飾抹平，沒有過分的修飾。

（4）主體比例與實際不同：達悟族陶偶常因塑者意象塑形，並常捨「繁」而就「簡」，例如在比例的掌握上常有上長而下短的人物造形出現，又如人與船不對等的比例，製作者單純而直接的表現「漁船下水」，勝過想精確地製作這件藝品的意念，僅以意識捏塑沒有講究比例技巧，即表現心理寫實而非視覺寫實，綜合了生活上的所見、所感

及經驗，率真的呈現自己的感覺，雖異於視覺真實，卻使得作品增添了樸拙可愛與原創的趣味。

(5) 符號圖騰之運用：達悟族表現在雕刻藝術上的符號與圖騰非常豐富，例如捕魚的拼板大船，在漁船的船舷刻有各式象徵不同意義的傳統圖樣，然而在陶器的表現上卻僅簡約的以簡化的紋樣象徵，陶偶中紋樣的運用不但少更予以簡化，例如捏塑蘭嶼船時不忘了在兩側船舷也簡單的以同心圓代表象徵太陽的魚眼紋樣。

(6) 多為小型作品：或許因捏塑陶偶本是利用製作陶器剩餘的陶土避免浪費製作而成，因而作品普遍都不大長寬高約為 20 公分以內的小品居多，偶爾有較大的製作，然而並不多見。

(7) 表面色澤濃淡不均：這是因達悟族燒製陶器的方式是採露天堆柴燒法，平均置放陶器後再利用空隙置放待燒的陶偶，因而常產生火力不均的情形，致燒後表面常有濃淡不均的特色。

(8) 作品自成平衡：陶偶作品中或製作底盤，或縮短下半身，或誇大腳掌或腳跟，使作品平衡站立，在造型上遂形成一個有趣的特色。然思考所及，作者在形塑的過程中必也對作品的整體做了周圓的規劃，縮短下半身或許是基於降低重心以求平衡，也是對陶土材質的認識而做的抉擇。因為同是雕塑人像，以木頭為材質的雕刻品中卻未見刻意把下肢縮短的造型。

(9)「複雜性」並不等於「文化水平」，「簡單」也不是等於「低陋」。依照 Boas.F 的觀念，認為如果以「親屬關係性」取代「複雜的技術」的話，那麼，澳洲土著的藝術也許就該排列在最高的位置了。因為，澳洲土著的圖騰制度，親屬性較之世界各地的族群社會都要複雜（賈克‧瑪奎，2003）。而達悟族的陶偶則是在簡樸中見真情，率性中又有神秘感，以有活力、富生命力而受稱許，雖「簡單」但不「低陋」。

　　在美感上，構成物品的形式（form）才是最重要的部分（賈克‧瑪奎，2003），就立體雕塑而言，因光的折射而顯示出立體量塊，以及因不同質地的平坦與粗糙，以各種方式吸收並折射光線所界定出來的區域，不用觸摸我們就能「看見」表面質感的不同。蘭嶼達悟族人以傳統的燻燒製陶，並取材大自然，將日常生活文化濃縮到陶藝作品中，頗具生活化，表面的粗獷及以變化多樣的三度空間呈現，很活潑也很感人；然而存在於傳統部落中平凡無奇的實用物品，要如何演變成為具特殊意涵原始特色的藝術品，確實是值得讓人仔細思慮。

(四)達悟族陶偶創作題材之文化意義

　　人類社會生產的物品，最早大多是源起於生活的需要及個人的興趣和感情，藝術作品也是如此；只是當某些作品被製作完成後，它能否引起他人的共鳴，是能否和社會結構、宗教信仰相結合，而賦予作品更多的象徵意義，逐漸形成具有社會風格的產

品。某種藝術為什麼以某種形式風格呈現實則與社會組織中的各種文化要素有關，舉凡作品的製作方式、作品呈現的內容、甚或美感的標準，都是文化的一部分，也都蘊含著人類生活經驗傳承的歷史意義，不能脫離各個文化脈絡而獨自存在，因此要深入理解某種藝術，若從社會文化脈絡來觀察自可尋得其根源。

在達悟社會裡，經濟來源乃從大自然取得原料，由人們加工製造使成生活物質。因其特殊的自然環境使得達悟族人本其文化傳統各盡本分貢獻所能，像大船的製作、漁船組織的組成、家屋的建築，可能出現不同的領導人物，依據族人在某方面擁有嫻熟的技藝能力，而被推為領袖。於此達悟社會可算是一個能力本位的社會（meritocracy society）（周德禎，1999）。

在這樣階級平等而尊重個人本能的社會中，表現在製陶藝術上則以實用和觀賞的用途為主，但在美感的呈現上就可依個人的興趣自由自在、無所拘束的恣意表現。而陶偶正因達悟人生活在蘭嶼島上，四面環海一切資源仰賴山海自然，生活簡單樸素、平靜安詳，生活的美德正反映在陶偶的簡潔造形上。

達悟族人的文化模式率真純樸、無拘無束，每個人可以各展所長、盡力發揮。族人把廢物利用、珍惜物資的傳統觀念運用於陶偶製作上，製作日常器物的陶製品所剩餘的陶土被拿來做藝術的表現，用手捏的陶偶表現他們無盡的想像力和現實生活的情趣，使個人想像力與創作力得以無遠弗屆的探索，在寬廣的空間發揮創造力。

看來類似卻蘊含著族群的生命力，雖然形象簡單卻顯得樸拙有力；有些是描繪生活的寫實，有些則是來自族人對文化的堅持。取材的動機與圖像的形塑，更蘊含深層的美學意義。

1.生活美

生活是人類生存過程中的感覺與知覺原型，它在自然性與社會性相融的結果，成為人與文化之間的依存關係。人是自然物，也是文化物，自然繁衍與社會學習則造就了人類的精神文明（黃光男，2002）。

達悟人因著生活上的需要，製作了陶器，這種實用之美源自於生活因而順暢樸實。除了生活體驗外，也與生活經歷、觀察自然現象有關，如製陶時機、陶器製作過程的觀察與堅持。

而陶偶的製作，除了因循生活習慣儉樸美德外，出現的題材無不是與生活環境相關者，正是生活的反應、生活的實踐與理想，即為生活之美，是因族人體驗生活的感觸而生。

2.立體美

陶偶作品就其造型完成的動機而言，包括以較規律的方法塑造，如肢體的捏塑、

船隻的形塑、五官的造型，似乎有著很強的遊戲塗鴉性格及形式自然的完形。將形式中的重複、節奏、對稱、平衡、對比、比例等創作原理均完整的加以應用，卻又沒有一個確切的方法說明它的型制屬於何種依據，抑或是科學的還是數學的整合，然而整體的平衡自然完成，不在枝節上吹毛求疵，作者意志更因而獲得充分自主，展現全然的立體創作之美。

3.形上之美

陶偶的創作空間依其風格習尚，有著寬廣的發展空間，在製作陶偶的動機上，屬於精神性的遇合遠超過實用性的意涵。在藝術的起源學上，不論是從遊戲說、勞動說、或是模仿說，均可以尋得解釋，已然提升為精神的象徵物。歸納諸多陶偶作品類型中，明顯的可以看出他們的共同點，或敘述一件事或記錄一個儀式或是一項活動的寫真。與其賦予他純樸的藝術之美，何嘗不可視為一種形而上的期許呢？

受到視覺焦點及觀念意象影響，其聯想與現實或有出入，相契合的倒是族群意識的認同，這種共同經驗的感悟，正是創作的精神所在，也是風格誕生的主力。

七、結論與建議

(一)躍上多元文化的舞台

台灣原住民及他們的祖先在台灣這個人類文化發展的舞台，雖是小小的空間，卻也貢獻了他們的智慧，持續呈現著多采多姿的文化內涵，把台灣雕琢成世界上獨一無二的文化瑰寶，成為人類學、歷史學、社會學及藝術家，各界學者深入發掘探討的天堂。原民文化及藝術之可貴乃因在小小的土地上竟能累積了如此豐厚多樣的文化內涵；再者台灣位於大陸文化與太平洋島嶼文化之間，處於重要的樞紐與橋樑的地位，然而在光復後五十多年來，隨著台灣的政經及族群關係急遽的變化，已使原住民的傳統社會、固有文化、語言甚至價值體系加速的在崩解之中；雖說世上沒有一種文化是永遠停留在一個固定點上，而是隨時處在變遷的潮流之中，文化的保存與傳承卻是不容忽視的責任與義務。

泥土經過火的粹煉誕生了陶，達悟族陶作從過去的生活實用工藝，到今天以造型創作來表達作者對自身文化情感的「藝術」，從部落生活在這塊土地上的足跡，到現代異文化激盪燃燒下原住民精神的再出發，呈現台灣原住民製陶的過去與現在的對話──只要族群、人還存在，文化就會不斷發生、衍繹、延續……

達悟族的傳統陶器十分有實用性，陶偶更是達悟族相當特殊的文化表徵，台灣本島各族未見有燒製非實用性的小型陶偶的傳統。類似的陶偶發現僅見於少數台灣史前文化遺址如卑南、二層行溪等處的出土物。過去，陶偶是否在達悟社會具有特別的文

化作用，現已無從追溯，然而從以往調查觀之亦僅知是為了娛樂玩賞所做，最近陶偶因它獨特的藝術性而逐漸發展成為賣給外來遊客的觀光紀念商品，甚或蘭嶼的中小學在發展鄉土教育結合鄉土藝術課程中大量教學製作，這些風格簡潔流暢活潑有趣的陶偶除了可以看出達悟族人樸實的藝術創作天性更為地方帶來經濟的價值。

(二)達悟族陶製品之藝術之路

達悟族人在以前作陶都是做來自己用的，陶偶也是用來自己玩賞的，但是現在大批大批觀光客湧進蘭嶼，達悟族人製作的陶藝品從做來自己用轉型成為賣給觀光客的紀念品，所以製陶也變成蘭嶼的經濟活動之一。

更重要的是實體的物件以外，製陶的過程與其社會意義。達悟族的文化之中，對外能代表該族群，對內成為族人榮耀的物件，除了拼板船之外，當屬製陶。

對人類學者來說，完整紀錄整套製陶的過程，可以從以前的文獻進行比較，如日人鹿野忠雄在 1940 年代的紀錄，中研院院士宋文薰在 1951 年代的紀錄，以及前文建會主任委員陳奇祿在 90 年代初期的整理。找到其中的差異之後，更進一步探究變化原因及伴隨的社會變遷。

從分析達悟族的陶偶造形發現：

陶偶有線條單純、造型姿勢多樣、技巧樸實稚拙等特色，達悟族陶偶常因塑者意象塑型而有主體比例與實際不同的趣味，並常捨「繁」而就「簡」，作品增添了樸拙可愛與原創的的趣味。符號圖騰之運用，在陶製品中較少見，僅在船身上象徵的刻畫，顯見圖騰的神聖含意，在達悟文化中必得戒慎施為。此外陶偶多為小型作品，較大的製作並不多見。達悟族燒製陶器的方式是採露天堆柴燒法，致燒後表面常有濃淡不均的現象，燒製的方法稟承傳統，數量上便易受限，作為推展觀光藝品，似乎有待改進。

對蘭嶼的陶器工作者來說，未來充滿著變數。蘭嶼的陶器成為一般人的收藏品後，需求量一定增加，但在實用性漸消失後，對作品完成後堅固性的要求則有待觀察，政府每月三千元給付的老人年金也使許多長輩不再作陶，而長期後輩觀摩學習的機會減少，也考驗著達悟族人的智慧，現在傳統的手工捏製與燒陶方法能否維持，還待觀察。

近年來國人基於文化保存對於原住民文化的關懷日漸提升，諸多美術館、博物館、文化社教機構甚至研究單位等，經常籌劃各族原住民相關文物的展覽，以提供社會民眾認識原住民文化，增進對於原住民傳統文化的認識與了解。透過標本的採集及蒐藏，藉由物質文化的研究與詮釋，再現過去的文化脈絡，展示的目的乃在於經由呈現於大眾的過程，以達傳遞與教育的功能。

　　文化的重現必須兼備廣度與深度，故而採集蒐藏的資訊亦須涵蓋原始文化生活中至為廣泛且儘可能作為全面的代表，但實際上文化社教機構對於館藏與展示所進行的取捨，難免顯示了對其他族群的意義和價值系統的認知與選擇。

　　再者採集蒐藏的過程受個人主觀偏頗與視覺興趣所影響，也可能因而造成日後詮釋上的偏頗。其結果即常有不自覺的將生活「日用器物」美化為「藝術品」的特殊博物館情境效果。因此思考原住民文化器物如何演變成藝術化的形式展示，首要瞭解如何欣賞原住民文物的美感，藉由認識達悟族的傳統民俗活動，學習深入欣賞達悟族製陶藝術之美，並檢討未來發展的方向。

　　達悟文化隨著科技進步與文明衝擊，無可避免地逐漸在流失，製陶文化是其中之一。不可否認的人類社會文化也正因潮流的變遷而改變消長，而達悟族製陶文化的消失，原因不外一是物質文明的引進；二是年輕人的疏遠，老人們的消逝，文化傳承遂形成斷層。在諸多現實中怎樣化文化衝擊為交流，讓文化得以保留、延續與發展下去，相信是達悟族文化所面對的重要課題，關鍵更在於觀念教育與政府的保護輔導。透過教育使下一代重視祖先的文化遺產，以自身的文化為榮，以承繼傳承為使命，才能珍惜且發展文化。而政府的保護措施，當重鼓勵，鼓勵傳統的創作與傳承，而不是以區區的老人年金而斷送了文化的承繼。

　　今天對於傳統文化的保存與再現，仍存在著許多問題，尤其加上觀光取向的過度強化、媒體傳布及渲染，傳統文化透過表演及量化的複製，經裝飾過後而呈現，往往失卻其「真」，例如，陶器本是生活器用的美學，因應生活的需要而生，一但抽離了在日常生活的空間，「傳統」是否還在？筆者以為根植於地方的天然環境、生活與文化意義，才是正確的發展方向。若只是材料與製作方式的模仿，失卻了傳統文化的背景，則意義盡失。珍貴的傳統一旦流失，想要沿著先人的足跡逐步尋回恐怕是艱辛而困難的，達悟族人在為傳統文物因所謂的「文化研究」外移而感慨之餘，是否也要對自己的傳統文化肩負起新一代的教育工作？為著文化的接續，妥善保留有限的傳統器物？

　　在疾呼保存達悟文化完整性的同時，不應只是以回覆傳統形貌為目標，而是應該以達悟族的立場去觀看，從體驗達悟族在現代化的衝擊之下而產生影響的生活方式與互動模式中，尋求另一種保存文化完整性的方式，達悟的製陶文化與陶偶藝術如此，整個達悟族文化的保存更是如此。

　　許多年來，我們所處的台灣島上雖然瞬息萬變，但是我們觀看「達悟族」的角度與觀點卻依然沒有太大的變化。談起蘭嶼達悟族，在我們腦海中浮現的多半仍是日本人類學者與博物學家，鳥居龍藏、森丑之助與鹿野忠雄等人在 20 世紀初所「創造」出「雅美文化」的古典形象：一艘艘停放在曲折海岸線上造形均衡的漁舟、一個個盛裝面對鏡頭神情茫然的男女、一家家高低有致的半穴屋與涼台、一次次彷彿永不疲累的

祭典、捕魚、造舟，織布、製陶……。在這些清澈、寫實的影像背後，呈現出一個被凍結在時空中的文化。潮來潮去，日本人去了中國人又來，但一個集體而抽象的達悟文化卻一再的在我們記憶中被定型，而沉澱。

介入的過程並非順利無阻礙的，達悟族人對大多數的台灣旅客而言是一個封閉而排外的民族，族人對漢族有著某種程度的防衛，更見多了所謂的「民族研究」，許多的研究學者專家來去蘭嶼，帶走了豐富的研究資料，對蘭嶼島上的族人而言生活卻未嘗增益，他們依然勢弱而孤獨。

歲月的更迭，老人成了傳統生活的見證者；許多的達悟族傳統習俗，都因老人的堅持而得以傳承下來，不僅蘭嶼的年輕人擔心老人一一消逝，會帶走蘭嶼的傳統文化，老人本身也會擔心下一代無法傳承祖先的生活智慧。然而許多的祭儀與部落生活定律，在文明的衝擊下卻演變成「紀念式」或「表演式」的儀式，如此這般傳統文化有如滴水流乾，任誰都無力抵擋的趨勢，何止只讓懷有文化使命感的人暗嘆？文化的生根，已不只是族群中老人心中殷殷企盼而已。

正如我們在享用文明所帶來舒適便利的「成果」之際，也同時承受了文明所帶來的「副作用」，不禁嚮往懷念過去簡單、純樸、自然無污染的生活型態與環境空間；蘭嶼開放觀光之後，大家便利用假期來到小島休閒渡假，享受蘭嶼十足的美景與原始風味，卻又以外人的眼光試圖改造它。蘭嶼不可能再像日治時代一樣刻意保留以供學者研究，但在思考改變的方向之際，是否也該聽取族人的心聲，在維護當地生態及自然環境之下，尊重當地的風土民情？

期間在蘭嶼，蘭嶼的友人與居民熱情的為我們述說蘭嶼達悟族的故事，頗能感受族人的樂天知命、熱情善良與知足務實，也能感受到達悟族人面對的衝擊與無奈，深入了解後也頗懊惱自己竟也是個完全的局外人，與一般的研究者相同的未能給蘭嶼帶來任何的助益……。而在今天這個資訊發達，思想、觀念和物資交流頻繁的多元社會裡，我們似乎更應該教育下一代，打開胸襟去了解與欣賞別人的文化，去尊重與包容文化的差異性，去學習接納別人文化的優點。

（本文作者羅平和為國立台東大學美術產業學系助理教授／高若蘭為台東大學附小教師）

註釋

註 1： 學者洪敏麟指出，「蘭嶼」在民國 36 年以前，包括清代和日據時代都叫做「紅頭嶼」。民國 36 年 1 月台東縣政府以「紅頭」與「紅蟲」音似不雅，以蘭嶼島上當地的「五葉蝴蝶蘭」特產做為島名，終將「紅頭嶼」改為「蘭嶼」。「紅頭嶼」一名的由來，乃因當地的兩個大島，是環太平洋火山群中「花綵列島」中，沉入海底而山頭露出海面的火山錐島嶼。由於山頭岩石在陽光照射下反映出紅土色，清代漢人稱之為「紅頭嶼」。（洪英聖，1993）

註 2： 達悟人對植物的分類，不講求生物學意義上的種屬，也不追求植物在生物演化過程中的角色，其所重視的是植物在生活上的應用、植物的外部形態特徵以及植物與人的關係，強調的是可以食用、藥用或祭儀場合的作用及如何與植物和諧的環境倫理。（鄭漢文，1996）

註 3： 我國自殷商以後均有陶俑之塑製，陶俑乃一種陶土燒製的殉葬物，有飾以种彩的，亦有素燒的，以描寫一般人民生活狀態者為多，無一不是栩栩如生，此外有雞、鴨、牛羊、豬、犬等也都塑造的非常傳神。蘭嶼達悟族之素燒陶偶卻沒有絲毫之殉葬意義存在，塑造的目的，純粹供自己欣賞和給孩子們作為玩具，當他們捕魚歸來或是在颱風季節無法外出工作，捏製陶偶就成了一種唯一的消遣。

註 4： 鎔堝溶解金銀、利器的鍛冶術在台灣山地普遍可以看到，但金銀工藝則獨見於達悟族，即達悟族是台灣唯一知道金銀工藝的原住民，銀盔、銀兜及各種銀飾裝身具，族人將銀打製成銀片，製成男女手釧，或以銅線連結銀片製成圓錐形的男用銀盔；或打製成圓形、梯形薄片，綴在女性戴的玻璃珠、瑪瑙珠項飾上。與金片項飾同視為聖物，再舉行各種儀式中是不可缺少的裝飾品。（徐瀛洲，1984；劉其偉編著，2001）

註 5： 達悟族婦女紡線用的紡輪，多以陶土燒製而成是製作陶器的副產品。

註 6： 是達悟族男子穿著的盔甲（戰甲），材料是由水藤及剝鱗科魚皮所縫製編成的盔甲衣。這類傳統盛服盔甲，是祭典驅邪辟靈與戰鬥時穿著，雖是「戰甲」，但是並不是用於戰爭。頭戴藤盔，藤盔是以堅硬堅韌的藤莖作成的，刀槍不入、不怕撞擊。現已列為蘭嶼的地方「文化資產」，非經主管機關核可不得任意攜出。（田哲益，2002）

註 7： 椰油村附近的黏土質地最佳，故所製造陶器，以該地最知名。原土大多為風化的安山岩，陶土有黑色、白色、褐色、綠色四種，黑、白二種製烹飪壺、盛水壺，褐色、綠色做碗。（徐瀛洲，1984）

註 8： 製陶之月（鶯歌陶瓷博物館，2000）

註 9： 關於製造罐形器的第一步驟，鹿野氏記載：「舖 raon 葉於石板上，取所需陶土；首先做成長形泥條（toratoragun）；其次製作比陶器橫截面略小的圓形底板；然後在圓板周圍一一堆積泥土，已做陶罐周壁，將其造成圓筒形。此一步驟叫作 akubugun。」

註 10： 五節芒是生活中重要的祈福驅靈植物，運用範圍最廣也是取材最為方便的一種，無論是製陶、造船、建屋、墾地，都會以五節芒做個十字型的靈器，防止惡靈來偷吃、破壞，並祈求平安。祭儀活動採收小米或水芋時，先投擲五節芒莖以驅惡靈，並祈求豐收。海邊路旁所放置的螃蟹或所撿拾的柴薪等物品，則插上五節芒做為告示。送葬至墳地前，頭上插上剪過的五節芒葉片或上山時用五節芒汁液塗抹身體，可以防惡靈附身。（鄭漢文，1996；邵慶旺編著，1998）

國家圖書館出版品預行編目資料

東台灣藝術故事＜視覺篇＞
徐秀菊主編・藝術家出版社編輯
-- 初版 -- 臺北市；藝術家；2007,12 ［民96］

192 面；17 × 24 公分

ISBN 978-986-7034-70-0（平裝）

1.視覺藝術 2.花蓮縣 3.台東縣

960.933 96021747

東台灣藝術故事 視覺篇

國立花蓮教育大學藝術學院 策劃
藝術家出版社 編輯出版

發 行 人｜林煥祥・何政廣
著作權人｜國立花蓮教育大學
主 編｜徐秀菊
執 行｜邱苡芳
作 者 群｜潘小雪・黃琡雅・林永利・李秀華・呂芳正・林永發・林聖賢
　　　　　林建成・張金催・許功明・趙珩・羅平和・高若蘭
地 址｜970 花蓮市華西路 123 號
電 話｜(03) 822-7106 轉 2192
傳 真｜(03) 823-5101
網 址｜http://www.nhlue.edu.tw/~arts/
信 箱｜artcollege@mail.nhlue.edu.tw

編製單位｜藝術家出版社
編 輯｜王庭玫
美 編｜雷雅婷
出版單位｜藝術家出版社
　　　　　台北市重慶南路一段 147 號 6 樓
　　　　　TEL：(02)2371-9692　　FAX：(02)2331-7096
郵政劃撥｜01044798 藝術家雜誌社帳戶
總 經 銷｜時報文化出版企業股份有限公司
　　　　　中和市連城路 134 巷 16 號　　TEL：(02)2306-6842
南部區域代理｜台南市西門路一段 223 巷 10 弄 26 號
　　　　　TEL：(06)2617268　　FAX：(06)2637698
製版印刷｜欣佑彩色製版印刷股份有限公司

初版 / 2007 年 12 月
定價 / 新台幣 380 元

ISBN 978-986-7034-70-0